全国高职高专公共基础课程规划教材

音乐欣赏
Yinyue Xinshang

主　编　钱晓蓉

西安交通大学出版社
XI'AN JIAOTONG UNIVERSITY PRESS

图书在版编目(CIP)数据

音乐欣赏/钱晓蓉主编. —西安:西安交通大学出版社,2013.9(2021.7重印)
全国高职高专公共基础课程规划教材
ISBN 978-7-5605-5460-0

Ⅰ.①音… Ⅱ.①钱… Ⅲ.①音乐欣赏-高等职业教育-教材　Ⅳ.①J605

中国版本图书馆 CIP 数据核字(2013)第 164868 号

书　　名	音乐欣赏
主　　编	钱晓蓉
责任编辑	宋伟丽　杜玄静
出版发行	西安交通大学出版社
	(西安市兴庆南路 1 号　邮政编码 710048)
网　　址	http://www.xjtupress.com
电　　话	(029)82668357　82667874(发行中心)
	(029)82668315(总编办)
传　　真	(029)82668280
印　　刷	西安日报社印务中心
开　　本	727mm×960mm　1/16　印张 10.375　字数 177 千字
版次印次	2013 年 9 月第 1 版　2021 年 7 月第 5 次印刷
书　　号	ISBN 978-7-5605-5460-0
定　　价	22.00 元

读者购书、书店添货,如发现印装质量问题,请与本社发行中心联系、调换。
订购热线:(029)82665248　(029)82665249
投稿热线:(029)82665546
读者信箱:xjtumpress@163.com

版权所有　侵权必究

前　言

　　大学生学习公共艺术具有深远的社会意义，可以开阔其走向社会的视野。在普通高等院校大力开展公共艺术教育的同时，高职高专院校也正着力于加强大学生的综合文化素质教育，逐渐开设了公共艺术课程和部分艺术选修课程。

　　音乐欣赏并不等同于简单地、随随便便地听音乐，而是聆听者通过听觉去感受音乐，从中获得艺术美的享受，得到精神的愉悦和认识的满足。作为一门艺术学科，音乐对提高人们的审美能力有着独特的作用。音乐教育的任务就是启迪学生对美的感知，指导学生学习音乐知识技能并欣赏音乐，达到以美辅德、以美益智、以美促体的目标。

　　高职院校教育具有专业性强、学习时间相对短的特点，学习公共艺术课程的课时比较有限，因此本书采用了专题的形式编写，内容上选择了学生比较喜爱又比较容易掌握的知识，将音乐基础理论和知识融合，保证了学生对课程的兴趣。在每个章节后提出了具有实践意义的练习，增加了课程学习的趣味性。

　　由于时间仓促，书中难免会有不足之处，恳请各位读者批评指正。

<div style="text-align:right">
编　者

2013 年 6 月
</div>

目 录

第一章　音乐及音乐欣赏 …………………………………………… (001)
第一节　音乐 ……………………………………………………… (001)
一、音乐的特征 ………………………………………………… (001)
二、音乐的构成 ………………………………………………… (003)
第二节　如何欣赏音乐 …………………………………………… (005)
一、音乐欣赏的情感条件 ……………………………………… (005)
二、音乐欣赏的外在基础条件 ………………………………… (005)

第二章　基础乐理 …………………………………………………… (008)
第一节　音的性质及分组 ………………………………………… (008)
一、音的性质 …………………………………………………… (008)
二、音的分类 …………………………………………………… (009)
三、音级 ………………………………………………………… (009)
第二节　记谱法 …………………………………………………… (011)
一、五线谱 ……………………………………………………… (011)
二、音符、休止符 ……………………………………………… (012)
三、谱号 ………………………………………………………… (014)
四、变音记号 …………………………………………………… (014)
第三节　节奏、节拍、拍子 ……………………………………… (015)
一、节奏 ………………………………………………………… (015)
二、节拍 ………………………………………………………… (015)
三、拍子 ………………………………………………………… (015)
第四节　小节、小节线、终止线 ………………………………… (017)
一、小节 ………………………………………………………… (017)
二、小节线 ……………………………………………………… (017)
三、终止线 ……………………………………………………… (017)
四、弱起小节 …………………………………………………… (017)
第五节　单拍子、复拍子和混合拍子 …………………………… (018)

一、单拍子 ……………………………………………………… (018)
　　二、复拍子 ……………………………………………………… (019)
　　三、混合拍子 …………………………………………………… (020)
　第六节　连音符 …………………………………………………… (020)
　第七节　切分音 …………………………………………………… (021)
　第八节　速度 ……………………………………………………… (021)
　　一、概念 ………………………………………………………… (021)
　　二、速度标记 …………………………………………………… (021)
　　三、临时变化速度 ……………………………………………… (022)

第三章　民歌 ………………………………………………………… (024)
　第一节　概述 ……………………………………………………… (024)
　　一、民歌的概念 ………………………………………………… (024)
　　二、中国民歌的体裁 …………………………………………… (024)
　　三、各地民歌及演唱特点 ……………………………………… (025)
　　四、中国民歌艺术特征 ………………………………………… (027)
　第二节　中国民歌欣赏 …………………………………………… (029)
　　一、陕北民歌 …………………………………………………… (029)
　　　东方红 ………………………………………………………… (029)
　　　三十里铺 ……………………………………………………… (030)
　　　蓝花花 ………………………………………………………… (031)
　　二、云南民歌 …………………………………………………… (032)
　　　小河淌水 ……………………………………………………… (032)
　　三、四川民歌 …………………………………………………… (033)
　　　康定情歌 ……………………………………………………… (033)
　　四、江苏民歌 …………………………………………………… (034)
　　　茉莉花 ………………………………………………………… (034)
　　五、蒙古族民歌 ………………………………………………… (035)
　　　嘎达梅林 ……………………………………………………… (035)
　　　牧歌 …………………………………………………………… (036)
　　六、维吾尔族民歌 ……………………………………………… (036)
　　　阿拉木汗 ……………………………………………………… (036)
　　七、藏族民歌 …………………………………………………… (037)
　　　北京的金山上 ………………………………………………… (037)

 八、朝鲜族民歌 …………………………………………………（038）
 道拉基 ……………………………………………………（038）
 九、壮族民歌 ……………………………………………………（040）
 十、彝族山歌 ……………………………………………………（041）
 十一、高原民歌——"花儿"与"少年" …………………………（041）
 第三节　外国民歌欣赏 ……………………………………………（042）
 一、朝鲜民歌 ……………………………………………………（042）
 阿里郎 ……………………………………………………（043）
 二、日本民歌 ……………………………………………………（043）
 拉网小调 …………………………………………………（043）
 樱花 ………………………………………………………（045）
 三、俄罗斯民歌 …………………………………………………（045）
 三套车 ……………………………………………………（046）
 伏尔加船夫曲 ……………………………………………（047）
 四、意大利民歌 …………………………………………………（049）
 我的太阳 …………………………………………………（050）
 桑塔·露琪亚 ……………………………………………（051）
 五、德国民歌 ……………………………………………………（052）
 红河谷 ……………………………………………………（052）
 六、英国民歌 ……………………………………………………（053）
 友谊地久天长 ……………………………………………（053）
 七、印度尼西亚民歌 ……………………………………………（054）
 星星索 ……………………………………………………（055）
 哎哟,妈妈 …………………………………………………（056）
 八、美国民歌 ……………………………………………………（057）
 克里门泰因 ………………………………………………（058）
 九、波兰民歌 ……………………………………………………（058）
 小杜鹃 ……………………………………………………（059）

第四章　艺术歌曲 ……………………………………………………（061）
 第一节　中国艺术歌曲概述及作品欣赏 …………………………（061）
 一、艺术歌曲概念 ………………………………………………（061）
 二、中国艺术歌曲及其发展状况 ………………………………（061）
 三、中国艺术歌曲作品欣赏 ……………………………………（062）

教我如何不想他 ··· (062)

　　　渔光曲 ·· (066)

　　　铁蹄下的歌女 ··· (069)

　　　长城谣 ·· (070)

　　　松花江上 ·· (072)

　　　二月里来 ·· (073)

　　　游击队歌 ·· (074)

　　　南泥湾 ·· (076)

　　　草原之夜 ·· (077)

　　　在那桃花盛开的地方 ·· (079)

　　　在希望的田野上 ··· (081)

　　　那就是我 ·· (084)

　　　大地飞歌 ·· (086)

　　　芦花 ·· (086)

　第二节　外国艺术歌曲概述及作品欣赏 ·· (086)

　　一、外国艺术歌曲概述 ··· (086)

　　二、外国艺术歌曲作品欣赏 ··· (087)

　　　我亲爱的 ·· (087)

　　　摇篮曲 ·· (087)

　　　鳟鱼 ·· (088)

　　　夜莺 ·· (088)

　　　菩提树 ·· (089)

　　　母亲教我的歌 ·· (089)

　　　小夜曲 ·· (090)

第五章　合唱艺术 ·· (091)

　第一节　合唱的基础知识 ·· (091)

　　一、合唱概念及特点 ··· (091)

　　二、合唱的分类 ··· (091)

　　三、如何欣赏合唱歌曲 ··· (092)

　　四、指挥中的拍子 ··· (092)

　　五、合唱中的常见队形 ··· (094)

　第二节　中外合唱作品欣赏 ·· (097)

　　一、中国合唱作品欣赏 ··· (097)

黄河大合唱 …………………………………………………… (097)
　　　半个月亮爬上来 ………………………………………………… (101)
　　二、外国合唱作品欣赏 ……………………………………………… (101)
　　　雪花 ……………………………………………………………… (101)

第六章　歌剧、音乐剧 ……………………………………………… (103)
第一节　歌剧概述及作品欣赏 ………………………………………… (103)
　　一、歌剧概述 ………………………………………………………… (103)
　　二、中国歌剧的发展 ………………………………………………… (103)
　　三、歌剧音乐的基本特点 …………………………………………… (105)
　　四、歌剧作品欣赏 …………………………………………………… (105)
　　　白毛女 …………………………………………………………… (105)
　　　刘胡兰 …………………………………………………………… (106)
　　　茶花女 …………………………………………………………… (106)
　　　饮酒歌 …………………………………………………………… (108)

第二节　音乐剧概述及作品欣赏 ……………………………………… (108)
　　一、音乐剧的概述 …………………………………………………… (108)
　　二、音乐剧的特色结构 ……………………………………………… (109)
　　三、音乐剧的特点 …………………………………………………… (110)
　　四、音乐剧作品欣赏 ………………………………………………… (111)
　　　猫 ………………………………………………………………… (111)

第七章　中国乐器及器乐作品欣赏 ………………………………… (115)
第一节　中国民族乐器概述 …………………………………………… (115)
　　一、民族乐器的分类 ………………………………………………… (115)
　　二、中国民族器乐曲的分类 ………………………………………… (116)
第二节　中国民族器乐作品欣赏 ……………………………………… (116)
　　一、吹管乐器及独奏作品欣赏 ……………………………………… (116)
　　　姑苏行 …………………………………………………………… (117)
　　　百鸟朝凤 ………………………………………………………… (118)
　　　江河水 …………………………………………………………… (118)
　　二、拉弦乐器代表及独奏作品欣赏 ………………………………… (119)
　　　二泉映月 ………………………………………………………… (119)
　　　赛马 ……………………………………………………………… (120)

良宵 …………………………………………………………… (121)
　三、弹拨乐器及独奏作品欣赏 ……………………………………… (121)
　　　渔舟唱晚 ………………………………………………………… (122)
　　　十面埋伏 ………………………………………………………… (123)
　　　梅花三弄 ………………………………………………………… (124)
　　　雨打芭蕉 ………………………………………………………… (125)
　四、打击乐器 ………………………………………………………… (126)
　　　鸭子拌嘴 ………………………………………………………… (126)
　五、民族管弦乐合奏 ………………………………………………… (126)
　　　春江花月夜 ……………………………………………………… (127)
　　　金蛇狂舞 ………………………………………………………… (128)
　　　瑶族舞曲 ………………………………………………………… (128)

第八章　西方乐器及器乐作品欣赏 ……………………………… (130)
第一节　西洋乐器知识概述及作品欣赏 ……………………………… (130)
　一、木管乐器及典型乐器作品欣赏 ………………………………… (130)
　二、铜管乐器及典型乐器作品欣赏 ………………………………… (131)
　三、弦乐器及典型乐器作品欣赏 …………………………………… (131)
　　　♭E 大调协奏曲 ………………………………………………… (132)
　　　吉普赛之歌 ……………………………………………………… (132)
　　　天鹅 ……………………………………………………………… (133)
　四、键盘乐器及典型乐器作品欣赏 ………………………………… (134)
　　　牧童短笛 ………………………………………………………… (134)
　　　土耳其进行曲 …………………………………………………… (135)
　五、打击乐器 ………………………………………………………… (135)
第二节　西方器乐音乐体裁及作品欣赏 ……………………………… (136)
　一、交响曲 …………………………………………………………… (136)
　　　第五交响曲 ……………………………………………………… (136)
　　　田园交响曲 ……………………………………………………… (138)
　　　幻想交响曲 ……………………………………………………… (138)
　　　自新大陆交响曲 ………………………………………………… (140)
　二、奏鸣曲 …………………………………………………………… (141)
　　　钢琴奏鸣曲 K576 ……………………………………………… (141)
　　　春天小提琴奏鸣曲 ……………………………………………… (141)

 降 b 小调钢琴奏鸣曲 …………………………………………… (142)

 A 大调小提琴奏鸣曲 …………………………………………… (143)

 三、协奏曲 ……………………………………………………………… (144)

 梁山伯与祝英台 ………………………………………………… (145)

 第四布兰登堡协奏曲 …………………………………………… (146)

 四季·春 ………………………………………………………… (146)

 d 小调小提琴协奏曲 …………………………………………… (148)

 四、序曲 ………………………………………………………………… (149)

 春节序曲 ………………………………………………………… (149)

 1812 庄严序曲 …………………………………………………… (149)

 五、交响诗 ……………………………………………………………… (150)

 前奏曲 …………………………………………………………… (151)

 伏尔塔瓦河 ……………………………………………………… (151)

参考文献 …………………………………………………………………… (153)

第一章　音乐及音乐欣赏

第一节　音　乐

音乐是声音和时间的艺术,它是通过有组织的音(主要是乐音)来塑造音乐形象,表达人们的思想感情,反映社会现实生活。

任何热衷于音乐的人都知道,音乐不仅能够丰富生活,还能够在极其深刻的层面和广博的视野内,影响人对生活的体验方式。音乐反映了人类的灵魂,包容着人类全部的情绪:从欢乐与成功的庆贺,到忧伤的倾诉。音乐是人类的一种独特的表达形式,对于个体、社会和人类的总体文化,有其内在的无与伦比的价值。

许多伟人、哲学家、艺术家认为音乐是唯一有特权站在艺术金字塔顶峰的艺术。因此从总体上把握音乐的特点,在欣赏音乐的过程中具有非常重要的意义,这是提高音乐欣赏能力的前提。音乐与文学、舞蹈、雕塑、绘画、建筑、戏剧、电影等其他艺术门类相比,在具有艺术共同相似特质的同时,又有着自身独立存在的特征。

一、音乐的特征

1. 音乐是声音的艺术

音乐是以声音为其表现手段的一种艺术形式,音乐形象的塑造是以有组织的音为材料来完成的。因此,如同文学是语言的艺术一样,音乐是声音的艺术。这是音乐艺术的基本特征之一。作为音乐艺术表现手段的声音,有着与自然界的其他声音不同的一些特点。

任何一部音乐作品中所发出来的声音都是经过作曲家精心思考创作出来的,这些声音在自然界绝对不存在。所以,音乐的声音是非自然性的,是通过人的创造性艺术活动创造出来的音响,无论是一首简单的歌曲,还是一部规模宏大的交响乐,都渗透着作者的创作思维。随便涂抹的线条和色彩不是绘画,任意堆砌的语言文字不是文学,同样,杂乱无章的声音也不是音乐。构成音乐意象的声音,是一种有组织有规律的和谐的音乐,包括旋律、节奏、调式、和声、复调、曲式等要素,总称为音乐语言。没有创造性的因素,任何声音都不可能变成为音乐。

语言具有一种约定性的语义,每一句话,甚至每一个字都具有特定的涵义。这种涵义在运用该语言的社会范围内是被公认的,是一种约定俗成;音乐的声音却完全不同,它仅仅限定在艺术的范围内,只作为一种艺术交往而存在。任何音乐中的声音,它本身绝不会有像语言那样十分确定的含意,它们是非语义性的。

2. 音乐是听觉的艺术

音乐既然是声音的艺术,那么,它只能诉诸人们的听觉,所以,音乐又是一种听觉的艺术。

心理学的定向反射和探究反射原理告诉我们,一定距离内的各种外在刺激中,声音最能引起人们的注意,它能够迫使人们的听觉器官去接受声音,这决定了听觉艺术较之视觉艺术更能直接地作用于人们的情感,震撼人们的心灵。

音乐只能用声音来表现,用听觉来感受,但这并不等于说人们在创作和欣赏音乐时,大脑皮层上只有与听觉相对应的部位是兴奋的,而其他部位都处于抑制状态之中。实际上,音乐家不止是通过听觉的渠道,而是用整个身心去感受和体验、认识和表现生活的,这同其他门类的艺术家并没有什么区别。不同的是在艺术构思和艺术表现的时候,音乐家是把个人的多方面的感受,通过形象思维凝聚为听觉意象,然后用具体的音响形式表现出来。

因此,音乐作品中所表现的思想情感,不是单纯的听觉感受,而是整体的感受。同样,人们在欣赏音乐的时候,虽然主要是通过听觉的渠道,接受的是听觉的刺激,但由于通感的作用,也可能引起视觉意象,产生丰富生动的联想和想象,进而引起强烈的感情反应,体验到音乐家在作品中表达的思想感情和意境,获得美感,并为之感动。

3. 音乐是情感的艺术

在所有的艺术形式中,音乐是最擅长于抒发情感、拨动人心弦的艺术形式,它借助声音这个媒介来真实地传达、表现和感受审美情感。音乐在传达和表现情感上,优于其他艺术形式,是因为它所采用的感性材料和审美形式——声音最合于情感的本性,最适宜表达情感:或庄严肃穆,或热烈兴奋,或悲痛激愤,或缠绵细腻,或如泣如诉……音乐可以更直接、更真切、更深刻地表达人的情感。

那么,音乐为什么能够用有组织的声音来表达人的情感呢?一种理论认为,音乐的表情性来自于音乐对人的有表情性因素的语言的模仿。人的语言用语音、声调、语流、节奏、语速等表情手段配合语义来表情达意,而音乐的音色、音调起伏、节奏速度等表现手段能起到与语言的表情手段同样的作用。

还有人认为,音乐的声音形态与人类情感之间存在着相似性,具有某种"同构关系",这是音乐能表达人情感的根本原因。音乐理论家于润洋曾指出:"音响结构

之所以能够表达特定的情感,其根本原因在于这二者之间存在着一个极其重要的相似点,那就是这二者都是在时间中展示和发展,在速度、力度、色调上具有丰富变化的、极富于动力性的过程。这个极其重要的相似点正是这二者之间能够沟通的桥梁。"比如"喜悦",它是人高兴、欢乐的感情表现。一般来说,这种感情运动呈现出一种跳跃、向上的运动形态,其色调比较明朗,运动速度与频率较快。表现"喜悦"的感情的音乐,一般也采取类似的动态结构,如民乐曲《喜洋洋》,用较快的速度、跳荡的音调等表现手段表达了人们喜悦的情感。

4. 音乐是时间的艺术

雕塑、绘画等艺术形式凝固在空间,使人一目了然。我们欣赏美术作品,首先看到美术作品的整体,然后,才去品味它的细节。而音乐则不同,音乐要在时间里展开、在时间里流动。我们欣赏音乐,首先从细节开始,从局部开始,直到全曲奏(唱)完,才会给我们留下整体印象。只听音乐作品中的个别片断,不可能获得完整的音乐意象。所以,音乐艺术又是一种时间艺术。

作为听觉艺术的音乐形象是在时间中展开的,是随着时间的延续在运动中呈现、发展、结束的。所谓"音乐形象",是指整个音乐作品所表现出的艺术家的思想感情并在欣赏者的思想感情中所唤起的意象或意境。例如,《春江花月夜》用甜美、安适、恬静的曲调,表现了在江南月夜泛舟于景色如画的春江之上的感受,创造了令人神往的音乐意境。

5. 音乐是表演的艺术

音乐作品不像文学或绘画那样,只要作者创作完成,创作过程结束,就可以直接供人们欣赏了。音乐作品必须通过表演这个中间环节,才能把作品表达的意象传达给欣赏者,实现其艺术作品的审美价值。所以,音乐又是表演的艺术,是需要由表演进一步再创造的艺术。

当作曲家把生动的乐思以乐谱的形式记录下来的时候,就已经抽掉了它的灵魂,所剩下的不过是一个没有生命的乐音符号系列。而使音乐作品重新获得生命,把乐谱变成有血有肉的活的音乐的方式,就是音乐表演。如果没有音乐表演,音乐作品永远只能以乐谱的形式存在,而不会成为真正的音乐。

无论哪一位作曲家写下的乐谱,都与他们的乐思之间有着一定的差距。而要使这种差距得到弥补、使乐谱中潜藏的乐思得到发掘、使乐谱无法记录的东西得到丰富和补充,这一切都有赖于音乐表演者的再创造。所以,音乐也是表演的艺术,音乐作品只有通过表演这个途径才能为听众所接受。

二、音乐的构成

音乐由许多要素组成,其中主要包括:旋律、节奏、节拍、速度、力度、调式、调、

音区、音色、和声、复调,等等。在这个体系中,旋律和节奏是最重要的。

1. 旋律

旋律又叫曲调,它是音乐表现的主要手段,也被称之为"音乐的灵魂"。它将音乐中的七个音符按照一定的高低、长短和强弱关系组合成音的线条。这种组合是千变万化的,一个单独的音不能表现出思想和感情,但一旦将它们组合成旋律,它们就变成诉说感情的"语言"。

2. 速度与力度

速度是指音乐进行的快慢程度。它与音乐表现密切相关,同样的一段旋律如果采用了不同的速度来表现将会获得不同的艺术效果。力度是音乐进行中的强弱程度。它对于音乐表现中的气氛与情绪变化起着重要的作用,速度和力度有点像我们说话中的"语气"。

3. 调式与调性

调式是指以某一个音为中心音(即主音),其他各音按照一定的关系组织起来而构成的一个体系。调式确定了主音与各音、各音与各音之间的音程关系以及稳定音与不稳定音的倾向关系,它有点像"词牌",对音乐的旋律进行、风格特点有直接的作用。调性是指调式主音的音高分量和调式类别。调式与调性的转换和对比,是体现气氛、色彩、情绪的重要手法。

4. 音区与音色

音区是指乐器或人声的整个音域,根据音高与音色特点而划分的若干部分。每部分叫做一个音区。音域一般分为高、中、低三个音区。音色是指不同人声、不同乐器及其不同组合音响下的特色。音区、音色在音乐中的作用就像美术作品中的色彩一样。

5. 和声

和声是两个以上的音按照一定的规律叠置,同时发音的音响现象,它使音乐更加深厚、丰满,具有立体感,更为绚丽多彩。

6. 复调

复调是指两个或几个旋律的同时结合。运用复调手法可以丰富音乐形象,加强音乐发展的气势和声部的独立性,造成前后呼应、此起彼伏的效果。

音乐中的各种要素相互配合,具有千变万化的表现力,它们共同体现音乐作品的思想内容和艺术美。

第二节　如何欣赏音乐

一、音乐欣赏的情感条件

欣赏音乐是一种审美活动，一般地说，人们在欣赏音乐的实践中往往要经历由浅入深的三个不同的层次：即感性认识（被音乐感动）到理性认识（探究音乐知识）到理智认识（更深层次的欣赏）这样三个阶段。这是欣赏音乐的必经之路。

1. 感性的欣赏

音乐欣赏在最初阶段，主要靠感官来对音响产生感受。动听的旋律，悦耳的和声，有规律的节奏，起伏的响度等等都让人感受到一种欣愉。这一层次的欣赏主要满足于悦耳动听，是比较肤浅的欣赏。在这个层次上听音乐，一般是出于对音乐所产生的音响所引起的兴趣，可以不需要深入的思考。在这样的欣赏中，音乐可以把欣赏者带入一个幻想的境界，而欣赏者却对音乐作品本身没有多少的理解。这种具有美感特征的感性欣赏，对许多人都会产生类似的感染力。因此，感性的欣赏在音乐欣赏中具有一定的作用和意义。

2. 理性认识

在这个层次中，欣赏者对音乐的作品渗入了主观的分析和理解，欣赏者对音乐作品所表现的思想感情产生共鸣。音乐可以激发他的喜怒哀乐，可以使他根据自己的生活体验去想象和幻想，从而在音乐中获得优美的享受。

3. 理智的欣赏

欣赏者不仅对音乐作品所体现出来的音乐形象有较深刻的理解，而且对于作品的主题思想、作品的形式和风格都有较丰富的认识。他可以从整体上了解音乐作品的结构和作品所要表达的丰富感情以及富有哲理性的思想内容。通过欣赏，使自己的精神获得极大的满足，达到一种新的思想境界。在这个层次中，欣赏者一方面深入到音乐之中，另一方面，欣赏者能超脱音乐，预感到音乐将要前进的方向和发展的层次。

要从官能、感情和理智三个方面全面地欣赏一个作品，就必须了解作者和作品的时代背景等。一首音乐作品，总是表现了作曲家对现实生活的感受。因此，要比较深刻的领会作品的思想内容，就必须了解欣赏作品的基础条件。

二、音乐欣赏的外在基础条件

1. 了解作者

任何一首音乐作品，总是表现了作曲家对现实生活的认识感受和态度，所以了

解作者可以帮助我们很好地欣赏音乐。了解作者主要包括两个方面：一是作者的生平、社会地位、政治观点、处世哲学等；二是作者的创作个性。作曲家由于生活环境、文化素养、艺术趣味、个人性格上的差异，在同样的时代背景下，创作同样题材的作品，将会有各自不同的风格、特点。例如：贝多芬出生于平民家庭，家庭生活困难，8岁起他就挑起了负担家庭生活的重担，严酷的生活使贝多芬过上了独立以音乐谋生的道路，同时也培养了他刚毅不屈的性格。19岁时受法国资产阶级革命进步思想的影响，他追求"自由、平等、博爱"，深信人类平等，追求正义和个性自由，反对封建专制的压迫。因此，他的大部分作品都充满斗争性，追求光明，号召人们为人类的自由、幸福而斗争。

2. 了解作品的时代背景

音乐具有工具性，它可以为某一阶级的利益和某种特殊的需要服务，因此，音乐作品往往都是与历史发展的进程以及时代的特点紧密联系在一起的。例如：抗日战争时期，聂耳、冼星海等老一辈无产阶级革命音乐家创作的音乐作品，绝大部分是以宣传抗战、拯救中华、爱国救亡、反帝反封建等内容为主题，具有深刻的社会意义和鲜明的政治色彩，在欣赏这类作品时，必须了解作者的时代背景。

3. 掌握各民族音乐语言的特征

世界上所有的音乐作品都植根于民族、民间音乐中，不同的国家、不同的民族，他们的音乐培育都有各自的特点，作曲家在创作时，有的精炼地、夸张地运用了这些音乐语言，有的则较为完整地体现了这些音乐语言的特点。俄国作曲家格林卡说："创造音乐的是人民，作曲家不过把它编成曲子而已。"因此，掌握各民族音乐语言的特点在音乐欣赏中也是必要的。

4. 注意作品的标题

一般来说，声乐作品比较容易欣赏，因为它是打文字（歌词）的音乐，但器乐作品却都是由音符组成，比较难以理解。器乐作品分为"标题音乐"和"非标题音乐"两类。所谓标题音乐的标题，是指作者为体现特定内容而写的创作纲领性文字说明，有时也可能是一个题目。这段文字往往是作曲家对于自己作品的精辟解释。在欣赏标题音乐之前，一定要理解作品的标题，然后按照作曲家的大致思路，结合自己的审美经验去进行欣赏。所谓"非标题音乐"的题目仅仅只是表示某种曲牌或音乐特征，或体裁、调式调性及作品编号，并未提供作品内容说明，例如：《a小调钢琴奏鸣曲》等。"非标题音乐"比"标题音乐"更难以理解，但如果我们对作曲家生活的时代背景、社会矛盾、艺术思潮、民族风俗、创作风格等有所了解，加上一定的音乐素养，同样能领略音乐的感人之处。

总之，音乐欣赏是一个由浅入深的过程，要经历感性认识、理性认识、理智认

识三个阶段。欣赏音乐的阶段不同,所带来的思想内容也就不尽相同。在音乐欣赏的审美过程中,内心体验与认知活动总是结合在一起的,而我们对音乐的理解不会停滞不前,将会是无止境的。

课后练一练:

找一首音乐按照介绍的方法试着去体验音乐的真谛。

第二章　基础乐理

第一节　音的性质及分组

音是由于物体的振动而产生的。在自然界中能为人们的听觉所感受的音是非常多的,但并不是所有的音都可以作为音乐的材料。在音乐中所使用的音,是人们在长期的生产斗争和阶级斗争中为了表现自己的生活和思想感情而特意挑选出来的。这些音被组成为一个固定的体系,用来表现音乐思想和塑造音乐形象。

一、音的性质

音的主要性质可以分为高与低、强与弱、长与短、音色。

1. 高与低

音的高低是由物体在一定时间内的振动次数(频率)而决定的。振动次数多,音则高;振动次数少,音则低。

2. 长与短

音的长短是由音的延续时间的不同而决定的,音的延续时间长,音则长;音的延续时间短,音则短。

3. 强与弱

音的强弱是由于振幅(音的振动范围的幅度)的大小而决定的。振幅越大,音越强;振幅越小,音越弱。

4. 音色

音色由发音体的性质、形状及泛音的多少等多种因素决定。

那什么是音色呢？音色是指音的感觉特性,是音乐中极为吸引人、能直接触动感官的重要表现手段。发音体的振动是由多种谐音组成的,其中有基音和泛音,泛音的多少及泛音之间的相对强度决定了特定的音色。人们区分音色的能力是天生的,音色分为人声音色和器乐音色。人声的音色有高、中、低音,并且有男女之分;器乐音色中主要分弦乐器和管乐器,各种打击乐器的音色也是各不相同的。

二、音的分类

根据音振动状态的规则与不规则,音被分为乐音与噪音两类。音乐中使用的主要是乐音,但噪音在音乐表现中必不可少。如架子鼓发出的声响就是一种噪音,不过,这种噪音有一定的规律。

三、音级

音级是划分音阶中各音间音程的单位(乐音体系中每一个独立的音)。音级有基本音级和变化音级两种。

1. 基本音级

在乐音体系中,具有独立名称的 7 个音级叫做基本音级。这 7 个音级表现在钢琴上就是白色琴键所发出的声音。基本音级的名称有音名和唱名两种标记方法,每个音级的音名是用字母来标记的;唱名则利用读音来表示。以 C 大调为例:C 大调基本音级的音名从低到高分别标记为:C,D,E,F,G,A,B,与其对应的唱名则是 do,ruai,mi,fa,sou,la,xi 7 个读音。在乐音体系中 7 个基本音级的标记(音名和唱名)是循环使用的。但是,每一个循环中的音级的音高是不同的。也就是说,虽然音名(或唱名)相同但音高是不一样的。在标记音名时采用大写、小写,或者是在大写字母后加入下标、小写字母后加入上标的方法加以区别。如:A、a、a^1,B_1。其中两个相邻的、具有同样名称的音的关系叫做八度。

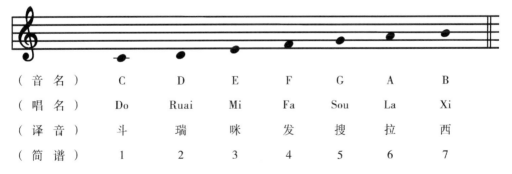

2. 变化音级

在 7 个基本音级中,除了 E 和 F(C 调唱名为 mi 和 fa),B 和 C(C 调唱名为 xi 和 do)之外,其他的两个相邻的音级之间还可以得到一个音,也是人耳可以明显分辨出来的。例如,在 C 音和 D 音之间还可以得到一个既不同于 C 又不同于 D 的音,也就是说这个音要比 C 音高但是又比 D 音低。可以认为这个音是升高 C 音或者说是降低 D 音得来的。这种升高或降低基本音而得来的音,叫做变化音级。变

化音级表现在钢琴上就是黑色琴键上发出的音。

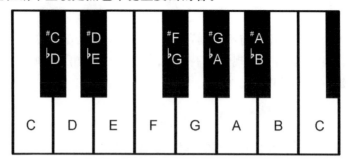

3. 音的分组

在乐音体系中7个基本音的名称是循环重复使用的,因此就会产生许多音名相同而音高不同的音,为了加以区别,可以将音列分为许多个组。

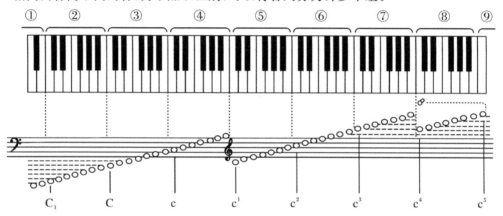

最中央的一组叫做"小字1组",用小写字母并在右上方加数字1来表示,如c^1、d^1、e^1、f^1……

比小字1组高的音组依次命名为"小字2组"、"小字3组"、"小字4组"、"小字5组",其中,小字2组的标记方法是——用小写字母并在右上方加数字2。其他各组的标记方法依此类推。

比小字1组低的音组依次命名为"小字组"、"大字组"、"大字1组"、"大字2组"小字组的音用不加数字上标的小写字母来标记,如c、d、e、f、g、a、b。

大字组的音用不加数字下标的大写字母来标记,如C、D、E、F、G、A、B。

"大字1组"和"大字2组"的音用大写字母并在右下方加数字下标来表示:如F_1、G_1、B_2、A_2……

同名变化音级的标记方法只要在基本音级的前边加上♯(升号)或♭(降号)即可,如 $^\sharp A_1$、$^\sharp e$、$^\sharp f_2$、$^\flat A$、$^\flat g_3$……

第二节　记谱法

记谱法是指用符号、文字、数字或图表将音乐记录下来的方法。它所产生的记录即称为乐谱。

古今中外使用过和正在使用中的记谱法有很多。据文字记载，中国隋唐时期就产生了工尺谱、减字谱，宋代又产生了俗字谱。工尺谱几经沿变，至今仍有民间艺人使用。近、现代在中国使用比较普遍的是简谱和五线谱，尤其以使用简谱的人最多。从世界范围来看，使用最普遍的是五线谱。在历史发展过程中，由于乐曲的不同内容和需要而产生了各种各样的记谱方法，如为古琴用的古琴谱，为锣鼓用的锣鼓谱等。

一、五线谱

五线谱利用五条相互平行的横线和音符、休止符来记录音乐。不同形状的音符和休止符标明了每个音的时值（声音持续时间的长短），这些音符在五线谱上的位置决定了声音的高低。

五线谱有五条平行的横线，相邻的两条线之间的空余部分称作间，五线谱就是用这些线和间来记录音乐的。在五线谱上，这五条线和四个间是由下至上计算的，即最下面的线称作第一线，上面的一条为第二线，其余以此类推，一直到第五线。由第一线和第二线画出的间叫做第一间，以此类推称为第二间、第三间、第四间。

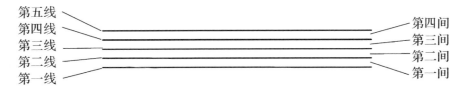

很明显，如果仅仅利用基本谱面上的五条线和四个间，最多只能记录 9 个基本音级，加上变化音级也不过 14 个音，这在很多音乐作品中是远远不够的。因此，为了记录音高高于第五线或者低于第一线的音级，还要在第五线上面或第一线下面加上许多短线，叫做加线。位于基本谱面上面的加线叫做上加线、下面的叫做下加线，并且由此产生了上加间和下加间。上面多出来的线和间叫做"上加线"和"上加间"。下面多出来的"线"和"间"叫做"下加线"和"下加间"。这些"线"和"间"向上、下两边呈放射形。"上加线"和"上加间"是自下而上计数的，分别叫做"上加一间"、"上加一线"、"上加二间"、"上加二线"、"上加三间"、"上加三线"……以此类

推。在五条线下面加出的线是从上向下计数的(与上加线相反),分别称作"下加第一间"、"下加第一线"、"下加第二间"、"下加第二线"……以此类推。

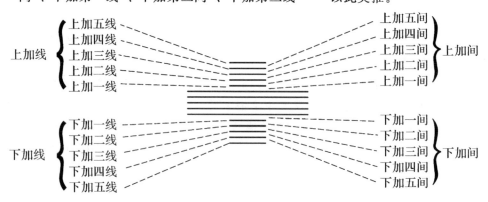

二、音符、休止符

(一)音符

1. 音符的定义

用以记录不同长短的音的进行的符号叫音符。音符基本上都是由三个部分组成的,即"符头"、"符干"、"符尾"。

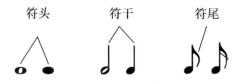

2. 音符的位置

在五线谱中,这些音符各自的位置见下图。

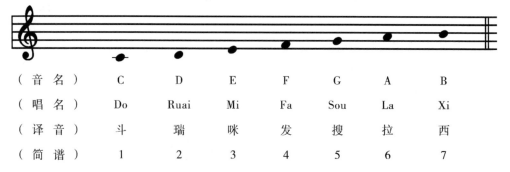

(音名)	C	D	E	F	G	A	B
(唱名)	Do	Ruai	Mi	Fa	Sou	La	Xi
(译音)	斗	瑞	咪	发	搜	拉	西
(简谱)	1	2	3	4	5	6	7

3. 音符的分类

音符按照时值划分通常可分为:全音符、二分音符、四分音符、八分音符、十六

分音符、三十二分音符、六十四分音符(表2-1)。

表 2-1 音符的分类

名 称	音 符	时 值	简谱计法
全音符	𝅝		5---
二分音符	𝅗𝅥	1/2	5-
四分音符	♩	1/4	5
八分音符	♪	1/8	5̲
十六分音符	𝅘𝅥𝅯	1/16	5̳
三十二分音符	𝅘𝅥𝅰	1/32	5̳̲
六十四分音符	𝅘𝅥𝅱	1/64	5̳̿

此外,在音符这个大家族里,还有一些旁系亲属,例如符点音符。它只是一个小圆点,附属在音符后面,所以叫"符点",而带附点的音符就叫"符点音符"。

符点的主要作用是让乐谱更为简化,读谱时更加方便。不管符点前面的那个音符有多大,符点的音值有它前面音符一半的长短。例如:前面的是个四分音符。当这个四分音符唱一拍时,那么这个带了符点的四分符点音符就要唱一拍半。如果前面是个全音符。当这个全音符唱四拍的时候,这个全符点音符就要唱六拍,以此类推。

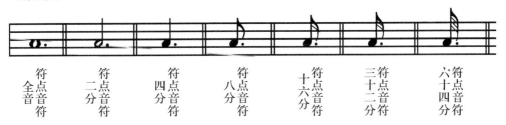

符点全音符　符点二分音符　符点四分音符　符点八分音符　符点十六分音符　符点三十二分音符　符点六十四分音符

(二)休止符

在乐谱上表示乐音休止的符号叫做"休止符"。休止符就是记录声音间断时间长短的符号。休止符同样记录的是声音,但是其记录的声音不发声。可以说,休止符是不发声的音符,它同样对音乐的表现具有重要的意义。为了更好识别,我们对

照简谱看看五线谱的休止符(表2-2)。

表2-2 休止符的分类

五线谱记谱	简谱记法	休止符名称
▬	0 0 0 0	全休止符
▬	0 0	二分休止符
𝄽	0	四分休止符
𝄾	0̲	八分休止符
𝄿	0̳	十六分休止符
𝅀	0̳̲	三十分休止符
𝅁	0̳̳	六十四分休止符

此外,符点同样适用于休止符,它所表示的意义和用在音符后面时是一样的。

三、谱号

音乐中写在五线谱左端,用以确定谱表中各线间的具体音高位置的符号,称为谱号。一般有高音谱号(G谱号),低音谱号(F谱号),中音谱号(C谱号)等。其中,高音谱号最常见,低音谱号只在音域宽的乐器上呈现,而中音谱号则是为中音乐器经常用到的。

四、变音记号

1. 基本概念

(1)升记号(♯)　表示将基本音级升高半音。

(2)降记号(♭)　表示将基本音级降低半音。

(3)重升记号(×)　表示将基本音级升高两个半音(一个全音)。

(4)重降记号(♭♭)　表示将基本音级降低两个半音(一个全音)。

(5)还原记号(♮)　表示将已经升高或降低的音还原。

2. 变音记号的用法

(1)在同一小节内前方变音记号对后方同高度的音起作用。

(2)若前后所带变音记号方向相同,前方多于后方时后方音前应加还原记号。

(3)在调式旋律中为使旋律不升不降,告诉演奏者不再升降时,用还原记号或

原记号解释说明。

(4) 同一小节内的变音记号,前后变音记号不同时,后方音前加还原记号。

(5) 若变音记号以调号的形式出现,对任何高度的同名音均起作用。

第三节 节奏、节拍、拍子

一、节奏

节奏是音乐在时间上的组织。将长短相同或不同的音,按一定的规律组织起来,就形成了节奏。

音乐中的节奏概念是很宽泛的,从最宏观的角度看,它可以说是音乐的"进行",这个概念包括了音乐中各种各样的运动形态,既有轻重缓急,也有松散与紧凑;具体说,节奏包括节拍和速度这两个概念,前者是指音乐规律性的强弱交替的运动,即拍点的组合,后者是指这种律动的速率。

二、节拍

节拍是按拍号要求相隔一定时间反复出现重音的模式,或者说,它是固定的强弱音循环重复的序列。

简单来说,有很多有强有弱的音,在长度相同的时间内,按照一定的次序反复出现,形成有规律的强弱变化,这就形成了节拍。例如:每隔一个弱拍出现一个强拍时,这是一种节拍,每当有两个弱拍或有三个弱拍再出现一个强拍时,这又是另外的节拍。

"强"与"弱"看似简单,但是人们可以根据这些简单的"强"与"弱"变化出很多种拍子来,从而形成各种情绪,各种不同风格的乐曲来。因此,"节拍"是非常重要的,它等于是音乐大厦的基石,必须是有规律并且有秩序的。

三、拍子

每一种节拍都由时值固定的单位构成,这种节拍单位叫做拍子。拍子可分为单拍子、复拍子、混合拍子和变拍子。

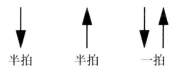

拍子的时值可以是四分音符、二分音符,也可以是八分音符。节拍通常用分数

来标记,分子表示每小节中单位拍的数目,分母表示单位拍的音符时值,例如2/4,它的含义是"每小节有两拍,每拍是四分音符",或简单地说"每小节有两个四分音符"。

下面是一些常见的拍子:偶数类,有2/2(每小节有两个二分音符)、2/4、4/4、4/8(每小节有四个八分音符)等,这些偶数节拍是对称的,带有行进的特点;奇数类,有3/2(每小节有三个二分音符)、3/4、3/8、6/4、6/8、9/8等;它们听上去带有旋转性,因此常常和舞曲有关。

音乐的拍子是根据乐曲的要求而定的。比如:乐曲要求每分钟60拍,则一拍占1分钟的1/60,也就是1秒,半拍为1/2秒。如果要求每分钟120拍,那么一拍占1/2秒,半拍是1/4秒。显然每分钟120拍要比每分钟60拍快。时长就是拍子的时值。当拍子的时值定下来之后,比如四分音符为1拍时,八分音符就相当于1/2拍,全音符相当于4拍,二分音符相当于2拍,而十六分音符则是1/4拍。换句话说,也就是一拍里有一个四分音符,有两个八分音符,有4个16分音符。再比如,以八分音符为1拍,四分音符就是2拍,二分音符是4拍,全音符是8拍,而十六分音符即1/2拍,这样,当拍子的时值确定后,各种时值的音符就与拍子连在一起。

2/4拍,是以四分音符为一拍,每小节有2拍,叫做2/4拍,每小节里有两拍,第一拍是强拍,第二拍是弱拍。在一个小节里,只有一个强拍,一个弱拍出现,然后每小节不断重复出现。这种2/4的节奏很适合队列行进的时候使用,所以大部分进行曲都采用这种2/4拍的形式。

3/4拍是以四分音符为一拍,一小节有3拍。也就是一小节有1个强拍和2个弱拍出现,第一拍是强拍,第二、三拍是弱拍。这种节奏很适合旋转,因此常用在圆舞曲里(华尔兹)。

4/4拍是以四分音符为一拍,每小节有4拍,第一拍是强拍,第二拍是弱拍,第三拍为次强拍,第四拍又是弱拍。

6/8拍与2/4、3/4拍不同,它以八分音符为1拍,每小节有6拍,在这样的小节里,第一拍是强拍,第二、第三拍是弱拍,第四拍是次强拍,第五拍和第六拍又是两个弱拍,这样每小节6拍,反复出现。

在音乐作品中,单位拍并不是固定在一种音符上。它可以使用各种音符作为单位拍。比较常用来做单位拍的有四分音符(以四分音符为一拍),八分音符(以八分音符为一拍),二分音符(以二分音符为一拍),长短音符交替进行。

第四节　小节、小节线、终止线

一、小节

音乐进行中，其强拍、弱拍总是有规律地循环出现，从一个强拍到下一个强拍之间的部分即称一小节。在乐谱中，小节与小节之间用小节线划开。拍数不足的小节称不完全小节，常出现于乐句（或乐曲）的首尾，首尾两个不完全小节合为一个完全小节。以弱拍（或弱位置）开始的小节又称弱起小节。小节的结构由拍号标明。

二、小节线

小节与小节之间用小节线划分，小节线是一条条与谱表相垂直的竖线，上面顶到第五线，下面画到第一线（上下两边切记不可出线，以免与音符混淆）。小节线把谱表分成节，从而形成了小节。

三、终止线

终止线是写在乐曲结束处的右边一条略粗的双纵线，以表明乐曲终了。如：

在乐段终止画两条一样细的竖线，也是终止线，如：

四、弱起小节

一般情况下，乐曲多数是从强拍开始的，叫"强拍起小节"，但也有部分歌（乐）曲是从弱拍或次强拍起的，叫"弱起小节"或"不完全小节"，比如我们大家熟悉的《国歌》就是弱起小节。

谱例 1：

音乐欣赏

弱起小节的结尾有两种：一种是完整的小节（也叫完全小节），另一种是不完整小节（也叫不完全小节）。由不完全小节开始的乐曲，其结尾的不完全小节与开始的不完全小节相加等于一个完整的小节。

谱例 2：

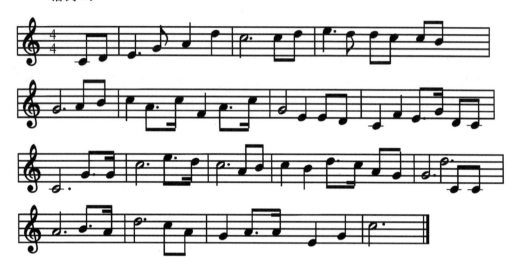

注释：在计算小节数时，应该以完整小节开始计算。

第五节　单拍子、复拍子和混合拍子

一、单拍子

单拍子是指在每小节之内只有一个强拍，而后面有固定的一个弱拍、两个弱拍或者几个弱拍，但从头到尾都是很规律的，每小节反复重复，这种拍子叫"单拍子"。其特点是只有强拍和弱拍，例如每小节有两拍，或者有三拍的这种拍子，都叫单拍子。常见的单拍子有：2/4、3/4、2/8、3/8、2/2、2/3 等，其中以 2/4、3/4、3/8 在音乐中使用最普遍。

比如 2/4，这个符号叫做四分之二拍。表示四分音符为一拍，一小节有两拍，也即把四分音符看成是一拍，如果打拍子就是一上、一下，每一小节打两下，第一下是重拍（也就是板），第二下是弱拍（也就是眼）。

谱例1：

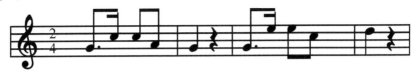

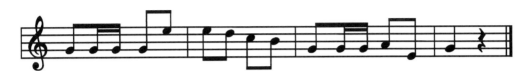

要注意的是：如果在一小节内，只有强拍而没有弱拍，这种不叫单拍子，而叫"一拍子"。

在一小节之内只有一个音的时候，唱出来也是应该从强到弱，虽然只有一个音符，但在音乐表现中要体现这种感觉，把强弱变化唱出来。

二、复拍子

由同类型的单拍子所组成的，每小节包含有两个或两个以上强拍的拍子叫做复拍子。但是这种强拍在力度上是有区别的，一般在复拍子中第二个出现的强拍叫做次强拍。因为是次强拍，因此力度上要比第一个强拍弱一些。下面我们举几个例子来说明：

比如4/4拍，是由两个2/4拍组成的：

谱例1：

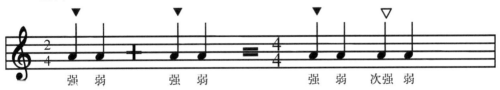

比如6/8拍，是由两个3/8拍组成的：

谱例2：

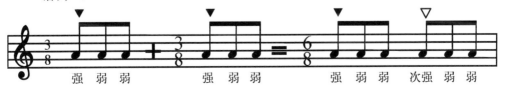

三、混合拍子

混合拍子,顾名思义,它不是单一的拍子,而是由不同类的拍子组合起来的拍子。所谓不同类,是指分母相同而分子不同的拍子。这种拍子是每小节由强弱等数交替和强弱不等数交替出现,也就是相同单位拍,两拍和三拍的单拍子加在一起形成的拍子,比如 2/4＋3/4＝5/4 拍,那么这个 5/4 拍就是混合拍子。

谱例1:

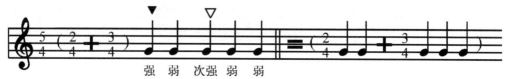

还有一种组合方法是反过来,3/4＋2/4＝5/4 拍。

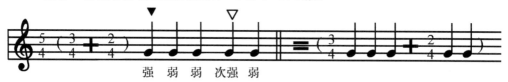

注:混合拍子中在每小节里只可以有一个强音,因此第二组或第三组的强音都只能屈居次强音,不能称强音。

第六节 连音符

连音符是常见的,尤其是在乐曲之间的经过音,经常出现连音符。什么叫连音符呢,就是在符尾的上面或者符尾的下面,分别标有数字的一组音符,叫"连音符"。连音符的种类很多,依照数字分别叫几连音,比如符尾的上方标着5,就是"5连音",标着6,就是"6连音",标着3就是"3连音",以此类推。

这种连音是在有一定音值音符的位置,出现比规定的音符多,但时值没改变,而且这种增长不是成倍的增加,这就产生了连音符,比如一个四分音符,应该有两个八分音符,如果用5个十六分音符都挤在这一个四分音符的空间,这就出现了5连音,如果有3个八分音符占了一个四分音符的空间,就形成了"3连音",而有7个十六分音符占了一个四分音符的空间就形成了"7连音"。

谱例1:

谱例2：

一般连音符的数字的标写方法只在符尾处写上数字就可以了，是几连音就写几，如果出现休止符就要在数字的两边画上连线，以示这休止符和音符之间的关系，但是要跨在一起。

第七节　切分音

切分音是旋律在进行当中，由于音乐的需要，音符的强拍和弱拍发生了变化，而出现的节奏变化。比如：一个音在弱拍时开始，而且延续到后面的强音的地方，打破了正常的强弱规律，使原来的强弱关系颠倒了，这种音形叫"切分音"。"切分音"在一小节之内，可以用一个音符来标写，而如果跨了小节的"切分音"就必须写成两个音符，并且要加延音线（延音线是一个弧线）。

谱例1：

第八节　速度

一、概念

音乐进行的快慢叫做音乐的速度。音乐进行的速度与单位拍的音符时值有关。按照今天的记谱习惯，单位拍音符时值长、速度就慢；单位拍音符时值短，速度就快。

根据乐曲的内容、风格，速度大致可以分为慢速、中速和快速三类。

音乐的速度是用文字或速度记号标记，写在乐曲开端的上面。如乐曲中间速度有改变，则要记上新的速度术语。

二、速度标记

标记音乐速度的记号叫速度记号。音乐的速度标记，主要用文字表示。

速度用语包括基本速度和变化速度两种。

音乐速度的表示有两种,一种是用文字来表示的,比如"快速"、"中速"、"慢速"、"稍快"等等,还有一种是用音乐术语来表示的,这些音乐术语都是意大利语,目前国际上多采用这种标记,比如:Andante(慢板)、Allegro(快板)、Presto(急板)、Pill mosso(稍快)等等。再准确的标志就是前面所说的,标明一分钟里唱多少个几分音符,比如: ♩=56,是指每一分钟唱 56 个 4 分音符,也就是说,以四分音符为一拍,每分钟唱 56 拍,再比如: ♪=72 是以八分音符为一拍,每分钟要唱 72 拍。这就很具体的表明了作曲家对曲速的要求。

为了有准确的速度,人们发明了"节拍机"(也称节拍器),节拍机上标有各种速度,并有指针像钟表一样发出滴答声来提示速度的快与慢。这是很科学的,目前国际上广泛的使用这种机器,从儿童学琴,音乐家练琴到大乐队排练都离不开"节拍机"。

三、临时变化速度

音乐进行的速度分为两种,一种是基本速度,还有一种是临时变化速度,基本速度就是前面讲的,乐曲固定要求的速度,或者是比较大段使用的速度。临时变化速度是根据乐曲需要临时标记的,比如:渐快、突慢、还原等等。音乐的速度很重要,因为同一首曲子处理的速度不同,曲子的性质会是完全两样的,收到的艺术效果完全不同。

谱例1:

快步进行速度、轻松愉快

慢板、抒情的

按着谱例上标的速度,打着拍子来唱这两段相同的音乐,你会发现两种奇妙的、不同的音乐。还有一种要说明的是换拍子时,单位拍的时值不同,但作曲家有

固定的速度关系,这种情况下,往往把两边的不同的音符用等号来等同起来。比如谱子上经常出现这种符号♩=♪、𝅗𝅥=♩,就是在这种情况下使用的。

课后练一练:

 1.请你试着说出音乐的分组。

 2.请你说出 2/4 拍及 3/4 拍的区别。

 3.请你找出不同节奏的乐谱并唱出强弱的感觉。

第三章 民 歌

第一节 概 述

一、民歌的概念

民歌是一种重要的声乐体裁,是广大人民群众在长期的生活和劳动实践中产生的。它在流传的过程中,经过无数代人的提炼和发展,成为极富生命力的艺术作品。

民歌起源于劳动,产生在劳动人民的社会实践中,它经过广大人民群众口头传唱、广泛流传和集体加工而形成,是人民群众集体智慧的结晶。民歌的特点是用朴实简练的语言、生动形象的比喻,塑造出鲜明的艺术形象,深刻地表达人民群众的思想感情和愿望,反映着时代的面貌。

我国历史悠久,幅员辽阔,民族众多,在千差万别的自然条件、社会条件、生活方式、劳动方式的影响下,民歌的体裁形式、风格色彩、表现手段丰富多彩,各具特色。因此在民歌的演唱上,我们应掌握它的风格特点及民歌演唱的地方色彩。

二、中国民歌的体裁

按照应用场合和音乐特点,大体上可分为三类:号子、山歌、小调。

1. 号子

号子是一种直接伴随着劳动歌唱的民歌。紧张的劳动、沉重的体力负荷赋予号子的歌唱以吆喝、呐喊为主,它是整个人类文化历史中最早、最古老的艺术品种之一。号子不仅具有统一劳动节奏、统一劳动步调的组织作用,同时也有振奋劳动者精神、鼓舞劳动热情、激发劳动干劲的作用。由于劳动的性质不同而产生了各种各样的劳动号子,如搬运号子、工程号子、农事号子、船渔号子、作坊号子等。号子的曲调一般比较短小、纯朴、生动,具有节奏固定而又沉着有力、铿锵激昂的特点,且曲调反复出现,大都反映劳动者坚毅刚强、粗犷豪迈的性格。号子的演唱形式多为一人领唱,众人和唱,也有齐唱或独唱形式。号子的歌词都是随口编唱的,除了

演唱和劳动有关的内容外,还可以说古通令,题材极为广泛。

2. 山歌

山歌是人们在野外劳动、活动时歌唱的曲子,它是劳动人民在劳动生活中表达内心思想感情的一种抒情小曲。山歌的歌词一般为即兴创作,内容题材极为广泛,看山唱山,见水唱水,见树唱林,随意性很强,歌词多质朴,以反映劳动、歌唱青年男女纯真爱情为主要内容。山歌的音乐曲调一般具有高亢、嘹亮、简洁、明朗、悠长、奔放、节奏自由等特点。山歌的节奏自由舒展往往表现在歌曲的开头处,其开头处常用"哎、呀、来"等衬词拉开节奏,中间字密时如戏曲中的垛板,结尾处常用甩腔山歌的演唱形式,有个人抒发情怀的独唱,有对唱,有领唱与和腔唱(即帮腔)。根据地域的不同,山歌还可以分为高腔山歌、平腔山歌、短腔山歌三种类型。一般来说,平原地带的山歌流畅、秀丽;高原地带的山歌高亢、明亮、粗犷有力、激昂奔放;草原上的山歌热情奔放、辽阔宽广。山歌主要流行在南方,有客家山歌、弥渡山歌、兴国山歌,柳州山歌等。

3. 小调

小调是人民群众在娱乐、休息、集庆时演唱的民歌。小调又叫小曲,它主要产生于民间日常生活与风俗性活动中,有"里巷之曲"之称。小调不像号子那样受劳动场景的限制,也不像有的山歌那样需有辽阔宽广的嗓门演唱,因此其群众基础扎实,通俗流行性强,传播甚广。小调往往是经过民间艺人的加工提炼而完成的,其内容题材相当广泛,它渗透到社会的各个角落,因此咏唱历史故事传说,描写自然风光,抒发离情别愁,表现男女青年的爱情仍是小调表现的重要内容。小调的曲调抒情、流利,感情委婉、细腻,结构规整均衡,节奏匀称整齐,旋律常以两句对称以及起、承、转、合的句式为明显特征。小调的演唱形式以独唱为主,配以二胡、琵琶等乐器伴奏。

三、各地民歌及演唱特点

我国各民族、各地区、各时期的民歌都以自己独特的风格特征丰富着祖国音乐文化的宝库,它们犹如绚丽的百花遍地盛开,美不胜收,下面分别作一些介绍。

1. 陕北民歌

陕北民歌丰富多彩,它那浓郁的乡土气味和朴实风格,深受全国人民的喜爱,而且在国际上也享有盛誉。其中《信天游》更是以其独特的风格赢得赞誉。《信天游》是陕北民歌中最具有代表性、最富有陕北地方特色的一种体裁,它的内容和曲调都异常丰富,其节奏较自由舒展,声音高亢、嘹亮,音域宽广,旋律有的起伏很大,有的则平稳委婉;有的感情豪放率直,有的则柔和抒情,表现出不同的思想感情和

意境。在演唱特点上，一种是以声音平直高亢的山歌风格来表现，另一种则以感情细致、声音委婉的小调风格来表现。

2. 山东民歌

山东民歌具有质朴、淳厚、强悍、粗犷、诙谐、风趣等特点。表现山东人民朴实、憨厚的性情，往往以生活小调最为突出，如在劳动号子中以海洋号子最有代表性。

3. 东北民歌

由于地理、语言、生活习性不同造就了东北人豪爽的气质，在民歌中往往得以充分体现。东北民歌中有些曲调是受地方戏二人转唱腔的影响，因此非常富有地方色彩，生动活泼，反映了劳动人民开朗的性格和丰富的生活情趣。东北民歌一般音调比较高亢嘹亮，旋律宽广，气韵悠长，声音运用上也比较刚直。

4. 江南民歌

江南民歌包括江苏、浙江、上海、安徽这些地区的民歌。江南素有"鱼米之乡"之称，风景秀丽，景色迷人，人民勤劳心细，历代文人辈出，形成了江南民歌婉转轻盈、含蓄细腻的风格，和北方的豪爽粗犷形成了鲜明的对比。我们在演唱江南民歌时一定要牢牢把握这种秀丽的风格特点，声音的运用要掌握柔中还明亮的原则，演唱一字多音等的曲调时，声音尽可能要连成一线，不能唱得有棱有角，有些民歌加上方言演唱更具有浓浓的诗情画意。

5. 云南民歌

广西壮族自治区、云南省内居住着众多少数民族。壮族、瑶族、苗族等这些少数民族的民歌十分丰富，而且常用唱民歌这一方式来交流情感，传递信息，旋律一般来说较简单易唱，常借助于歌舞形式来描述剧情，其中云南民歌流传最广。

6. 四川、湖南民歌

这一带的民歌许多是以劳动号子为形式的，因为那里有长江流过，湖南民歌的特色是音调嘹亮、悠长，演唱时真假声运用自如，高声区音高所以多用假声，高腔发挥淋漓尽致。所以要唱好湖南民歌，一定的嗓音条件和演唱技巧是不可少的。

7. 蒙古民歌

我国各民族兄弟的民歌也是非常丰富的，他们各自具有独特的风格，闪耀着特有的光彩。内蒙古地区有"歌海"之称，这与内蒙古地域广阔、地处草原有关。蒙古族歌曲最显著的特点是在长期的实践中形成了一种字少腔多，且拖腔悠扬、舒缓的长调歌曲。长调歌曲在旋律上来看，乐句气息悠长，气势连贯，旋律起伏很大，音域也比较宽广。从节奏上来看，一般节奏自由，可任意发挥，强弱的关系也不明显，歌曲虽有小节线划分，但实际演唱起来并不受限制，往往在一些地方运用延长音，使音乐更加连绵不断，意韵更浓。

8. 藏族民歌

藏族民歌的曲调质朴、流利、高亢,节奏较有规则,具有舞曲的特点,深受大家的喜爱。我们还可以从新创作的大量藏族歌曲中深深地体验到藏族民歌清脆、嘹亮、高亢的风格,如脍炙人口的《青藏高原》和《珠穆朗玛》。

9. 新疆民歌

新疆地域辽阔,民族众多,民歌的种类也较多,以维吾尔族、塔吉克族、哈萨克族民歌为主。新疆各民族人民个个能歌善舞,热情爽朗,素有歌舞民族的称号,那里的民歌一类是节奏性很强,常具有舞曲的特点,速度快时往往表现热烈欢腾的情绪;另一类是抒情的速度,慢时则又深情婉转,富于细腻的表情。

四、中国民歌艺术特征

中国各民族的民歌在整体上具有如下几个特征:

第一,历史悠久,蕴藏丰厚。文献表明,从传说中的黄帝"弹歌"等原始民歌到今天,五千余年间,作为社会大众最熟悉最喜爱的一种艺术形式,民间歌唱从未中断,而且每个时代都留下了优秀的篇章。只是限于历史条件,20世纪以前的民歌文献几乎全部是歌词集。从本世纪开始,通过一次又一次的采录活动,音乐家们记下了数以万计的民歌作品。据1979年以来开展的"中国民歌集成"编撰工作统计,每个省区在普查中记录的曲目,平均约在15 000首左右。而实际收入正式出版的曲目,一般在800~1 500首之间。这样,三十巨册《中国民歌集成》将会收入30 000余件民歌。这可以说是中国民歌蕴藏的一个直接体现。尽管它们是从生活于20世纪的歌手口中采录的,但我们深信它们之中有不少是明清之际或更为久远的年代流传下来的。没有任何人能够怀疑这部分珍贵的文化遗产中所积累的传统底蕴。

第二,体裁丰富,风格多样。中国幅员广阔,地理地貌复杂,由此形成了各地各族人民多种多样的生产方式和生活习俗,在这一背景下,为适应上述生产、生活方式而逐渐形成的民歌体裁也就十分丰富。除了以上介绍的号子、田歌、山歌、小调、多声部民歌之外,实际上还有儿歌、摇儿歌、风俗歌、秧歌、灯调、牧歌、船歌、渔歌、叫卖调、宗教祭祀歌、礼仪歌等。总之,凡现实生活中有某种生产或生活方式需要歌唱,那么,广大民众也就会创造出相应的体裁来满足这种需求。同样,由于地理、气候环境的深刻影响,中国自古以来就逐步形成了与全民族文化相统一但又有鲜明地方传统的地域文化。民歌作为地域文化的直接产物,不仅受地貌条件的影响,更与不同的语言、方言音调相融合,因此,其民族的、地域的特征和风格几乎与生俱来,异常突出。如以江南小调为代表的"江南水乡风格",以"信天游""花儿"为代表

的"西北高原风格",以云、贵、川山歌为代表的"西南高原风格"以及"东北平原风格""华北平原风格"等。这只是就大的方面而言,如作深入分析,则每个民族的不同聚居区,每一个处于不同生活方式下面的社区,几乎都有自己特定的民歌风格。

第三,手法简洁,语言精练。民歌是一种口碑艺术。每一首流传至今的曲目,都经过了千人唱、万人传,并在即兴的不自觉的磨研、锤炼中,日益精炼、成熟。但即使如此,它仍然要继续经受歌者们口传的反复推敲。这是一个永远不结束的创作过程。在这样一个永不结束的过程中,歌手们所遵从的最重要的美学原则就是简洁、精炼,即无论词曲,都应以最简单、明畅、质朴的语汇、技法表达人的所见、所闻所思所感。凡是达到这个要求的,就会成为一首优秀之作被保留、传唱;凡是不能达到这个要求的,或被淘汰,或被继续打磨。事实上,所谓简洁、单纯、明畅,也是自然存在的一个法则。民歌是大众创造的艺术,向来以"返璞归真"为宗,以便与自然法则保持一致。在中国民歌音调中,有仅用"商-羽"两个音构成的"二音歌"(福建:《新打梭镖》),更有用"羽-宫-商""徵-宫-商""羽-宫-角""宫-角-徵"或"羽-宫-商-角""徵-羽-宫-商"等构成的"三声腔""四音歌",它们的音列材料如此简单,但它所表达的感情和塑造的音乐形象,却丰富而又准确。再以曲体结构而论,大多数中国民歌都是由两句或四句组成的乐段结构。但正是运用这种前后重复、呼应、对比的简单得不能再简单的两句体或建立在"起、承、转、合"逻辑关系上的"四句头",千千万万首山歌、小调不知咏唱了多少人间真情,并一次不同于一次地揭示了这种结构的形式美。

从《黄河船夫曲》这首民歌,可以直接感受到中国民歌的简洁精炼之美。这首"船夫曲"是40年代从晋、陕交界的黄河岸边的一位船工口中记录下来的。歌词分两段,上段设问,下段作答。首句"你晓得,天下黄河几十几道弯?"气势磅礴,不同凡响。它所拉开的,是一个具有五千年悠久历史的民族的广阔场景。之后,由"弯"(自然)而问"船",由"船"而问"杆"(工具),由"杆"而问"人",唱词近于口语,语意不断重复,但正是在这种口语式的唱词及其重复中,蕴含了一种不可变更的逻辑。通过它,又最终体现了一个伟大民族的普通成员对山川江河、对历史的追问。下段作答,词格与上段完全一致。只是把"几十几"换成"九十九",这个数词有很深的象征意味。这个一问一答,不仅是高度艺术化的,也是高度智慧的。曲调如词一样,首句高亢深沉,先声夺人,尾句与之遥相呼应。中间则是一连四句重复。这又是一个简单,但这个简单中包含着令人肃然起敬让人反复思、难以平静的崇高的美感。

第二节 中国民歌欣赏

一、陕北民歌

东方红

陕北民歌是陕北劳动人民精神、思想、感情的结晶,是陕北人民最亲近的伴侣。陕北民歌历经沧桑而不衰并不断发展,源于它旺盛的生命力,其生命力就来自于其强烈的人民性。

陕北民歌的天才作家们,大都是劳动人民出身,就如同母亲和她腹中的婴儿一样,劳动人民将他们的思想感情源源不断地输入民歌之中,赋予了民歌充足的养分,使之健康地成长,他们与它结成了深厚的母子般的情谊。

在陕北,不论表现喜、怒、哀、乐哪种情感,都是有歌有曲的。夏天,在"绿格英英"的山上或崇山峻岭之巅,随处都可以听到顺风飘来的悠扬歌声;冬天,在"白格生生"的雪原中,无论在曲曲弯弯的山道里或在一马平川的大路上,赶牲口的人们一路走一路歌,把人们从那寒冷、荒漠的天地中呼唤到令人心旷神怡的童话般的境界。在村庄里,有坐在墙畔编草帽、纳鞋底的婆姨们的低婉吟唱,也有后生们的"拦羊嗓子回牛声"的高歌回荡。民歌,在这地瘠民贫、交通不便的偏僻山沟沟里,在几千年的历史长河中,是陕北劳动人民抒发感情的最好手段。"饥者歌其食,劳者歌其事",它是发自人民心底的呼声,可谓人民生活的第二种语言了。

"千年的老根黄土里埋,黄河畔上灵芝草"。陕北民歌就是深扎于劳动人民心中的千年老根,就是劳动人民心中的一棵灵芝草。有什么心里话,他们总是说给它听;有什么愿望,总是讲给它听。陕北民歌成了记录陕北劳动人民真实思想、感情、愿望和理想的总谱,是陕北劳动人民生活的直接反映。

民歌,出自劳动人民的心灵,在长期的流传发展中,又经万人之口,通万人之心,每个人都将自己的精神甘露呈献给了它,因而,它成了劳动人民的思想、感情、愿望和理想的海洋。

举世闻名的《东方红》原名叫《移民歌》。它最早的内容是一首情歌,后由民间歌手李有源改编创作而来。李有源出生在伟大的河流——黄河畔上陕西葭县的一个贫民家庭。他用陕北著名的民歌"骑白马"的优美曲调,完成了一首新歌《东方红》:

东方红,太阳升。

中国出了个毛泽东。

他为人民谋幸福。

他是人民大救星。

《东方红》这首不朽的传世之作,从中国革命的摇篮——陕北传出,便插上了翅膀,飞越黄河,跨过长江,并漂洋过海,响遍了全世界。

<p style="text-align:center">三十里铺</p>

《三十里铺》是一首陕北绥德民歌,是根据一件真实的故事编成的:抗日战争时期,绥德县三十里铺村有一对青年男女,男的名叫邱双喜(歌中的二哥哥),女的名叫凤英(歌中的四妹子),他们冲破封建势力的束缚自由恋爱。后来邱双喜参加了八路军,凤英在家乡劳动。这首民歌表达了凤英对双喜的一片真情和深深的思念。

歌曲为四句体的单乐段结构。第一、二句曲调相同,婉转,节奏平稳;第三句运用了换头同尾的手法,使情绪更为集中,第四句用了调性转换,但仍为微调式,进一步深化了对恋人的思念之情。

<p style="text-align:center">三 十 里 铺</p>

1=C 2/4

陕北民歌

	$\dot{1}$ $\dot{2}\cdot$ $\dot{2}$	$5\dot{1}$ 6	5.6 52	$5 -$	$\dot{1}\dot{2}$ $\dot{2}$	$5\dot{1}$ 6
1.	提 起 (个) 家 来	家 有	名,		家 住	在 绥 德
2.	三 十 里 铺 来	有 大	路,		戏 楼	拆 了
3.	三 哥 哥 今 年	一 十	九,		四 妹	子 今 年
4.	叫 一 声 凤 英	不 要	唤,		三 哥	哥 走 了
5.	洗 了 (个) 手 来	和 白	面,		三 哥	哥 今 天
6.	三 哥 哥 当 兵	坡 坡 里	下,		四 妹	子 脸 畔 上

| 5. 6 5 2 | 5 - | i 4 5 i i | 6 5. 6 5 2 | 5 - | 4. 4 3 2 |

三 十 里 铺 村， 四 妹 子 爱 见 那 三 哥 哥， 他 是 我 的
修 马 路， 三 哥 哥 今 年 一 十 九， 咱 们 二 人
一 十 六， 人 人 说 咱 二 人 天 配 就， 你 把 妹 妹
回 来 哩， 有 什 么 话 儿 休 对 我 说， 心 里
上 前 线， 任 务 摊 在 那 定 边 县， 三 年 二 年
灰 塌 塌， 有 心 拉 上 个 两 句 话， 又 怕

| 1 2 5 2 | 1 - :||

知 心 人。
没 盛 够。
闪 在 半 路 口。
不 要 害 急。
不 得 见 面。
人 笑 话。

蓝花花

《蓝花花》是一首著名的陕北民歌，它属于一般山歌中"信天游"这类，也是信天游中最典型、流传最广的一首，歌曲热情歌颂了一位封建时代的叛逆女性——蓝花花。这位美丽、聪明的姑娘被强行嫁给一个"好像一座坟"的周家"猴老子"，但是蓝花花没有屈服，她用自己的性命与封建礼教抗争。

歌曲由不断反复的上下乐句，八段歌词组成，采用五声音调。上句旋律高昂、悠扬，音域跨度为十一度，歌曲采用了"比"、"兴"等手法，例如：第一段的上句用青线、蓝线的艳丽色彩，来象征蓝花花的美丽、动人，这就是"兴"的手法；第二段的上句以五谷中以高粱最高，来比女儿中数蓝花花最好，这就是"比"的手法；下句旋律以连续的下行好像讲完一句话的短暂停顿，婉转的旋律表达出内心的赞美之情。歌词由虚转实，将前面的"比"、"兴"转为对具体事物的叙述和赞美。

这首民歌词曲相得益彰，交相辉映，是我国民歌中的精品。

蓝 花 花

1=F 2/4

陕北民歌

| 6 2 | 6 6 5 | 6 2 | 6 | 6. | 2 | 5. 6 | 3 3 2 | 6 - ||

青线　线那个　蓝线　线　　　　蓝格 英英的 采，
五谷　里的那　田苗　子　　　　数上 高粱 高，

| 2. 3 | 5 5 | 3 6 | 5 3 | 2 3 2 1 | 6. 5 | 6 - ||

生下　一个　蓝花　花　实 实地　爱死 人。
一十　三省的　女儿　哟　要数那个　蓝花花 好。

二、云南民歌

小河淌水

《小河淌水》是一首云南民歌。全曲分为四句。第一句旋律向上扬起，充满激情；第二句旋律婉转下行，表现出少女对阿哥的思念和害羞的心理；第三句是第一句的变化重复，但情绪更为饱满、激动，把少女的一片纯情表达得淋漓尽致；第四句是第二句的重复。这首民歌旋律优美、抒情，节奏舒展，深受我国人民的喜爱。

小 河 淌 水

1=♭E 4/4

云南民歌

| 6 - - - | 6 1 2 3 3 2 | 1 6 3 2. | 2 1 6 - |

哎！　　　　月亮 出来 亮汪　汪，亮汪 汪！
哎！　　　　月亮 出来 照半　坡，照半 坡！

| 3/4 6 1 6 5 3 2 | 4/4 5 6. | 6 5 3 2 | 6 - - - |

想起 我的 阿　哥　　在 深　山。
望见 月亮 想　起　我 的　哥。

三、四川民歌

康定情歌

《康定情歌》是一首四川民歌。结构为三句体的分节歌，多以男女对唱的格式演唱。歌曲用叙述性、口语化的歌词表达了"张家大哥"与"李家大姐"的爱慕之情，旋律婉转、动人，歌中"溜溜的"衬词运用使歌曲风趣且独具地方特色。歌曲较好地运用了连环式的变化重复手法使人感到印象深刻、形象集中。

康定情歌

四川民歌

1=F 2/4

跑马 溜溜的 山 上，一朵 溜溜的 云 哟，端端 溜溜的 照 在 康定 溜溜的 城 哟，月亮 弯 弯，康定 溜溜的 城 哟！
李家 溜溜的 大 姐，人才 溜溜的 好 哟，张家 溜溜的 大 哥 看上 溜溜的 她 哟，月亮 弯 弯，看上 溜溜的 她 哟！
一来 溜溜的 看 上，人才 溜溜的 好 哟，二来 溜溜的 看 上 会当 溜溜的 家 哟，月亮 弯 弯，会当 溜溜的 家 哟！
世间 溜溜的 女 子 任我 溜溜的 爱 哟，世间 溜溜的 男 子 任你 溜溜的 求 哟，月亮 弯 弯，任你 溜溜的 求 哟！

四、江苏民歌

茉莉花

《茉莉花》是一首著名的江苏民歌。全曲分为四句,采用五声调式结构,第一句旋律婉转成曲线型,以级进和三度跳进为主,节奏比较平稳;第二句将第一句的素材加以扩展,进一步抒发了对"茉莉花"的赞美之情;第三句"我有心摘一朵戴"与前面两句在旋律与节奏上有所对比,但第四句又回到了原来的音调。三、四句之间衔接紧凑,乐句作了压缩,表现出又想摘花又怕挨骂的矛盾心情。这首民歌旋律甜美、流畅,感情细腻,独具江南风味,深受我国人民喜爱。在世界上享有一定的声誉。意大利作曲家普契尼曾将它用于歌剧《图兰朵》中。

茉 莉 花

江苏民歌

$1=\flat E$ $\frac{2}{4}$

```
3 2 3 5 6 5 1 6 | 5 3  5    6 | 1 2 3 2 1 6 1 | 5 -  | 5 3  5  6 |
1.好 一 朵 茉 莉 花,     好一朵茉莉  花,      满 园
2.好 一 朵 茉 莉 花,     好一朵茉莉  花,      茉 莉
3.好 一 朵 茉 莉 花,     好一朵茉莉  花,      满 园

1 2 3   1 6 5 | 5 2   3 5 3 2 | 1 6   1. | 3 2 1   2. 3 | 5 6 1   6 5 |
花    草  香也香 不过 它;     我 有 心 摘     一朵
花    开  雪也白 不过 它;     我 有 心 摘     一朵
花    开  比也比 不过 它;     我 有 心 摘     一朵

5 3 2   3 5 3 2 | 1 2   6. | 1 2. 3  1 2 1 6 | 1 6  5. ‖ 3 2 1   2. 3 |
戴,   看花的 人儿要 将   我       骂。          我 有 心
戴,   又怕旁 人笑        话。
戴,   又怕来 年不 发        芽。

5 6 1  6 5 | 5 3 2  3 5 3 2 | 1 2  6. | 1  2. 3 1 2 1 6 | 5 6 1 3 2 1 6 1 | 5 - ‖
摘   一朵戴, 又怕来  年   不 发       芽。
```

五、蒙古族民歌

嘎达梅林

《嘎达梅林》是一首流传很广的蒙古族长篇叙事歌。这首民歌的歌词运用了形象化的比兴手法,以分节歌的形式,唱诉了蒙古族英雄嘎达梅林("嘎达"是英雄的名字,"梅林"是他在王府担任的一个职位很低的官名),率领人民起来反抗封建王爷和封建军阀的斗争故事。歌曲建立在蒙古族常用的五声羽调式基础上,节奏基本保持一字一拍一音(少数是两音)。音调宽广而肃穆,既表现了广大群众真挚而深厚的情感,又突出了英雄高大的形象。作品特点:大六度大五度的旋律线表现了强烈的蒙古音乐风格,以马头琴为主要演奏乐器,凄凉悲壮。

嘎 达 梅 林

1=F 4/4

内蒙古民歌

| 6̇ 3 3 2 3 | 5 6̇ 1 6 | 2̇ 3 2 1 6̇ |

南　方　飞　来　的　　大　鸿　雁　啊,　不　落　　长　江
北　方　飞　来　的　　大　鸿　雁　啊,　不　落　　长　江
天　上的鸿雁　　　从　南往北　飞,是　为　了　　追　求
天　上的鸿雁　　　从　南往北　飞,是　为　了　　躲　避

| 2̇ · 3 3　5 1 | 6 - - - | 5 6 5 3 5 |

不,　呀　　不　起　　飞。　　　　　　　　要　说　起　义　的
不,　呀　　不　起　　飞。　　　　　　　　要　说　造　反　的
太　阳　的　温　暖　哟。　　　　　　　　反　抗　王　爷　的
北　海　的　寒　冷　哟。　　　　　　　　造　反　起　义　的

| 5 6 1 6̇ | 1 6̇ 1 5 6 | 2̇ · 3 3　5 1 | 6 - - - |

嘎　达　梅　林,是　　为　了　　蒙　古　　人　民　的　土　　地!
嘎　达　梅　林,是　　为　了　　蒙　古　　人　民　的　土　　地!
嘎　达　梅　林,是　　为　了　　蒙　古　　人　民　的　利　　益!
嘎　达　梅　林,是　　为　了　　蒙　古　　人　民　的　利　　益!

牧歌

《牧歌》是一首内蒙古东部昭乌达盟的长调民歌。全曲为上下句结构,采用六声宫调式。上句旋律悠扬、开阔,节奏徐缓、平稳,好似白云朵朵飘上天空;下句节奏与上句基本相同,但旋律呈下行跳进,把人们的视线从蔚蓝的天空转向了"盖着雪白羊群"的辽阔草原,低回婉转的音乐描绘了一片美丽动人的草原景色,表达了牧民热爱生活、热爱草原的感情。

牧 歌

1=G 4/4

内蒙古民歌

3 5 — 5 5 | 7 6 — 6 7 | 3 5 — 5 6 | 5 — — — |
蓝蓝　　的天空　　上飘着　　那白云,
羊群　　好像　　是斑斑　　的白银,

5 1 — 1 2 | 3 2. 2 3 2 | 6 1. 1 2 1 2 3 | 1 — — 0 ‖
白云　　的下面　　盖着雪白的羊　群。
撒在　　草原上　　多么爱煞　　　人。

六、维吾尔族民歌

阿拉木汗

《阿拉木汗》这是一首流传在新疆吐鲁番地区的维吾尔族民歌,演唱时常常是双人边歌边舞,一问一答,形式活泼而风趣。

"阿拉木汗"是一个姑娘的名字,歌词用种种比喻,形象、生动的描绘了她的美貌,并表达了对她的热恋。歌曲为带再现的单三部曲式,A段为上下句式结构,演唱时反复一次;B段把节奏进行了变化,使用同音反复手法,近似道白的音调表达出由衷的赞美,非常具有幽默感,这首民歌的节奏轻快、活泼、富有舞蹈特点,旋律流畅、诙谐,具有很强的律动感和感染力。

第三章 民 歌 | 037

阿拉木汗

1=F 4/4

新疆民歌

5 1 1 1 7 1 2 3. 1 | 7 6 5 4 3 1 2 1. 0 | 5 1 1 1 7 1 2 3. 1 |
阿拉木汗什 么 样？ 身段不肥也 不 瘦。 阿拉木汗什 么 样？
阿拉木汗住在哪里？ 吐鲁番西三 百 六。 阿拉木汗住在哪 里？

7 6 5 4 3 1 2 1 - | 0 5 5 5 6 1 1 1 0 | 0 1 1 1 6 6 6 5 0 |
身段不肥也 不 瘦， 她的 眉毛 像弯月， 她的 腰身 像绵柳，
吐鲁番西三 百 六。 为她 黑夜 没瞌睡， 为她 白天 常咳嗽，

0 1 1 1 1 6 1 5 5 | 0 5 5 3 3 2 2 3 0 | 5 1 1 1 5 5 4 3. 1 |
她的 小嘴很 多情， 眼睛 能使 你发抖。 阿拉木汗什 么 样？
为她 冒着 风和雪， 为她 鞋底 常跑透。 阿拉木汗住在 哪 里？

7 6 5 4 3 1 2 1 0 | 1. 5 5 5 5 5 4 3. 1 | 7 6 3 2 1 6 7 1 0 |
身段不肥也 不 瘦。 阿拉木汗什么 样？ 身段不肥也 不 瘦。

2. 5 5 5 5 5 4 3 3 1 | 7 1 2 3 2 1 7 1 - | 1 0 |
阿拉木汗 住在 哪 里？ 吐鲁番西三 百 六。

七、藏族民歌

北京的金山上

《北京的金山上》是一首藏族民歌。歌曲以比喻的手法歌颂了伟大领袖毛主席，表现了西藏人民获得解放时的喜悦心情和走社会主义道路的满腔热情。这首

民歌是根据传统民歌《工布箭歌》的曲调改编而成的,其旋律优美、朴素、流畅,节奏规整,具有舞曲的风格特色。

歌曲采用四句体的单乐段结构,第一、二乐句旋律舒展、流畅,使人感到藏族同胞从农奴制中解放出来了,他们挺起了腰杆;第三乐句从节奏和音调上与前面形成对比,舞蹈节奏的运用表现出西藏人民载歌载舞、欢庆解放的喜悦心情;第四乐句运用了第一、二乐句的音调进行发展,形成前后呼应。歌词"巴扎咳"是藏语"谢谢您"的意思。

北京的金山上

1=D 4/4

藏族民歌

(6̲1̲ 2̲3̲ 6̲1̲ 2̲3̲ | 3̲5̲ 6̲1̲ 2̲ 2̲1̲1̲6̲ | 6 - - 6̲6̲)

6 6̲1̲ 3̲ 3̲2̲ | 1̲ 2̲3̲2̲ 2̲1̲1̲6̲ | 6 - - 6̲1̲ | 3 2̲1̲6̲ 1̲ 2̲3̲ |
北 京的金 山上光 芒 照 四 方, 毛 主席 就是那

6 1̲2̲ 6 6̲5̲5̲3̲ | 3 - - - | 6̲6̲ 5̲3̲ 6̲6̲ 5̲3̲ |
金 色的 太 阳, 多么 温暖,多么 慈祥,

6̲6̲6̲ 1̲3̲ 2̲2̲ 2̲1̲1̲6̲ | 6 - - - | 1̲6̲1̲ 2̲3̲ 6̲6̲5̲ 3 |
把我们 农奴 心儿 照 亮, 我们 迈步 走在

3̲5̲ 6̲1̲ 2̲2̲2̲ 2̲1̲1̲6̲ | 6 - - 6.2̲1̲ | 6̲6̲6̲ 0 0 0 |
社会 主义 幸福的 大 道 上。 巴扎咳!

八、朝鲜族民歌

道拉基

《道拉基》是流行于我国吉林的一首朝鲜族民歌。道拉基就是桔梗,是朝鲜族农民爱吃的一种野菜,朝鲜语发音叫"道拉基"。歌曲是一首反映不幸的爱情生活的民歌,歌曲表现了一位忠于爱情的朝鲜族姑娘因情人不幸死去,她借口上山挖野

菜去到情人坟上献花的情景。抒发了姑娘对情人坚贞和无限怀念之情,塑造了一位忠于爱情、勤劳淳朴的朝鲜族姑娘的生动形象。

歌词共有三段,每段为六句体。在歌词的第四句和第五句之间夹有过渡性衬词,歌词的特点是各段词除第三、四句不同外,其余第一、二句和第五、六句包括衬词在内完全相同。签于歌词的这些特点,与其相适应的乐曲结构也较别致,乐曲由七个乐句构成,音乐材料简练。乐曲的第三、四句和第六、七句是第一、二句的重复和变化重复,第五乐句是一个过渡性或连接性衬腔,旋律有新的发展,整个乐曲显得既统一协调又有对比变化,音乐形象鲜明生动,如果以 a b c 代表不同的乐句,其结构图则为 a b a,b c a,b。

乐曲是五声徵调式,旋律自然流畅,优美动听。它与歌词结合得紧密得体,深刻地揭示了歌词的内容。歌曲采用了 3/4 节拍,节奏鲜明,富有较强的舞蹈性和浓郁的民族特色。

道 拉 基

朝鲜族民歌

1=G 3/4

```
3   3    3  | 3   3.2  1 2. | 5   5   6 5 | 3.5  3.2  1 |
道  拉   基   道   拉   基    道   拉   基,

2 3  3    3  | 2.3  2.1  6 5 | 6   1   6 5 6 | 5 - - |
白    白的   桔   梗   哟    长  满   山      野,

3   3   -  | 3   3.2  1 2. | 5   5   6 5 | 3.5  3.2  1 |
只   要      挖   出     一    两      棵,
挖   出      桔   梗     装    在      篮  里,
你            借   口     去    挖      桔  梗,
```

九、壮族民歌

壮族是一个歌的民族，它有着深厚的民歌传统。"只要留得嘴巴在，不死还要唱山歌。"可见山歌已成为壮族人民生活的一部分，是壮族人民不可缺少的精神食粮。每年农历三月初三，是壮族人民的传统歌节，俗称歌圩。所谓歌圩，意思是野外坡地的集会。节日期间，青年男女身着盛装，从四面八方汇集在一起，女孩子三五成群，男青年四六结队，他们相互对唱，一唱一答，从日出唱到晚上，从晚上唱到天明，有时几天几夜，歌声不绝。按传统习惯，歌圩要举行3天，三月初三是歌圩的始日，这一天家家都要吃用三月花、枫树叶等植物染成的五颜六色的饭。三月初四，是歌圩的高潮。男女青年通过唱盘歌来盘问身世，最终达到互相了解和表示真正爱情的目的。剩下的最后一天，定情的一对对互赠礼物，唱起"送别歌"，等到明年歌圩再相会。

壮族的民歌不仅形式多样，体裁多样而且韵律结构也非常独特，主要有欢、加、西、比、沦五种形式，还有勒脚歌和排歌等。

十、彝族山歌

彝族是生活在我国四川凉山地区的少数民族。彝族人民勤劳、勇敢、善良,他们用自己的山歌歌唱劳动、自由、爱情,歌唱自己的人民和自己的生活。彝族人喜欢唱歌,往往是即兴编唱,出口成章。他们创造了多种歌谣,如情歌、劳动歌、哭嫁歌、叙事歌、风俗歌等。

情歌是彝族男女青年倾吐心声表达爱慕的歌曲,是他们集体智慧的结晶。情歌词句自由、通俗、精练,形象鲜明,具有浓厚的山野气息。曲调优美柔和,连绵不断,有如涓涓细流,萦绕于丛林山谷之中。

彝族撒尼人有一篇著名的叙事歌《阿诗玛》。这是在撒尼人中广为流传的、撒尼人民用血和汗培育起来的一朵永不凋谢的鲜花,它通过阿诗玛与阿黑同封建势力的代表——热布巴拉家的斗争,歌颂了勤劳、勇敢、自由的精神,体现了撒尼人民反对封建压迫的坚强意志和追求自由幸福的美好愿望。撒尼人民随时随地歌唱《阿诗玛》,甚至把自己比作阿诗玛,并不断地用自己的生活来丰富它,用美丽动人的诗句去刻画和塑造自己喜爱的阿诗玛。他们用全部的心灵去歌颂她,所以撒尼人民称《阿诗玛》是"我们民族的歌"。

十一、高原民歌——"花儿"与"少年"

"花儿本是心上话,不唱是由不得本家,刀刀拿来头割下,不死了还是这个唱法。"这是流传在甘肃一带的一首有名的"花儿"。"花儿"又名"少年",别称"野曲儿",是流传在甘肃、宁夏、青海等地回族、土族、撒拉族、东乡族、保安族以及汉族中的一种民歌。它是一种很有特色的高原民歌,风格质朴,曲调优美,表达感情强烈,情调明快,具有浓郁的乡土气息,深受各族人民的喜爱。"花儿"是各族人民表达自己喜怒哀乐、悲欢离合之情的一种形式。无论是田间劳动的阿哥,拔草的阿妹,为生活潦倒远走他乡的受苦人,千里跋涉的脚户哥,黄木泛舟的筏客子,还是猎手、牧人、工匠等等,都是"花儿"和"少年"的创造者、传唱者。他们在劳动和生活中,往往不禁纵声"漫"起抒发心底衷情。少年,在劳动间隙,抬头远眺,山峦叠嶂,浮云缠绕,仿佛置身于一幅山水图画之中。人们放开粗豪的喉音,哼唱本地的山歌,声音粗涩,但掩不住心里的真情,纵然生活困苦,但得之于先天的情感,并不因生活的压抑而泯灭,这是高原人民的心中的歌。

"花儿"是一种形式短小的歌体,"奈花儿虽短意思深"。它不仅语言朴素凝练,意味深长,而且善于选择准确、生动、形象的字眼,表达完整的内容。"花儿"的一个共同特点是传唱,全靠口耳相传,语言通俗、流畅、清新明朗,节奏明快,富于音乐

性,唱起来郎郎上口,听起来悦耳动听,凝练如珠玉一般。另外色彩鲜明,状物写景,富有诗情画意,激起听者的想象,自有一种音韵回环的兴味。甘、青、宁地区的人民生活在穷乡僻壤这样特定的地理环境,使得这里的人民都具有艰苦卓绝的忍耐性与简单朴素的生活方式,因此,"花儿"格调的悲壮、声音的高亢颤动、形式的单纯,都是从游牧民族的歌唱脱胎而来使其不同于其他山歌。虽然在内容上也是以歌咏爱情为主题,但是直率豪迈的气概,流露于音色字眼之间,充分地表现了明朗爽快的"西北精神",与其他各地的民歌大异其趣。

"花儿"在内容上有倾诉苦情的"花儿",有抒发爱情的"花儿",有反抗封建婚姻的"花儿",有宣传革命的"花儿",等等。

各族劳动人民对生活的愿望、理想和追求,在音乐中得到了充分的表达。

《去上高山望平川》是一首青海民歌,它属于一般山歌中"花儿"这一类。《去上高山望平川》为上下两句体结构,上句旋律悠扬、高亢,情绪饱满整体成上行趋势。下句一开始就有一个十一度的下行跳进,使情绪突然转变而且整体旋律成曲线下行,装饰较多,流露出单相思的遗憾和内心的苦,歌词运用了隐喻的手法,含蓄而巧妙地流露出相思之情。

第三节 外国民歌欣赏

世界各个民族都有自己的民歌,它不但可以经受时代和历史的筛选而长存,更能够跨越国家和民族的疆域而远播。茫茫世界,纵然远隔千山万水,但人民的心却是相呼应的。各民族、国家、地区的优秀民歌,都蕴含着人民的愿望和心声,外国民歌也是如此。对于民歌的概念,在某些国家同我国一样,主要是指劳动人民集体创作的歌曲,但在另一些国家,将个人创作的民间格调的歌曲和个人创作但已在民间广泛流传的歌曲也称为民歌。

世界各民族的民歌,反映着各自的历史、文化、风俗、生活和自然环境,由于民族性格和文化传统的不同,各国民歌又具有各自不相同的风格、体裁和形式。世界各族人民的民歌都是在不同时代产生的,所以有古老的农民歌曲,也有近代的市民歌曲和现代民歌。下面我们先来了解一些具有代表性的国家和地区的民歌及其特色。

一、朝鲜民歌

朝鲜是一个具有悠久历史和文化的古国。长期以来,朝鲜人民在他们美丽的国土上创作了许多优美动人的民歌。朝鲜人民喜欢跳舞(长鼓舞是他们非常普及

的舞蹈),很多民歌的音调和节奏常常和轻盈飘边的舞蹈动作紧密结合,节奏多用于三拍子体系:3/8、3/4、6/8等。当然这三拍子节奏与朝鲜的语言也有关系,朝鲜语言的重音安排往往形成前长后短或前短后长的节奏型。朝鲜民歌的曲调装饰音很多,这也是朝鲜歌曲独特的唱法。它常以滑音、喉音、假音、大小颤音来装饰曲调,使曲调产生各种不同的变化。

阿里郎

传说在朝鲜原李朝中叶,名叫里郎的小伙子和圣妇的姑娘参加了反抗地主的暴动,暴动失败后,俩人躲进了名叫水落山的深山里过上了与世隔绝却浪漫、幸福的生活。一天,里郎决定要为冤死的村民报仇血恨,越过山岭走向战场。圣女望着里郎远去的背影唱起了这首《阿里郎》。唯美的旋律,婉转的期盼之情,鲜明的民族特色,使这首歌成为了朝鲜民族民谣中历史最悠久的民谣之一,也成了朝鲜民族的代表性民谣而流传至今。

二、日本民歌

日本也有许多民歌,日本民谣大多清淡、单纯,发声自然,内容有的抒发爱情,有的描绘风景,有的反映劳动生活,有的反映风俗习惯和社会生活。由于日本处于大海之中,许多人世世代代以渔业为主,因此渔歌和描写海的民歌比较多,生活和劳动的环境使得日本民歌具有豪放的一面,但也因大海环境的风云变幻常常表现出多愁善感的细腻一面。

日本的传统音乐多以声乐曲为主,并与戏剧等其他艺术结合,成为其中的一个组成部分。特点:日本民歌的音阶与调式,多用无半音或有半音的五声调式。

拉网小调

顾名思义,《拉网小调》是日本渔民的拉网号子。日本周围环海,国土又呈四个大岛和若干小岛,渔业发达。渔民在海上捕鱼跟大海及风浪搏斗,有捕获鱼群的喜悦,也有许多风险,这种生活使他们性格坚毅豪迈,也对命运把握不定,所以难免又有些迷信色彩。这首歌的实际内容并不多,但生动地体现了海上渔民的生活情景。大量的虚词、语气词、半说半唱的"喊号"表现了拉网时的紧迫节奏。这首歌在我国也曾广泛传唱,有些歌唱家以此歌作为自己的代表曲目。

拉网小调

1=♭B 2/4

[日]北海道渔歌

(0 5 6 1 | 2 3 23̇21 | 2̇ 1 3 3 | 3. 35 | 6 6 6165 |

3̇ 3̇ 3̇532 | 1̇ 1̇ 1̇2̇16 | 5 3 3 ‖: 0 5 6 1 | 2 3 2̇ 1̇ 6 |

1̇ 5 6 6 | 6) 3̇ | 3̇ — | 3̇ — | 3̇ 2̇.5 |

 1.2.依呀 哈！ 兰

3̇2̇ 3̇ | 3̇2̇1̇65 | 0 1 2̇ 3̇ | 3̇2̇1̇65 | 6 6 |
索 兰 索兰 索 兰 索兰 索兰

X X | 0 2̇ 3 3 | 2. 3 3 3 | 2. 5 3 3 | 2 2̇1̇65 |
嗨！嗨！{你听那 海鸥声声 在 歌唱呀， 在歌唱，
 五尺的 男子汉呀 志 气高呀， 胆量壮，

0 3 5 3 | 5. 6 2̇ 1̇ | 1̇ 3̇ 2̇ 1̇ 6 | 6. 5 1̇ 1̇ 6 |
勇敢的 渔 民 爱海 洋 爱海
乘风 破 浪 向海 洋 向海

6 5 5 | 6. 1̇ 3̇ 3̇ | 3̇. 5̇ 2̇ 1̇ | 2̇. 1̇ 6 2̇ 2̇ |
洋。} 呀萨 哎 恩力 呀 萨 哩呀 可诺
洋。

1̇ 6 5 6 | 6 0 | X X X | X X X :‖
多 阔依 秀， 噢 多阔依秀 多阔依秀。

樱花

樱花是日本的国花,春季开花,花呈白色或红色,三至五朵为一个伞状花亭,造型非常漂亮,芳香扑鼻。日本人民很喜爱樱花,每年春季都要结伴观赏樱花。这首民歌通过对樱花的赞美,表现了日本人民珍爱樱花、热爱生活的纯朴感情。

这是一首七句体的单乐段歌曲,以日本民间调式构成,具有浓郁的日本民族风格。全曲以第一、二、三乐句为基础进行发展;值得注意的是第四、五乐句是第二、三乐句的颠倒进行;而第六、七乐句是第一、二乐句的重复和变形。整首歌曲音乐素材简朴、情绪集中。旋律优美,以级进为主,节奏平稳,表现出愉悦的心情。

樱 花

日本民歌
清水修编曲
张碧清译配

$1=\flat E$ $\frac{4}{4}$

```
f                    mp                   mf
6  6  7  -  | 6  6  7  -  | 6  7  i  7 | 6  7 6  4  -
樱 花 啊,     樱 花 啊!      暮 春 三  月    天 空  里,

   p                         mf
3  1  3  4  | 3  3 1  7  -  | 6  7  i  7 | 6  7 6  4  -
万 里 无 云    多 明 净,        如 同 彩 霞    如 白  云,

   p                              f
3  1  3  4  | 3  3 1  7  -  | 6  6  7  -
芬 芳 扑 鼻    多 美 丽,        快 来 呀,

mp
6  6  7  -  | 3  4  7 6  4  | 3  -  -  0 ||
快 来 呀!      同 去 看 樱   花。
```

三、俄罗斯民歌

俄罗斯民歌在世界民间音乐创作中占有重要的地位。不论是题材、形式、风格都非常广泛多样,而且表现力极为丰富。辽阔的国土和独特的地理环境、风土人情,造就了俄罗斯民族特有的豪爽、乐观,长期的战争纷乱又使他们具有强烈的尊严感,俄罗斯民歌体现了俄罗斯民族的精神气质。

音乐欣赏

俄罗斯民歌有反映在沙皇残酷统治下人们奋起斗争的革命歌曲;有描绘人民乐观、豁达性格的游戏歌曲;有表现人民苦难的,音调悠长缓慢带有忧伤情感的抒情歌曲。悠长缓慢的歌曲气息宽广,旋律连绵不断地展开,歌调中的一个音节往往唱一连串的音。

三套车

《三套车》是一首古老的俄罗斯民歌,歌曲采用二部曲式结构。第一段(A)在音乐上具有鲜明的初步陈述性质,材料通常比较简单,结构方整,情绪稳定,具有进一步展开的要求和发展的可能性。第二段(B)可以是再现性的,也可以是对比性的。

《三套车》的第一段以铺叙、平缓的音调描写俄罗斯的冬天以及乘车人的问话,旋律充满忧郁、哀伤的情绪。第一段可以分为两大乐句:第一至第四小节为第一乐句,第二乐句是后面的四个小节。第二段是赶车人的答话,音乐素材与第一乐段基本相同,但音调发生了变化:第二段的第一乐句用了五度大跳,表达了赶车人的心声——这是对不公平待遇的愤怒的反抗,音乐在这里形成了高潮。之后,音乐又逐渐下行,气氛依然是那样悲哀,表示赶车人对不平的世道的无能为力,命运依然是那样无法改变。

三 套 车

$1 = F$ $\frac{4}{4}$

俄罗斯民歌

$3\ \|:\ 6 \cdot\ 6\ 6\ {}^\#5\ 6\ |\ 7 \cdot\ {}^\#5\ 3 \cdot\ 3\ |\ \dot{1}\ 6\ 1\ 1\ 2\ {}^\#2\ |$

1.冰　雪　遮盖着伏尔　加　河,冰　河上跑着三套
　伙　子你为什么　忧　愁,为　什么低着你的

$3\ -\ -\ 0\ 3\ |\ 6 \cdot\ 7\ 1\ 7\ 6\ 5\ 4\ 3\ |\ 2 \cdot\ 4\ 6\ 7\ 6\ |$

车,　　有　人　在唱着忧　　郁　的歌,唱
头,　　是　谁　叫你这样伤　　心,问

伏尔加船夫曲

《伏尔加船夫曲》是一首男声演唱的俄罗斯民歌。歌曲通过船夫拉纤的形象，表现了俄罗斯人民的贫困生活，抒发了他们对沙俄专制统治的不满情绪和追求光明的思想感情。

歌曲采用了变奏曲式，即以两个主题交织在一起，不断地进行变化、发展。第一主题吸取了船夫拉纤的节奏特点，沉重的节奏生动地描绘了船夫们拉纤时的形象：一群衣衫褴褛、胸前套着纤索的船夫，他们低着头，弯着腰，在沙滩上艰难地行走着……第二主题旋律舒展、向上扬起。高亢的音乐发泄出对世道不平的愤慨以及对光明的向往。在这两个主题的不断变奏中，情绪逐渐高涨。当达到高潮之后，音乐逐渐减弱，好似船夫们慢慢地走远，消失在沙滩上……

伏尔加船夫曲

1=D 4/4

俄罗斯民歌

ppp
5 3 6 3 0 | 5 3 6 3 0 | 5 1 7.1 7 6 | 5 3 6 3 0 |
哎哟嗬，哎哟嗬，齐心合力把纤拉！

pp
5 3 6 3 0 | 5 3 6 3 0 | 5 1 7.1 7 6 | 5 3 6 3 0 |
哎哟嗬，哎哟嗬，拉完一把又一把！

p
5. 5 5 4 3 2 | 1 5 3 0 | 5. 5 5 4 3 2 | 1 5 3 0 |
穿过茂密的白桦林，踏开世界的不平路！

mf
6 6 6 3 3 | 1 7 6 5 3 | 6 1 7.1 7 6 | 5 3 6 3 - |
哎嗒嗒哎嗒 哎嗒嗒哎嗒 穿过茂密的白桦林，

3 - - - | 3 - - - | 3 3 2 1 | 7 5 6 3 - |
　　　　　　　　　　踏开世界的不平路！

5 3 6 3 0 | 5 3 6 3 0 | 5 3 2.3 2 1 | 7 5 6 3 - |
哎哟嗬，哎哟嗬，齐心合力把纤拉，

5. 5 5 4 3 2 | 1 5 3 0 | 5. 5 5 4 3 2 | 1 5 3 0 |
我们沿着伏尔加河，对着太阳唱起歌，

6 6 6 3 3 | 1 7 6 5 3 | 6 1 7.1 7 6 | 5 3 6 3 - |
哎嗒嗒哎嗒 哎嗒嗒哎嗒 对着太阳唱起歌，

哎， 哎 努力把纤绳拉， 对着太阳唱起歌。
哎哟嗬， 哎哟嗬， 齐心合力把纤拉，
伏尔加可爱的母亲河， 河水滔滔深又阔，
哎嗒嗒哎嗒 哎嗒嗒哎嗒 河水滔滔深又阔。
伏尔加，伏尔加，母亲河，
哎哟嗬， 哎哟嗬， 齐心合力把纤拉！
哎哟嗬， 哎哟嗬， 拉完一把又一把！
哎哟嗬， 哎哟嗬， 哎哟嗬！

四、意大利民歌

意大利民歌以流利生动、富有歌唱性和浪漫色彩著称于世，是世界音乐宝库的一颗灿烂的明珠。意大利语言明亮、圆润，民间文学丰富多彩，构成了意大利民歌

音乐欣赏

得到发展的极有利因素。那里的人民热情豪放,善于歌唱。威尼斯的船歌、那坡里的情歌、小夜曲和饮酒歌都十分著名。民歌演唱者常用六弦琴伴奏。旋律一般都比较朴素,没有很多的装饰音,三拍子占多数。"船歌"是一种声乐体裁,指具有歌唱般的优美旋律与摇摆般伴奏音型的声乐曲。通常为6/8拍子,中等速度,伴奏中的节奏模仿均匀的船身摆动和摇桨的动作。

我的太阳

《我的太阳》是19世纪意大利作曲家蒂·卡普阿的作品,由于歌曲流传广泛,所以也作为民歌看待。关于这首歌的内容有许多看法:有人认为这是一首情歌,把心爱的人比作太阳;也有人说这是一首体现兄弟之间感情的歌曲。因为哥哥代替弟弟去受苦而离开故乡,在送别的路上弟弟唱起了这首歌,把哥哥比作太阳。不管是哪一种说法,都认为是把自己所热爱的人比作太阳,表达了深厚的感情。

歌曲为两段体结构,第一乐段有四个乐句,每个乐句都采用了后半拍起的节奏型,以第一乐句的音调为核心发展,使用了自由模进和重复的手法。旋律抒情,具有内在感。第二乐段也是四个乐句,更多地使用了后半拍起的节奏,它以八度大跳进入,使情绪更为高涨,表达出激动和赞美的心情。第二乐段反复一遍之后,最后在高潮中结束。

我 的 太 阳

1=G 2/4

意大利民歌
尚家骧译配

[乐谱第一部分]

桑塔·露琪亚

《桑塔·露琪亚》是意大利的一首著名的那波里"船歌"。"船歌"是声乐的一种体裁形式,欣赏特点是优美、抒情,具有摇荡感,常采用 3/8、6/8 拍子。桑塔·露琪亚据说是一位女神的名字,也有人说是一位姑娘的名字。总之她象征着美丽和幸福。

歌曲为两段体结构,采用分节歌形式,第一乐段有四个乐句,各句之间均为自由模进的关系,节奏型也基本相同。抒情、流畅的旋律描绘出一幅星光灿烂、碧波荡漾的美丽夜景。第二乐段以六度跳进进入,旋律在高音区进行,使情绪进一步高涨。歌曲在充满激情的歌声中结束。

桑塔·露琪亚

意大利民歌
邓映易译配

$1=C$ $\dfrac{3}{8}$

[乐谱]

看晚星多明亮,闪耀着金光,海面上微风吹,
在银河下面,暮色苍茫,甜蜜的歌声,
看小船多美丽,飘浮在海上,随微波起伏,
万籁皆寂静,大地入梦乡,幽静的深夜里,

音乐欣赏

```
4 3 2 6 | 5 ‖ 3 2 1 | 7 6 2 | 2 1 6 | #4 5 1 |
```

碧 波 在 荡 漾;　在 这 黑 夜 之 前,　请 来 我 小 船 上,
飘 荡 在 远 方。　在 这 黎 明 之 前,　快 离 开 这 岸 边,
随 清 风 荡 漾;
明 月 照 四 方。

```
3 1 | 5 5 3 | 4 2 2 |1. 2 6. 7 2 1 :‖2. 2 3. 2 2 1 ‖
```

桑　塔·露　琪　亚,　桑　塔·露　琪　亚。　桑　塔·露　琪　亚。
桑　塔·露　琪　亚,

五、德国民歌

德国民歌纯朴、严谨,结构齐整,往往以叙事歌曲为主,大多是许多段歌词反复演唱一个短小的曲调。德国民歌的曲调和形式结构总是非常地简洁而富于概括性,节奏也比较单纯,主要的调式是大音阶,音域一般比较小。德国人民坚定稳重的性格,鲜明地反映在他们的民歌中,没有花哨的装饰,也没有变幻不定的表情,始终表现着充满信心的绅士风度。

红河谷

《红河谷》描述了一个小伙子离开故乡红河谷之后,村里的人们和被他抛弃的姑娘仍然思念着他。歌曲为带副歌形式的单乐段结构,主体部分共有四个乐句,每个乐句都采用了弱拍起的节奏型,旋律以级进为主,为典型的"起、承、转、合"结构。旋律优美、抒情,在思念的情绪中带有一些伤感和遗憾。副歌部分以合唱形式出现,是主体部分的变化再现,使思念之情更为浓烈。

红　河　谷

$1=F$　$\frac{4}{4}$

加拿大民歌
范继淹译配

```
5 1 | 3 3 3 3 2 3 | 2 1 1 - 5 1 | 3 1 3 5 5 4 3 | 2 - - 5 4 |
```

人　们　说　你　就　要　离　开　村　庄,　我　们　将　怀　念　你　的　微　笑,　你　的
你　可　会　想　到　你　的　故　乡,　多　么　寂　寞　多　么　凄　凉,　你　想一
人　们　说　你　就　要　离　开　村　庄,　要　离　开　热　爱　你　的　姑　娘,　为　什
亲爱的人　我　曾　经　答　应　你,　我　决　不　让　你　烦　恼,　只

```
3  3 2 1  2 3 | 5 4  4  -  | 6 ♭6 | 5·  7 1  2  3 2 | 1  -  -  5 1 |
```
眼　睛比太阳更明亮，　　照耀在　我　们　心　上。
想　你走后我的痛苦，　　想一想　留给　我的悲　伤。
么　不让她和你同去，　　为什么　把她　留在村庄　上。
要　你能重新爱我，　　　我要永　远跟　在你身　旁。

（合唱）　走过

```
3  3 2 1  2 1 | 6· 1  1  -  5 1 | 3  1 3 5  4 3 | 2  -  -  5 4 |
```
来　坐在我的身旁，　　不要离　开得这样匆　忙，　　要记

```
3  3 2 1  2 3 | 5 4  4  6 ♭6 | 5·  7 1  2 2  3 2 | 1  -  - |
```
住　红河谷你的故乡，　　还有那　热爱你的姑　　娘。

六、英国民歌

英国的民歌通常具有鲜明的节奏和波状的旋律。英格兰和爱尔兰民歌的节拍是很自由的，五拍子、七拍子常和二拍子、四拍子交织在一起。而苏格兰民歌常用一种强拍上短音符后面跟一个长音符的特殊节奏，称为"苏格兰切分音"。英国民歌常常以爱尔兰民歌和苏格兰民歌为其代表，爱尔兰民歌抒情、典雅，苏格兰民歌以叙事性见长，旋律优美而富于变化。

<center>友谊地久天长</center>

《友谊地久天长》是苏格兰民歌中的佳作，由于这个曲子出现在美国40年代影片《魂断蓝桥》里，使这首歌曲在世界范围内已家喻户晓。这首歌还有一个名字叫《一路平安》，人们习惯在和朋友告别时演唱这支歌。这首歌的歌词是由18世纪苏格兰著名的诗人罗伯特·彭斯根据原苏格兰古老民歌《过去的好时光》而写的。歌曲为2/4拍，采用典型的苏格兰五声调式写成。歌曲分为AB两段，前八小节是A段，B段是副歌部分，歌曲结构规整，节奏鲜明，其特点是以附点的节奏型贯穿全曲。歌曲旋律优美婉转，情感丰富，歌词纯朴自然，深切感人，歌曲还通过副段重复的歌词，更加渲染了分别时依恋不舍和分别后思恋之情的气氛。这首歌还有三拍子的记谱，电影《魂断蓝桥》中就是以三拍子的圆舞曲出现的。

友谊地久天长

1 = F 2/4

英国民歌
邓映易译配

```
 5 | 1.1 1 3 | 2.1 2 3 | 1.1 3 5 | 6.  6 6 |
```
1. 怎 能忘记旧 日朋友，心 中 能不怀 想， 旧
2. 我 们曾经终 日游荡，在 故 乡的青山 上， 我
1. 我 们也曾终 日逍遥，荡 桨 在绿波 上， 旧
1. 我 们往日情 意相投，让 我 们紧握 手， 旧

```
 5.3  3 1 | 2.1  2 3 | 1.6  5 6 | 1.   6 |
```
日 朋 友岂 能相 忘，友 谊地 久天 长；
们 也 曾历 尽苦 辛，到 外奔 波流 浪； 友
如 今 却劳 燕分 飞，远 隔大 海重 洋；
我 们 来举 杯畅 饮，友 谊地 久天 长；

```
 5.3  3 1 | 2.1  2 6 | 5.3  3 5 | 6.   1 |
```
谊 万 岁， 友 谊万 岁！ 举

```
 5.3  3 1 | 2.1  2 3 | 1.6  6 5 | 1.   |
```
杯 痛 饮，同 声歌 颂友 谊地 久天 长。

七、印度尼西亚民歌

被称为"千岛之国"的印度尼西亚，居住着100多个民族，因此他们的民歌也极为丰富。但不论是何种题材的民歌，内容常常和"热带宝岛"的自然风光相联系，明朗、抒情、飘扬，充满乐观的情绪。

星星索

《星星索》是反映苏门答腊中部托巴湖周围居住的巴达克人的生活情景的歌曲,作品抒发了青年小伙子对心上姑娘的热切思念之情,全曲以固定音型的四部合唱:"啊,星星索"为背景,托出男高音优美抒情、节奏悠长的旋律,加上简练集中的合唱手法,富有诗意。

星 星 索

印度尼西亚民歌
张 英 荣译词
廖 一 明配歌

1=G 4/4

0 3 | 5 - - - | 5 6 6.5 5.3 3 2 1 | 3 - - - |
呜 喂, 风儿呀 吹动 我的船帆,
(呜)喂, 风儿呀 吹动 我的船帆,

0 2 3.5 5.3 3 2 1 | 3 - - - | 0 2 3.5 5.3 3 2 1 |
船儿啊 随着微风荡漾, 送我到 日夜思念的
姑娘啊 我要和你见面, 向你 诉说心里的

1.
1 6̇ 1 - | 1 - 0 3 ‖
地 方。 呜思

2.
1 6̇ 1 | 1 0 0 |
念。

1 1 1 2 2 2 | 2 3.3 3.3 1. 5 | 1 1 1 2 2 2 |
当我 还没来到你的面 前, 请你千万要把我

3.3 3.2 1. 5 | 1 1 1 2.2 2 | 3.3 3.2 1 1 2 |
记在心 间, 要等待着我呀, 要耐心等着我呀,

3. 5 3 2 0 2 3. 5	5. 5 5 5 5 5. 5 6 5 3	5 − − −
姑　　娘，我心像东方初升的	红　太　阳。呜喂，	

0 6 6. 5 5. 3 3 2 1	3 − − −	0 2 3. 5 5. 3 3 2 1
风儿呀吹动我的船帆，		姑娘啊我要和你见

3 − − −	0 2 3. 5 5. 3 3 2 1	1. 6 1 1 −
面，	永远也不再和你分	离。

1 − − −	1 − − −	1 − − − ppp
咿！		

注："星星索"是划船时随着桨起落节奏的哼声。本歌的伴唱部分为

| 0 5 | 3 3 1 | 0 5 | 3 3 1 | …… 从略。 |
| 啊 星 | 星 索， | 啊 星 | 星 索。 |

<div align="center">哎哟，妈妈</div>

《哎哟，妈妈》是带有诙谐性质的印尼爱情民歌。歌曲以幽默、顽皮的口吻向母亲表达了年轻人的爱情心理。

歌曲为两段体结构，第一乐段有四个乐句，音乐抒情、明快。以主和弦和二级和弦的分解形式构成的旋律特征，使音乐充满朝气。歌词运用比喻的方式，更增加了歌曲的情趣。第二乐段压缩了句幅，并采用具有弹性的节奏和自由模进、同音反复等手法，生动地表现出活泼、调皮的神态。

哎哟,妈妈

1=D 4/4

印度尼西亚民歌

(乐谱略)

河里青蛙从哪里来?是从那水田向河里游来,甜蜜爱情从哪里来?是从那眼睛里到心怀。哎哟妈妈,你可不要对我生气,哎哟妈妈,你可不要对我生气,哎哟妈妈你可不要对我生气!年轻人就是这样相爱!

八、美国民歌

美国民歌成分十分复杂。美国只有200多年的历史,在2亿多人口中,汇集了世界各地域的多种族的人民。在这个民族大熔炉中,其主体部分来自欧洲。所以美国民歌的民族风格就直接受到英格兰、苏格兰、爱尔兰、法国、匈牙利、西班牙、加拿大、墨西哥和印第安人等民歌的影响,在哥伦布到达美洲大陆之前,当地一直居住着印第安人,所谓的美国本土音乐指的是印第安音乐。印第安音乐常常是单声部的,节奏比曲调更重要,演唱技巧模仿自然声,乐器中各种类型的鼓占主导地位,也用笛、哨等吹奏乐器。由于早期的移民多是因宗教迫害而离开欧洲的清教徒,因此在美国宗教歌曲一直活跃在民俗生活中。宗教民歌有圣诞歌、民间颂歌和黑人的灵歌。

克里门泰因

《克里门泰因》是一首美国民歌。歌中的"克里门泰因"是一位矿工的女儿,她长得很可爱,但不幸掉到水里淹死了,矿工也因悲伤过度而去世。

歌曲为单乐段结构,这首歌曲共有四个乐句,每个乐句之间都用连锁的关系衔接起来,这与我国传统的写作手法很相似,优美的旋律中流露出伤感的情绪。

克里门泰因

美 国 民 歌
范继淹译配

$1=F$ $\frac{3}{4}$

1· 1	1	5· 3· 3	3	1 3	5· 5	4 3

1. 在 峡 谷 旁,有 个 村 庄,那 里 正 在 开 金
2. 美丽的 姑 娘,可爱的 姑 娘,就 像 神 仙 一
3. 每 天 早 上,在 九 点 钟,赶 着 鸭 群 到 河
4. 美丽的 脸 庞,漂 在 水 上,我不会 游 泳 没 法
5. 矿 工 一 人,留 在 世 上,多 么 悲 伤 凄
6. 每 天 晚 上,梦 见 姑 娘,穿 着 湿 透的 衣
7. 亲爱的 姑 娘,亲爱的 姑 娘,亲爱的 姑 娘 克 里门

2 — 2· 3	4 4 3· 2	3 1 1· 3	2 5· 7· 2	1 — ‖

矿。 有个 矿 工 住 在 村 旁,他的 女 儿 克里门 泰因。
样。 没 有 皮 靴 穿 在 脚 上,只 有 草 鞋 一 双。
旁; 一 块 石 片 把 她 绊 倒,姑 娘 倒 在 水 中 央。
想; 只 有 眼 看 亲爱的 姑 娘,沉 没 在 在 水 中 央。
凉。 日 夜 思 念,日 夜 怀 想,矿 工 死 在 村 庄 上。
裳。 我 想 拥 抱 亲爱的 姑 娘,但 是 她 已 悲 伤 亡。
泰因。 离 开 我 们,永 不 回 来,多 么 悲 伤 克里门 泰因。

九、波兰民歌

波兰在历史上是一个很有艺术灵感的民族,那里有着很多动人优美的活泼诙谐的民歌。波兰民歌的节奏灵活而多变化,常常带有波兰舞蹈节奏的特点。

第三章 民　歌

小杜鹃

歌曲用讽刺的笔调嘲笑了那些骄傲、幼稚,只知道追求有钱姑娘的浮夸青年。

全曲为单乐段结构,共有四个乐句,采用分节歌形式。第一、二乐句为相同的旋律,歌词对浮夸青年进行了描述和嘲笑;第三、四句用模拟杜鹃的叫声和生动活泼的衬词,表达了对浮夸青年的讥讽和蔑视,充满幽默的气氛。歌曲吸取了波兰民间舞玛祖卡的节奏特点,即三拍子中第二拍为重拍,使歌曲更具特色。

小 杜 鹃

女声合唱

波兰民歌
汪　晴译配

1=F 3/4

（乐谱略）

歌词：
1. 小杜鹃叫咕咕,少年为何这样骄傲,他鼻孔朝天,永远也挑不着。
2. 年轻人我问你,把这新样可笑,难道肚里追求空夸耀,你那华架子可真无聊。
3. 大家看这少年,为何多么幼稚心儿在跳,虽然要嫁清醒,也可真愚蠢不富有。
4. 小杜鹃叫咕咕,我的它会叫你知道,只有头脑,真正不无有。
5. 请你再问杜鹃,

音乐欣赏

课后练一练：

1. 你喜欢的中国民歌典型的代表作品是什么？
2. 找一首你喜欢的外国民歌并演唱。

第四章 艺术歌曲

第一节 中国艺术歌曲概述及作品欣赏

一、艺术歌曲概念

艺术歌曲是由诗歌与音乐结合而共同完成艺术表现任务的一种音乐体裁,其特点是歌词多采用著名诗歌,侧重表现人的内心世界,曲调表现力强,表现手段与作曲技法比较复杂,伴奏占重要地位。

艺术歌曲的主要特色有:

(1)诗与音乐的结合。一首优秀的艺术歌曲作品应该是高境界的文学诗词与完全按照诗词内容恰当运用音乐创作技法配于曲调的一种诗词与音乐的完美结合。

(2)以钢琴伴奏为主。钢琴伴奏的地位和声乐旋律同等重要。钢琴伴奏不只是起和声和节奏衬托的作用,而是运用音乐艺术上的多种表现手法将伴奏与演唱完美的交织在一起,构成一个音乐曲调织体,来共同塑造完整、丰富的音乐形象。

(3)结构精致。艺术歌曲一般短小精致,是一种高度浓缩的音乐小品,在欣赏或演唱时要非常注意细节,因为每个字、每个音都有特意的安排。

(4)内容丰富。由于歌词都是采用名诗人的作品(如歌德等),所以内涵丰富,艺术价值较高。

(5)要求演唱者具备较高的演唱技巧与艺术修养。艺术歌曲的特质决定它的演唱者必须具有良好的音质,细腻的声线,清晰的咬字与恰当的情绪表达能力。因此能否唱好艺术歌曲是衡量一名合格歌唱家的重要标志。

二、中国艺术歌曲及其发展状况

"五四"运动掀起和推动了新文化运动的热潮,随着西乐东渐,当时我国的一些知识分子和音乐家引用西方音乐的曲调填上歌词,在学堂中教唱,称为学堂乐歌,如李叔同的《送别》《春游》等,开始了中国音乐史上学堂乐歌时代,并成为我国最

早艺术歌曲的雏形。当时称这类歌曲为"艺术歌"。以青主、赵元任、黄自等人为代表的我国艺术歌曲的奠基者创作了一些具有浓郁浪漫主义色彩和较高水准的艺术歌曲,并且采用了多种声乐体裁,如青主的《大江东去》《我住长江头》,赵元任的《教我如何不想他》,黄自的《春思曲》《思乡》《玫瑰三愿》等。

艺术歌曲从20世纪20年代到30年代抗日战争爆发前夕,是一段辉煌发展的时期,萧友梅、赵元任、黄自、陈田鹤、窟尚能、贺绿汀、江定仙、刘雪庭等一批专业作曲家创作了数目可观又具有较高品质的艺术歌曲。进入20世纪30年代,以聂耳、冼星海为代表的革命音乐家,通过开展左翼音乐运动,使艺术歌曲又得到新发展,也使人们逐渐对艺术歌曲有了更为广泛的认识与理解。代表作品如聂耳的《铁蹄下的歌女》《梅娘曲》《卖报歌》等,冼星海的《夜半歌声》《黄河颂》等。此外,还有贺绿汀的《嘉陵江上》,张家晖的《松花江上》。20世纪50年代是中华人民共和国蓬勃发展的时代,以群体歌唱为特色的群众歌曲占主流,而艺术性较强的艺术歌曲创作处于弱势。

从20世纪50年代中期到60年代"文革"前,这一时期的作品有《牧歌》《玛依拉》《槐花几时开》《三十里铺》《五哥放羊》《嘎俄丽泰》等。20世纪70年代末期的艺术歌曲有《北京颂歌》《千年铁树开了花》以及李焕之的《半屏山》、施光南的《打起手鼓唱起歌》等。进入20世纪80年代以后,艺术歌曲不仅在数量上比过去多了很多,而且在歌词的诗化程度,音乐的艺术风格与艺术技巧的运用上也有明显的提高。如谷建芬的《那就是我》、施万春的《送上我心头的思念》,刘锡津的《天鹅之歌》等,诗化的中国意蕴、新颖的音乐语言都说明了我国音乐家在探索艺术歌曲表现形式、音乐语言、体现风格等方面做出了大胆的创新与改革。

20世纪90年代前后,我国艺术歌曲创作和推广进入了新的高潮。这一时期最具有代表性的作曲家有施光南、郑秋枫、施万春、尚德义、陆在易等。这些作曲家都有扎实的艺术功底、丰富的生活阅历,受过严格的专业训练,又具有独特的艺术个性与追求。著名的作品有施光南的《多情的土地》《祝酒歌》,郑秋枫的《我爱你,中国》等。

三、中国艺术歌曲作品欣赏

<center>教我如何不想他</center>

刘半农词,赵元任曲。歌曲作于1926年,它反映了"五四"时代的青年反对封建礼教、要求个性解放,执着追求纯真爱情的热情。由于这首歌的词作者刘半农先生在写这首歌词时正旅居英国,因此歌词中包含了对祖国和旧交的思念。

这首歌共有四段歌词,歌词中采用了写实和比拟的手法,通过对春、夏、秋、冬四季各种自然景色的描绘,一方面表现了歌的主人公在时时刻刻思念"他";另一方面借四季景色的变换揭示了主人公复杂的内心世界,抒发了主人公热爱生活,追求爱情的真挚感情。曲作者根据歌词的深刻含意,采用了分节变奏的形式,把四段歌词分别配以在音调和节奏上基本相似的四个乐段。

第一段的前两个乐句旋律优美、抒情,具有口语化的特点,根据歌词排比句的结构,使用了变化重复的手法;第三、四乐句为不对称结构,一气呵成,第三乐句进入时的八度大跳,使情绪由平静、舒展转为激动,思念。第四乐句"教我如何不想他"是歌曲的点题,这一乐句很具民族特色,仔细分析,这一乐句在全曲共出现了四次,每次出现在调性上都进行了变化。这种处理,不仅突出了主题,而且加强了歌曲的民族风格,使歌曲更具有整体感。

第二、三段的旋律与第一段的一样抒情、优美,但它们开始的前两句比第一段的前两句要低五度,仿佛主人公的思绪在往更深一层发展。特别是第三段的第三乐句"啊,燕子你说些什么话?"由大调转入同名小调,并加入了朗诵调的特点,使歌曲在情绪上有较大的突破,而第四乐句又以第一乐段结尾的旋律回到了关系大调上,收到了极好的艺术效果。第四段的前两乐句采用了和声小调,调性再次转回小调,情绪变得凄凉、抑郁,很好地表现了歌词的意境:"枯树在冷风里摇,野火在暮色中烧。"接下来,曲调又转调,变化再现了第一段的三、四乐句。

这首歌曲较好地运用了西洋作曲技法,其中在调性布局上有独到之处,表现了作曲家高超的写作技巧。

教我如何不想他

刘半农词
赵元任曲

音乐欣赏

$5 - \underline{3.5} 5 | 5 - \underline{16} 6 | \underline{55} 5 - | 5 -) \underline{5. 6} |$
上　　吹着些　微　风。　　　　　　　　啊！

$1. \underline{353} 5 | 5 - \underline{55} | \underline{356} \underline{6.6} \underline{56} | \dot{1}. \underline{3} \underline{2.5} |$
　　　　　　微风　吹动了我头　发，　　教我

$3 \underline{26} \underline{12.} | 1 - (\underline{5 6} | \dot{1}. \underline{3 2 3} | \underline{1 1} 5 |$
如何　不想　他？　　　　　　　　　　　　

渐慢　　　　　　　　　　**原速**

$1. \underline{6 5 6} | 1 -) \underline{6 2} | \dot{1}. \underline{3 2} | 5. \underline{3} 5 |$
　　　　　　　　月　光　恋　爱着海

$(\underline{6 5 6}$
$1 - - | 1 -) 3 | 1 - 2 | 5. \underline{6} 2 |$
洋，　　　　　海　洋　恋　爱着月

$(\underline{6 5 6}$
$1 - - | 1 -) \underline{5. 6} | \dot{1}. \underline{3 5 3} | 5 - \underline{5 5} |$
光。　　　　　啊　　　　　　　　这般

$\underline{3 5} \underline{6 6} \underline{5 6} | \dot{1}. \underline{3} \underline{2.\dot{1}} | 7 \underline{6 3} \underline{5 6.} | 5 - (\underline{2 3}$ *mp*
蜜也似的银　夜　　教我如何不想　他？

渐慢

$5. \underline{7 6 7} | 5 5 \dot{2} | 5. \underline{3 2 3} | 5 - \underline{1 3} |$

原速

$5. \underline{3 5 6} | 5 3 \underline{5 \dot{1}} | \dot{3}. \underline{\dot{2} \dot{1} 6} | 5 -) 6 |$
　　　　　　　　　　　　　　　　　水

第四章　艺术歌曲

$1 - 2 \mid 1\ 0\ 2\ 5\ 3 \mid 3\ 1\ 1 - \mid 1 -)\ \underline{5\ 6} \mid$
　　面　　落　花　慢　慢　流，　　　　　水

$(\underline{\dot6}\ \underline{5}\ \underline{6} \mid$

$\underline{1.\ 5}\ 3 \mid 1 - \overset{6}{\underline{\dot6}} \mid \underline{\dot6.\ 2}\ 1 - - \mid 1 -)\ \underline{\dot6.\ 1} \mid$
底　鱼　儿　慢　慢　游。　　　　　　　啊！　　　　　　　　　　mf

转 1=G（前 1 = 后 6）

$3.\ \underline{{}^\sharp 2\ 3.\ 4} \mid 3 - 3 \mid 3\ 0\ 3\ {}^\sharp 2.\ \underline{3\ 2.\ 3} \mid 5.\ \underline{3\ 2.\ 5} \mid$
　　　　　　　　燕　子，你　说　些　什　么　话？　教　我

$3\ \underline{2\ \dot6}\ \underline{1\ 2.} \mid 1 - (\underline{5\ 6} \mid 1.\ \underline{3\ 2\ 3} \mid 1\ 1\ 5$
如　何　不　想　他？

渐慢　　　　　　　　　原速

$1.\ \underline{6}\ \underline{5\ 6} \mid 1 -)\ 3 \mid \dot6.\ \underline{1}\ \underline{7\ 6}\ {}^\sharp 5\ 7 \mid \dot6 - - \underline{6\ 7} \mid$
　　　　　　　　　　　枯　树　在　冷　风　里　摇，　　　野

1=E（前 3 = 后 5）

$1.\ \underline{3\ 2\ 1}\ \underline{7\ 1} \mid {}^\sharp\underline{7}\ \dot6 - \underline{5\ 6} \mid 1.\ \underline{3\ 5\ 3}\ 5 - 5\ 5 \mid$
火　在　暮　色　中　烧。　　啊！　　　　　　　西　天

渐慢　　　　　　　f　　原速 $(\underline{5\ 6} \mid$

$3\ 5\ \dot1\ 6\ \dot1\ 3 \mid 3\ 2. \mid \underline{6\ 1.}\ 2 \mid \underline{1\ 1\ 1}\ \underline{2.} \mid \dot1 - - \mid$
还　有　些　儿　残　霞，　教　我　如　何　不　想　他？

渐弱　　　　　　　　渐慢　　　　　　p

$1.\ \underline{3}\ \underline{2\ 5} \mid 1\ 1\ \underline{5\ 1} \mid 3.\ \underline{\dot2}\ \underline{1\ 2} \mid \dot1 -)\ \|$

渔光曲

安娥词,任光曲。这是 1934 年上映的同名影片的主题歌。该影片深刻反映了旧社会劳动人民的痛苦生活,深受观众欢迎,并在莫斯科参展时获得荣誉奖,这首歌也随着电影的放映而家喻户晓,传遍了全中国。

这首歌用质朴写实的歌词和抒情惆怅的旋律,描绘出一幅旧社会渔民艰难生活的情景:清晨,朝霞灿烂,海风拂面,渔船在茫茫大海中颠簸,渔民们用破旧的渔网在捕鱼,他们终日累得腰酸手肿,饥肠辘辘,但世世代代仍然过着贫穷的生活……歌曲从写景到写人,充分揭示了旧中国渔民的苦难生活和悲惨命运,表达了他们压抑的感情和心中的怨恨。

歌曲采用单三部曲式结构和五声音阶的宫调式写作而成。各段之间在音调和节奏上对比不大,因此,音乐形象和音乐情绪比较集中。作者巧妙地运用了四四拍子及音程跳进,生动地描绘了渔船在大海中颠簸的形象,整个旋律进行呈下行趋势,使人感到压抑和凄凉。在写作手法上运用了民间音乐中常用的"承递"形式,即:上一句的结尾就是下一句的开头,这种手法加强了歌曲的流畅性和民族风格。

渔 光 曲

安 娥词
任 光曲

$1=G$ $\frac{4}{4}$

(1 - - 5 | 2 - - 5 | 5 - - 3 |

1 - - 0) | 1 - - 5 | 2 - - 5 |
 1.云 儿 飘 在
 2.东 方 现 出

5 - - 3 | 2 - - - | 3 - - 2 |
海 空, 鱼 儿
微 明, 星 儿

第四章　艺术歌曲　067

6· — — 2	1 — — 6·	5· — — —
藏 在 水 中；		
藏 入 天 空；		

6· — — 5	1 — 1 6·	5 — — 3 5
早 晨 太 阳 里 晒 鱼		
早 晨 渔 船 儿 返 回		

6 — — —	5 — — 3	6 — 6 3
网，	迎 面	吹 过 来
程，	迎 面	吹 过 来

2 — — 5	1 — — 0	(1 — — 5·
大 海 风。		
送 潮 风。		

2 — — 5·	5 — — 3	1 — — 0)

6· — — 5	1 — — 6·	2 — — 1
潮 水 升，		浪 花
天 已 明，		力 已

3 — — —	6 — 6 3	2 — 2 3
涌，	渔 船 儿	飘 飘
尽，	眼 望 着	飘 渔 村

6 — 6 3	5 — — —	6· — — 1
各 西	东；	轻 撒
路 万	里；	腰 已

音乐欣赏

2 - - -	3 - - 5̲ 6̲	3 - - -
网	紧 拉	绳,
酸	手 也	肿,

6 - 6 3	2 - 2 3	5 - 6 6·
烟 捕 雾 得 里 了	辛 苦 鱼 儿	等 鱼 腹 内

1 - - 0	(1 - - 5̣	2 - - 5̣
踪。		
空。		

5 - 5 6·	1 - - 0)	1 - - 2
		鱼 儿
		鱼 儿

6· - - 5·	3 - - 2	3 - - -
难 捕	船 不	重,
捕 得	租 满	筐,

5 - - 2	3 - - 2	5 - - 3
捕 鱼	人 儿	世 世
又 是	东 方	太

2 - - -	5· - - 6·	1 - 2 6·
穷,	爷 爷	留 下 的
红,	爷 爷	留 下 的

3 - 2 5	3 - - -	5 - - 5
破 鱼	网,	小 心
破 鱼	网,	小 心

6 - 5 3	2 - - 5	1 - - 0 ‖
再 靠 它	过 一	冬。
还 靠 它	过 一	冬。

铁蹄下的歌女

许幸之词,聂耳曲。歌曲作于 1935 年,是电影《风云儿女》中的插曲。歌曲描写了在日寇铁蹄下歌女们的悲惨生活,抒发了她们心中的怨和恨,以此来激发全国人民的抗日怒火。

全曲为三段体结构,第一乐段充满哀怨和凄凉,整个旋律呈下行趋势,四个乐句为"起、承、转、合"结构。第二乐段节奏拉紧,旋律中出现了八度、六度和四度等音程跳进,情绪较为激动,叙述了她们的辛酸与痛苦。第三乐段有四个乐句。歌词中采用了反问的句子:"谁甘心做人的奴隶?谁愿意让乡土沦丧?"表明了她们谁也不愿意做奴隶,只是受生活所迫来卖唱。旋律中紧凑的句子结构,抒发了她们内心的忧愁和感慨,她们希望得到理解和同情;后面两个乐句又回到第一乐段的情绪之中,使首尾统一。音乐在凄惨的气氛中结束。

铁蹄下的歌女

许幸之词
聂 耳曲

1 = F 4/4

音乐欣赏

[乐谱：]

到处哀歌,尝尽了人生的滋味,舞女是永远地漂流。

渐强

谁甘心做人的奴隶?谁愿意让乡土沦亡?可怜是铁蹄下的歌女,被鞭打得遍体鳞伤!

长城谣

潘子农词,刘雪庵曲,作于1937年。原是潘子农为艺华影片公司所编电影剧本《关山万里》中的插曲,后因"八·一三"抗战爆发,影片没有拍成,这首插曲却被保留下来,成为风行于大后方的一首抗战歌曲。据记载,女高音歌唱家周小燕19岁时激昂高唱《长城谣》,感动了广大侨胞,他们踊跃捐款、捐物,有的愤然回国参加抗战,支援祖国打击侵略者。这是一首独唱曲,音乐苍凉悲壮,质朴自然,感情深切。在写法上和《孟姜女》一类传统民歌相近,兼有抒情和绍事的特点。旋律线条起伏不大,节奏进行平稳,结构也较单纯(单二部),除第三乐句外,一、二、四乐句曲调基本相同,仅在结尾五声音阶基础上,歌唱起来既口语化,又有民族特色,给人以亲切感。正是由于它采用这种平易近人的音乐风格,叙述人民被迫流亡的苦难,因而能够拨动人们的心弦,激发起同仇敌忾的爱国热情。这也是它得以广泛传唱的原因。

长 城 谣

潘子农词
刘雪庵曲

1=F 4/4

(5 3 5 6 1 2 3 3 | 2 2 1 -) | 5 3 5 3 5 |
　　　　　　　　　　　　　　　万 里 长 城
　　　　　　　　　　　　　　　没 齿 难 忘

1. 6 5 - | 5 6 1 3 5 3 | 2. 6 1 - |
万 里 长， 长 城 外 面 是 故 乡，
仇 和 恨， 日 夜 只 想 回 故 乡，

5 3 5 3 5 | 1. 6 5 - | 5 5 6 1 3 2 |
高 粱 肥， 大 豆 香， 遍 地 黄 金 少 灾
大 家 拼 命 保 故 乡， 哪 怕 倭 奴 逞 豪

1 - - 0 | 2 1 2 1 2 | 5. 3 2 - |
殃。 自 从 大 难 平 地 起，
强。 万 里 长 城 万 里 长，

3 1 2 3 5 3 5 6 | 1. 6 1. 3 | 5 3 5 3 5 |
奸 淫 掳 掠 苦 难 当， 苦 难 当，
长 城 外 面 是 故 乡， 四 万 万 同 胞

1. 6 5 - | 5 5 6 1 3.5 3 2 | 1.| 1 - - 0 | (2 1 2 1 2
奔 他 方， 骨 肉 离 散 父 母 丧。
心 一 样， 新 的 长 城 万 里

5. 3 2 - | 3 1 2 3 5 3 5 6 | 1 6 1 -) :|| 2.| 1 - - 0 ||
　　　　　　　　　　　　　　　　　　　　　　　长。

音乐欣赏

松花江上

张寒晖词曲。歌曲作于 1936 年,是我国抗战歌曲的代表作之一,曾与刘雪庵创作的歌曲《离家》《上前线》连在一起,题名为《流亡三部曲》公开发表。

歌曲为带尾声的二部曲式结构,第一乐段由六个乐句构成,后面三个乐句是前面三个乐句的重复。音乐节奏以歌词节奏为基础,旋律深沉而忧伤。第二乐段充满悲愤的情绪,它以八度大跳进入,调性由大调转为阴郁的小调:"九一八、九一八,从那个悲惨的时候",这一句重复演唱了两次,第二次结尾时降低了八度,抒发出内心的痛苦和满腔的仇恨。接下来是伤心的叙说,情绪低沉而压抑。最后一句随着旋律的逐层上升,情绪不断高涨,引出了全曲的高潮部分——尾声。尾声以哭泣的呼喊似的音调表达出对亲人的怀念,悲愤的音乐中蕴藏着复仇的决心。

松 花 江 上

1=E 3/4

张寒晖词曲

| 1.3 5 — | 1 1.5 6.5 | 6 5 — | 1 2 3 — | 6 1 5 |
我的家　　在 东北松花江　上，　　那里有　　森林煤

| 3 — — | 2 1 2 — | 6 1 5 | 4.3 2.1 3.2 | 1 — — |
矿，　　还有那　　满山遍野的大豆高粱。

| 1.3 5 — | 1 1.5 6.5 | 6 5 — | 1 2 3 — | 6 1 5 |
我的家　　在 东北松花江　上，　　那里有　　我的同

| 3 — — | 2 1 2 — | 1 7.6 5 | 4 3 2. 3 | 1 — — |
胞，　　还有那　　衰老的爹　娘。

| 1 7 6 — | 2 1 5 | 6 6.3 2 | 2 3 1 7 | 6 — — |
"九·一八"，"九·一八"，　从 那个悲 惨的 时　候，

"九・一八","九・一八",从那个悲惨的时候,

脱离了我的家乡,抛弃那无尽的宝藏,流

浪!流浪!整日价在关内流浪!

哪年,哪月,才能够回到我那可爱的故

乡?哪年,哪月,才能够收回我那无

尽的宝藏!爹娘啊,爹娘

渐慢

啊,什么时候,才能欢聚在一堂?!

二月里来

塞克词,冼星海曲,作于1939年3月。这是冼星海到延安后写的第一部大合唱——《生产大合唱》中的一首歌曲,后来常作为独唱歌曲广泛演唱。冼星海在《创作札记》中描述这首歌是在"风和日暖"的播种场面中,以非常"恬静、安适"的情绪唱出的。在延安首次演出时,这首"江南风味很重的曲子"就极受观众的欢迎。它的旋律舒展流畅、线条柔婉,感情细腻,具有清新的民歌风格。装饰音的运用,更增添了曲调秀美抒情的色彩。全曲是典型的起承转合四句体乐段结构,虽然结构短小简单,但是每个乐句节奏安排均不相同。前两句以共同的落音(徵音),构成起承

呼应关系;第三句以两个连续模进的切分节奏、上行的旋律,以及不同的落音(角音)起着鲜明的转折作用;最后一句以再现的商音和转句的切分节奏,以及到达宫音等,起折合的作用,使全曲完满地结束。听来沁人心脾,使人仿佛可以闻到解放区芳香的新鲜空气,这就是它久唱不衰的原因。

二 月 里 来

1=C 4/4

塞 克 词
冼星海 曲

二 月 里 来 呀 好 春 光, 家 家 户 户
二 月 里 来 呀 好 春 光, 家 家 户 户
加 紧 生 产 哟 加 紧 生 产, 努 力 苦 干

种 田 忙, 指 望 着 今 年 的 收 成 好,
种 田 忙, 种 瓜 的 得 瓜 呀 种 豆 的 得 豆,
努 力 苦 干, 年 老 的 年 少 的 在 后 方,

多 捐 些 五 谷 充 军 粮。
谁 种 下 仇 恨 他 自 己 遭 殃。
多 出 点 劳 力 也 是 抗 战。

游击队歌

贺绿汀词曲,作于1937年底。"卢沟桥事变"发生后,1937年7月8日,中国共产党通电全国,号召全面抗战。此时,全国掀起了抗日救亡的热潮。同年年底,作者随上海文艺界救亡演剧一队,沿途宣传抗战,到达晋西南的临汾,住在城郊刘庄的八路军办事处。沿途的所见所闻激发了他的创作热情,当即写下了这首不朽之作。首次演出是在洪洞县高庄召开的八路军总司令部高级将领会议的一次晚会上,演出非常成功。之后,此歌在全国迅速传唱。

歌曲为带再现的二部曲式结构,全曲很好地利用了歌词节奏,音乐形象灵活、

机智、富有弹性,成功地塑造了游击队员机智勇敢、顽强作战的英雄形象。

第一段基本上是以第一句为基础进行重复和变化发展。每一句都是从后半拍起,给人以动感,音乐素材简练,音乐形象集中,体现了游击队员神出鬼没、灵活机动的特点。第二段的前两句"没有吃,没有穿,自有那敌人送上前,没有枪,没有炮,敌人给我们造。"在节奏上适当拉宽,一方面与前段形成对比,另一方面表现出坚定的信心和革命的乐观主义精神。第三、四句是第一段的第一句的严格重复和第四句的变化重复。

这首歌曲从创作之日起,一直到50多年后的今天,仍然保持着经久不衰的魅力,深受国内外群众的喜爱。

游击队歌

贺绿汀 词曲

1=G 4/4

| 0 5 5 | 1 1 2 2 3 2 3 4 | 3 1 2 1 7 6 7. 6 | 5 ∨ 5 5 |
| 我们 | 都是 神枪 手,每一颗 | 子弹 消灭 一个敌 | 人,我们 |

1 1 2 3 4 5 6 5 6 | 5 3 2 4 3 0 5 | 1 1 1 2 2 3 2 3 4 |
都是飞行 军,哪怕那 山高水又深。在 密密的 树林里,到处都

3 1 2 1 7 6 7. 6 5 ∨ 5 | 1 1 1 2 3 4 5 2 3 4 |
安排 同志们的 宿营 地,在 高高的 山岗 上,有我们

3 1 1 2 7 1 - | 3. 3 3 2 2 2 | 3 2 3 2 1 7 6 5 |
无数的 好兄 弟。没 有 吃,没有穿, 自有那 敌人 送上 前;

3. 3 3 6 6 6 | 2 2 2 3 #4 5 0 5 5 | 1 1 2 2 3 2 3 4 |
没 有枪,没有炮, 敌人给我 们造。我们 生长在这里,每一寸

3 1 2 1 7 6 7. 6 5 ∨ 5 5 | 1 1 2 3 4 5 2 3 4 | 3 1 2 7 1 ‖
土地 都是我们自 己的,无论 谁要 抢占 去,我们就 和他 拼到底!

南泥湾

贺敬之词,马可曲,作于1943年。这年春节,延安鲁迅艺术学院的秧歌队来到了南泥湾。三年前,这里是荒草遍野,恶兽成群的穷山秃岭。可是,在毛主席开展大生产运动的号召下,三五九旅的战士们用勤劳的双手,使南泥湾变成了庄稼遍地、牛羊成群的陕北江南。被延安老乡亲切地称之为"鲁艺家"的秧歌队,向三五九旅的英雄们献上了新编的秧歌舞《挑花篮》。《南泥湾》就是这个小场子秧歌舞的插曲。它以优美而热情的旋律,描绘陕北江南的美景,礼赞劳动模范的功勋。歌曲采用对比性复乐段的结构形式。前半段是两个优美柔婉的抒情性长句;后半段以节奏跳跃的对比性乐句起转折作用;末句句尾采用五度上行甩腔,使歌曲在欢快愉悦之中完满终结。由于吸取了民间歌舞的音调和节奏,加上以载歌载舞的形式演唱,形成了抒情性与舞蹈性相结合的特点。著名歌唱家郭兰英的演唱,使《南泥湾》成为脍炙人口的一首名曲。

南 泥 湾

贺敬之词
马　可曲

$1=E$　$\frac{2}{4}$

| 5 5 5 6 1 | 3.2 1 6 | 2 2 2 3 5 | 1.6 5 | 1 6 | 3 2 - |

花篮的 花儿香，　　听我来 唱一唱，　　唱 一　　呀唱，
往年的 南泥湾，　　到处　是荒山，　　没 呀　人烟，
陕北的 好江南，　　鲜花　开满山，　　开 呀　满山，

| 5 5 5 6 1 | 3.2 1 6 | 2 2 2 3 5 | 1.6 5 | 2 3 1 6 5 - |

来到了 南泥湾，　　南泥湾 好地方，　　好地　呀方，
如今的 南泥湾，　　与往年 不一般，　　不一　呀般，
学习那 南泥湾，　　处处　是江南，　　是江　呀南，

| 5 5 3 2 2 3 | 5 5 3 2 | 1 1 6 5 5 6 | 1 1 6 5 | 1 1 6 1 3 |

好地　方来 好风　光，　好地　方来 好风光，　到处　是庄
如呀　今的 南泥　湾，　与呀　往年 不一般，　再不是 旧模
又学　习来 又生　产，　三五　九旅 是模范，　咱们　走向

草原之夜

张加毅词,田歌编曲。作于1955年,是影片《绿色的原野》插曲。这是一首深为群众喜爱的中国式的"小夜曲"。词曲作者曾于拍摄影片时同去新疆一个由十三个民族组成的军垦农场深入生活,一天傍晚出去散步,听到草原的篝火旁传来维族战士们歌唱劳动和爱情的悠扬歌声,深受感染,回到驻地,立即写成歌词,并根据当地民歌素材编了曲,当晚就给战士们试唱。从此,这首歌就像一只美丽的夜莺,飞遍了祖国天南地北。这首歌由起承转合四个乐句加尾声组成。前奏由高而低,蜿蜒下行,引出了从平稳的低音区开始的第一乐句,把人们带到宁静的草原夜景之中。第二乐句从高八度进入,辽阔悠扬,和前句形成音区上的对照。第三乐句中有几处润腔,如"娘"、"信"等,不仅使演唱字正腔圆,更接近口语,而且细致入微地抒发了亲切、深情的思念。句末的旋律节奏有所变化,衬词"也"将三、四乐句连在一起,表现了一种渴望的情绪。尾声部分,用了富有新疆民歌特色的衬词"来",节奏紧凑,一字一音,速度加快,给歌曲增添了欢乐的色彩,然后再现第四乐句,表现了军垦战士对美好未来的憧憬。

草 原 之 夜

张加毅 词
田 歌 曲

音乐欣赏

$^5\widetilde{3}\ ^3 5\ |\ 2.1\ ^5\widetilde{3}21\ |\ 1\ -\ |\ 1\ \setminus\ -\ |\ 0\ 0\ |\ \dot{1}.\ \dot{1}\ \dot{1}\ 6\ |$

沉　　静，　　　　　　　　草　原　上
消　　融，　　　　　　　　等　到　草

$5.\ 6\ \dot{1}\ |\ \dot{2}\ \dot{3}\ \dot{2}\ \dot{1}\ 6\ |\ 5.\ \dot{1}\ 6\ \dot{1}\ 6\ 5\ |\ 3.\ 5\ 3\ 6\ 5\ |\ 5\ -\ |\ 5\ -\ \setminus$

只　留　下　我　　的　琴　　　　　　声，
原　上　送　来　春　　　　　　　　风，

$(6\ \dot{1}\ 6\ 5\ 5\ 0\ 5\ |\ 5\ 5\ 5\ 0)\ \dot{1}\ \dot{1}\ \setminus\ |\ 6.\ \dot{1}\ 6\ 6\ |\ 5\ 6\ \dot{1}\ 5\ ^3\widetilde{J}\ |\ 6\ 5\ 6\ \dot{1}\ |$

想　给　　远　方　的　姑　　娘　写
可　克　　达　拉　改　　　变　了

$6\ 5\ 6\ ^5\widetilde{3}\ 5\ 3^3\widetilde{J}\ |\ 2\ ^5\widetilde{3}\ |\ 1.\ 2\ 3\ 5\ |\ 6\ 5\ \dot{1}\ |\ 6\ \dot{1}\ 5\ |$

封　信　也，　　　可　惜　没　有　邮　递　员
模　样　也，　　　姑　娘　就　会　来　　伴

稍快
mf

$6\ 3\ 5\ |\ 2.\ 1\ 3\ 2\ 1\ |\ 1\ -\ |\ 1\ -\ \setminus\ :\|\ 5\ 5\ 5\ 5\ 5\ ^3\widetilde{J}\ |\ 5\ 5\ 5\ 6\ \dot{1}\ |$

来　　传　　情。　　　　　　来来来来来　来来来来来
我　　的　琴　　　声。

mp

$\dot{2}\ \dot{3}\ \dot{2}\ \dot{1}\ |\ \dot{1}.\ \setminus\ 6\ |\ 5\ \dot{1}\ |\ ^{35}\widetilde{J}\ 3\ 5\ |\ 1.\ 2\ 3\ 5\ |$

来来来来　　　　来　来　来　姑　娘　就　会

$6\ 5\ \dot{1}\ |\ 6\ \dot{1}\ 5\ |\ 6\ 3\ 5\ |\ 2.\ 1\ 3\ 2\ 1\ |\ 1\ -\ |\ 1\ -\ |$

来　　伴　我　的　琴　　　声。

在那桃花盛开的地方

邬大为、魏宝贵词,铁源曲,是一首反映战士生活的作品。它热情洋溢地赞美了人民战士热爱家乡、保家卫国的高尚情操和朴素情感。歌曲立意新颖,格调清新,歌中有景有情、情景交融,歌曲以辽东和山东半岛一带的民间音乐作素材,采用单二部曲式结构。第一乐段由4个方整的乐句组成,开始的主题形象鲜明,柔美抒情。曲调起伏较大,旋律舒展,给人们描绘出一幅美丽的农村山水画。音区的变化也较大。第二乐段由衬词"啊"进入,它是由三个不规整的乐句组成。第一句的八度大跳之后,旋律往高音区走,抒发出激动、深厚的感情,把战士对故乡、对亲人的思念之情表达得淋漓尽致;第二、三乐句将主题因素作进一步变化发展,并逐步引向歌曲的高潮;第二段歌词唱完后,歌曲进入尾声,作者将第二乐段的第三乐句后半部提高一个八度,形成全曲的高潮,使感情得到尽情的发挥。

在那桃花盛开的地方

1=G 2/4

邬大为、魏宝贵词
铁　源　曲

音乐欣赏

6 - | 1 7 1 2 | 5.3 1 7 6 5 | 2 6 1 7.2 6 5 6 | 5. 5 3 |
面，桃 林 怀 抱着 秀丽的村 庄。啊！
声，桃 花 映 红了 姑娘的脸 庞。啊！

1.7 6.7 5 | 6 - | 5 3 1 7 7 6 5 3 | 5 - |
故 乡！ 生我养我的地 方，
故 乡！ 终生难忘的地 方，

6.5 3.1 6 5 | 6 5 5 3 2 | 0 2 3 5 5 | 5. 6 |
无 论我在哪里 放哨站 岗， 总是把你 在
为 了你的景色 更加美 好， 我愿驻守 在

1.6 5 3 2.3 | 2 6 1 7.2 6 5 6 | 5.(5 3 : | 5. 5 3 | 1.2 1 |
深 情 地 向 往。 疆。啊！
风 雪 的 边

7.2 6 7 5 | 6 - | 5 3 1 7 7 6 5 3 | 5 - |
故 乡！ 终生难忘的地 方，

6.5 3.1 6 5 | 6 5 5 3 2 | 0 2 3 5 5 | 5. 6 |
为 了你的景色 更加美 好， 我愿驻守 在

1.6 5 3 2.3 | 2 6 1 7.2 6 5 6 | 5 - | 5 0 ‖
风 雪 的 边 疆。

第四章 艺术歌曲

在希望的田野上

施光南曲,晓光词。1978年,党的十一届三中全会的召开为中国农村的全面改革制定了美好蓝图,随着家庭联产承包责任制的深入推行,在短短的几年中,中国的农村发生了翻天覆地的变化,农民生活质量显著提高,农村到处呈现一番生机勃勃的景象。为了反映农村这一深刻变化,1982年,作曲家施光南与词作家晓光一起满怀激情与对中国改革开放事业的赞颂与希冀写下了这首歌。

《在希望的田野上》是一首歌唱祖国繁荣富强的歌。歌词朴实、曲调优美流畅上口,通过对家乡充满希望的田野的赞美,抒发了对美好生活的赞美,歌颂了新生活,歌颂了新时代。歌词把希望和未来巧妙地结合起来,既歌颂了改革开放以后的新变化、新面貌,又憧憬着富裕、兴旺而幸福的未来。

在希望的田野上

$1=^{\flat}B \quad \frac{2}{4}$

晓 光 词
施光南 曲

mf
(5 6 5 3 5 | 5 6 5 3 5 | 5 6 5 3 5 5 | 3 4 3 2 3 | 2 3 2 1 2 3 5 |

mf 明朗地
1 0 1) | 5 1 2 | 3 . 4 3 2 | 3 - | 3 5 | 5 2 4 |

1. 我 们 的 家　　　乡　　　在 希 望 的
2. 我 们 的 理　　　想　　　在 希 望 的
3. 我 们 的 未　　　来　　　在 希 望 的

3 2 2 5 | 2 3 . 5 | 1 . 0 | 3 2 3 | 2 6 7 2 |

田 野 上, 　　　炊 烟 在 新 建 的
田 野 上, 　　　炊 烟 在 新 建 的
田 野 上, 　　　炊 烟 在 新 建 的

音乐欣赏

第四章 艺术歌曲

那就是我

陈晓光词，谷建芬曲，作于 1982 年。这是一首吟诵体的抒情歌曲。所谓"吟诵体"是指节奏自由、带有朗诵诗歌般的韵律，并且着重内心体验的一类抒情歌曲。歌词优美，像一幅淡雅而又略带朦胧的山水画。歌曲通过对故乡的"小河"、"炊烟"、"渔火"、"明月"的绵绵思恋，对母亲的倾诉情怀，把一个远方游子的拳拳之心，表达得淋漓尽致。这首歌曲与其说是抒发了一种游子的乡情，毋宁说是抒发了海外赤子思恋祖祖辈辈生息繁衍之地的深情，而歌中所呼唤的"妈妈"，也可以说是祖国母亲的形象。

这首歌的结构是三段体 ABA。第一段主题句"我思恋故乡的小河"，旋律在中音区，悠扬自由的节奏，如诉如说。这一句的句尾还有绵长的拖腔，它有一种感叹的、思绪绵绵的语气。这种如思如慕、如吐如诉的吟诵型旋律贯穿全曲，把歌词的情景表现得十分充分。第二段，曲调是第一段的进一步发展。开始的地方"我思恋故乡的渔火……"，这一句八度的大跳，悠长的节奏和高音曲激荡人心的旋律，表现了主人公对故乡、对祖国母亲的无限情思和动情的呼唤，这种激情在第二段尾部，随着"那就是我，那就是我……"的歌声，像不可遏止的江水，一泻千里，奔涌而去……。高潮之后，又完整地再现了第一段。再现段感情更加深化，喃喃自语中略带些凄楚，悠悠思绪里含几分孤独，这一切都使得主人公的眷恋之情更加真挚，感情更加深刻。最后的弱结束好像是主人公魂绕天外的绵绵情思，余音袅袅，让人回味无穷。

那 就 是 我

晓 光 词
谷建芬 曲

$1=$♭B $\frac{4}{4}\frac{5}{4}\frac{3}{4}\frac{2}{4}$

(6 7 1̇ 2̇ | 3̇ 7 3̇ 4̇ 3̇ 2̇ 1̇ | 2̇ - 2̇ 3̇ 2̇ 6 7 1̇ |

1̇ - - 2̇ 1̇ 7 6 | 7. 6 5 #6 | 7 - - 3)

mf
‖: 6 3 3 3 0 3 2 1 | 1̇ 2̇ 3̇ - 3̇ 2̇ 1̇ 6 1̇ 2̇ 3̇. 2̇ | 2̇ - 0 2 2 |

1. 我 思 恋 故乡的 小 河， 还有
2. 我 思 恋 故乡的 炊 烟， 还有

第四章 艺术歌曲 | 085

河边吱吱唱歌的水磨 噢!妈妈如果有一朵浪花向你微笑 那就是我,那就是我,那就是我。

小路上赶集的牛磨 噢!妈妈如果有一支竹笛向你吹响 那就是我,那就是我。

激动

3. 我思恋故乡的渔火 还有沙滩上美丽的海螺 噢 妈妈如果有一叶风帆向你驶来 那就是我 那就是我 那就是我

mp 无限思念

4. 我思念故乡的明月 还有青山映在水中的倒影 噢 妈妈如果你听到远方飘来的山歌 那就是我那就是我 那就是我。

大地飞歌

郑南词,徐沛东曲,作于1999年。《大地飞歌》将朴实的语言和民族音调巧妙融合在一起,描写出人们生活欣欣向荣的景象,并使旋律中充分洋溢着好客的热情和坚信明天会更好的气魄。

歌曲采用的是再现二部曲式结构,4/4拍。前奏有散板旋律和衬词旋律两个部分,这里采用的是民族调式。前面散板旋律运用大跳,音调高亢宽阔,仿佛歌者的声音在群山之间飘荡,瞬间将人们带入那个烟雾缭绕的青山绿水中,让人不禁想起广西那些如诗如画的景色。接下来的旋律带有明显的云南风格,使得乐曲的发展得到大气的显现。

芦花

贺东久词,印青曲,作于2004年。《芦花》曲调清心悦耳、委婉动听。它不但是一首高品位的艺术歌曲,同时也是一首浪漫而热情的情歌。歌曲抒发了姑娘对即将离开家乡奔赴祖国边疆保卫祖国的心上人早日立功的情思,其主题含蓄而委婉,是抒情歌曲的代表作品。

全曲采用的是二部曲式结构,6/8拍。乐曲的前面引子部分采用了传统特色的笛子作为主要的表现形式,将人们带进了一个安静美丽的景色中,使人们的心灵得到了美的享受。中间部分的旋律如同飞舞的芦花一样,时高时低让人们有种身临其境的感觉,同时也表现出姑娘欲诉还羞的情思。最终音乐经过不停地向前推进将音乐推向高潮。

第二节　外国艺术歌曲概述及作品欣赏

一、外国艺术歌曲概述

18世纪末19世纪初,欧洲盛行一种抒情歌曲,通称艺术歌曲。它的特点是歌词多半采用著名诗歌,侧重表达人的内心世界,曲调表现力强,表现手段及作曲技法比较复杂,伴奏占重要地位。艺术歌曲的演唱大都用钢琴而不用乐队伴奏,无需洪大音量。多样化的音色、清晰而亲切的吐字、多层次的细致的语调变化和铺垫,成为衡量表现艺术意境和演唱深度的重要标尺,并逐渐形成了以含蓄为贵、以阴柔见长的歌唱风格。演唱歌曲时常常要求歌唱者演唱不同的人物和各种不同的情

结、语调和音色,这些主要靠音乐表现、语言表达和声音控制等三方面的综合运用来完成。

艺术歌曲在德国称为 Lied,代表作曲家是舒伯特,他所作的艺术歌曲有 600 余首,采用歌德、席勒、海涅、米勒等人的诗为歌词。他的艺术歌曲曲调优美,意境深邃,《野玫瑰》《春天的信念》《魔王》等已成为流传世界的名曲。沃尔夫的 200 多首艺术歌曲,曲调刻意表达德语声调的特点,与歌词紧密结合,钢琴伴奏富交响性。此外,舒曼、勃拉姆斯、施特劳斯等人也作有不少艺术歌曲。

艺术歌曲在法国称为 Chanson,代表作曲家有迪帕克、福雷、德彪西等。法国艺术歌曲比较精致纤柔。德彪西的歌曲多根据波德莱尔、魏尔兰等人的诗歌谱成,具有印象派的特征。

艺术歌曲在俄罗斯称为 Pomahc,格林卡是此种体裁的第一个经典作曲家。随后的代表人物有柴可夫斯基、穆索尔斯基、拉赫马尼诺夫等。俄罗斯艺术歌曲的特点是注重心理刻画。其中,穆索尔斯基的艺术歌曲富有强烈的民族性与艺术独创性,与俄罗斯语言的声调丝丝入扣。

二、外国艺术歌曲作品欣赏

我亲爱的

意大利古典歌曲。曲作者是乔尔达尼·朱瑟贝(1753 – 1798)。他生前除了活跃在第勒尼安海岸的拿坡里等地外,还曾到英国伦敦进行音乐活动。他一生创作了三十多部歌剧和五首独唱歌曲,但都未能流传,只有这首名为《我亲爱的》小咏叹调一直流传至今,成为每个声乐学生的必唱曲和深有造诣的歌唱家的演出节目。歌曲的第一段旋律委婉流畅,节奏安静平稳,表现出主人公对爱情的真挚感情。中段情绪逐渐激起,这是主人公恳切的请求,第三段为第一段的再现,以 ppp 的力度开始,通过力度的频繁变化,使乐曲更加柔美深情。歌曲是由 4/4 节拍第三拍上起唱,作曲手法特别,艺术效果别具一格。

摇篮曲

奥地利诗人克劳诵乌斯作词,著名作曲家舒伯特曲。舒伯特是欧洲古典主义时期奥地利著名作曲家,出生在维也纳一个教师家庭里,自幼学习音乐。一生挣扎在贫困和疾病之中,但他以顽强的毅力创作了大量的音乐作品,在短短 17 年的创作生涯中为世界音乐宝库留下了 600 多首声乐曲、14 部歌剧、9 部交响曲等近千件作品。其中,艺术歌曲占有重要的地位,有"歌王"之美称。

这首《摇篮曲》短小精致、流传世界各地，深受人们喜爱，可以说是全世界母亲的歌。婴儿是伟大母爱的结晶，艺术家们用恬静亲切的歌曲赞美入睡婴儿的可爱神态，赞颂母亲那最为动人的温柔的爱。在许许多多的这类声乐作品、器乐作品中，舒伯特的这首《摇篮曲》是这类声乐体裁形式的代表作之一。

全曲采用分节歌形式，共三段歌词，以八分音符摇荡般的均匀音型为主，表现母亲对孩子的爱。全曲共分四个乐句，旋律素材简洁，第一乐句和第二乐句只有最后几音之差，第二乐句与第四乐句完全相同。第三乐句是新的材料，但与前后也有节奏和音调上的联系。歌曲用单乐段形式写成，结构方整，音乐素材简练集中，节奏平稳徐缓，旋律优美婉转，深切表现出母亲对孩子深情的爱抚和美好的期盼。

鳟鱼

舒巴尔特词，舒伯特曲。歌词描写了清澈明亮的小溪，快乐悠然游动的小鳟鱼以及冷酷的渔夫把水搅混，诱骗鳟鱼上钩的过程和不同人物的心理活动。歌曲揭示了深刻的寓意：善良与单纯往往会被虚诈与邪恶所害，表现了作者对小鳟鱼的深切同情与惋惜。

歌曲在结构布局上除了有间奏与尾声外，主体部分由三部分乐段构成，段与段之间均有间奏连接。歌曲用第一人称的叙述方式表现。第一段描写小鳟鱼悠然自得的欢畅嬉戏神态。由五个乐句组成，旋律以 1、3、5 为骨干音，简洁真挚，有奥地利民歌的特征。第二段叙述渔夫的冷酷奢望与"第一人称"的良好愿望，曲调是第一段的完全重复，在流动音型的小溪背景上，唱词不同。第三段描写渔夫搅浑水把小鳟鱼钓到水面，同音反复朗诵型的音调、休止符的应用，表达了对渔夫这种欺诈行为的愤慨。尾奏五小节与引子相同，力度渐弱，首尾呼应，使歌曲完整统一。全曲也是由五个乐句组成。

全曲的调性设计与表现内容紧密结合，第一段表现愉快的情绪时用主调，当情绪转为激动同情时，又回到主调，使歌曲有变化游动，在每小节的强拍上有规律地运用了六连音音型，造成很强的流动性。歌曲具有高度的概括力，是许多歌唱家钟爱的曲目。作者于 1819 年创作的《A 大调钢琴五重奏》就是以此歌曲为主题写成的变奏曲。

夜莺

这是俄国作曲家阿里亚耶夫采用杰尔维格的诗谱写的歌曲。作者在这首歌曲中用了俄罗斯城市浪漫曲的音调。全曲分两段，第一段深情婉转，第二段奔放活跃。然后用变奏的手法把两段音乐反复一遍。这首歌曲吸引了千万人的心，成为

世界上雅俗共赏的歌曲。1833 年,格林卡把它写成了钢琴变奏曲(包含主题、四个变奏和长大的尾声)。李斯特的钢琴改编曲也为世人所熟知。

菩提树

这是舒伯特根据诗人缪勒的诗歌集创作的声乐套曲《冬之旅》中的第五首,全套曲共有二十四首。《冬之旅》描写一位失恋的青年,背井离乡踏上茫茫旅途的情节。套曲借用旅途中所见的村庄、小溪、古井来衬托和刻画青年的心理活动,表现出触物生情的思绪。这一悲剧的抒情性的自白,曲折地反映了当时弗朗斯一世和梅特涅反动专制下的社会生活的阴霾。整个套曲的情调是忧伤的,《菩提树》还算是其中比较明朗的一首。在这首歌中,主人公通过对家门口菩提树的回忆,展现了他对往日爱情生活的眷恋和旅途上寂寞忧伤的心情。歌曲具有德奥民歌含蓄朴实、结构精巧匀称的特点,全曲共分三段。第一段好像是自言自语的回忆,它以 E 大调开始,前奏一连串的三连音给人以南风拂面的感觉。以风写树正是舒伯特的高明之处,四个乐句节奏保持一致,并采用叠句手法,诗人回忆着在菩提树下度过的美好时光,充满了温馨与欢愉,使忧伤的回忆中蕴含有丝丝甜蜜。第二段侧重描写现实的流浪生活,感情色彩比前一段暗淡、悲凉。这里采用转调手法,从大调转到小调又回到大调。曲调在低音区进行,表现了主人公内心凄凉的心情。用三连音所描绘出的风也从清风变成了冷风,这冷风把诗人从回忆中拉回到现实中来。如今的自己只能在深夜中流浪,在黑暗中闭上双眼。在钢琴伴奏中我们似乎能听到诗人沉重的步伐。闭上眼睛后梦中的菩提树仿佛又出现在诗人的眼前,它似乎还在向诗人轻声呼唤:"伙伴,到我这里来找寻安宁。"一阵猛烈的狂风吹过,将诗人从梦幻中吹醒,现实依然是这么残酷,而且别无他法,只有继续向前。

最后一段是第一段的再现,只是结束句略有扩充,使全曲呼应统一。诗人踏上了他的旅途。在旅途中他时常听见菩提树的呼唤:"在这能找到安宁。"或许正是这支持着诗人不断向前。全曲在三连音营造的清风中结束。歌曲首尾的伴奏写得很有创意,仿佛树梢在轻轻摆动,颇具想象力。

母亲教我的歌

这首歌是捷克作曲家德沃夏克创作的《吉普赛之歌》曲集中的第四首,海杜克词。全曲集共七首歌曲,从不同侧面描写吉普赛人的性格特征,被认为是德沃夏克歌曲创作的顶峰,完成于 1880 年。这首歌旋律委婉动听,音乐发展手法简练,抒情叙事风格别致,是一首流传广泛、脍炙人口的歌曲。许多著名歌唱家都将其作为音乐会的演唱曲目,并被改编为独奏、合奏、合唱曲,在世界各地广为流传。

歌曲前奏用反复和向下的模进手法,在切分节奏的和弦衬托下,犹如对往昔生活的回忆。全曲由两个基本相同的乐段组成,乐段之间有四个小节的间奏把它们连接起来。特别的是,歌曲在前奏和间奏的节拍与后面的节拍完全不同。这种对比的方法加强了回忆、思念的意境,同时也渲染了忧愁、悲伤的音乐气氛。最后在深情回忆的尾奏中结束。

小夜曲

托斯蒂的《小夜曲》也被称为《飞吧,小夜曲》,是他全部独唱歌曲中流传最广,也是小夜曲中最为人们所熟悉的一首。出于契萨莱握手笔的歌词,虽然自始至终没有一句向恋人直接诉说的表达,然而它每一句向自己发自心底的歌声所作的请求还是鲜明生动地表达了主人公的情爱,充满了真挚纯洁的情感和高尚的格调。

课后练一练:

找出一首你喜欢的艺术歌曲并能够熟练的演唱。

第五章　合唱艺术

第一节　合唱的基础知识

一、合唱概念及特点

1. 合唱的概念

合唱是声音的共性艺术、群体的艺术、综合性的艺术,是通过多声部、多层次的表现手段和处理方法,达到高度和谐的一种高品位的艺术表现形式。合唱艺术更多的是淹没个体而突出集体,所以它是群体艺术的结晶,是一个有机组合的和谐整体。

2. 合唱的特点

(1)音域宽广。合唱的音域是所有参与者音域的总合,从男低声部的最低音到女高声部的最高音可达到三个半至四个八度。

(2)音色丰富。在合唱中可包含男女高、中、低声部中所有的戏剧、抒情种类,还有每个人的不同音色,以及各种音色的不同组合情况。

(3)力度变化大。从最弱的 ppp 到最强的 fff,都是合唱所能够胜任的力度变化范围,任何个人都是不能与之媲美的。

(4)音响层次多。由于合唱是多声部音乐,不同的和弦、不同的和弦转位、不同的声部组合、不同的力度级别、不同的音色变化等等,都会产生不同的音响效果和层次。

(5)表现力强。合唱可以表现各种种类的作品,不论主调音乐还是复调音乐、不论任何历史时期、不论任何情绪、不论任何风格的作品,都可以通过合唱来完美的表现。

二、合唱的分类

1.同声合唱,包括:男声合唱、女声合唱和童声合唱。

2.混声合唱,包括:男声加女声(混声合唱)、男声加童声(欧洲中世纪教会合唱

团)。

3.童声加女声合唱(如北京中央乐团少年女子合唱团)。

4.不同音乐风格的合唱,如:宗教合唱、民谣合唱、爵士合唱、现代合唱、黑人灵歌。

5.**据人数的比例又可划分为小型**(30人以下)、中型(60人左右)、大型(60人以上)、特大型(120人以上,包括千人合唱)。

6.根据演唱的形式分类

(1)无伴奏合唱,例如:《猜调》、《回声》。

(2)有伴奏(包括钢琴和乐队)合唱如《保卫黄河》、《欢乐颂》。

(3)带有表演的合唱,如《长征组歌》、《东方红》史诗。

7.各声部的表示符号

Sopranno 缩写为 S 代表女高音声部;

Altot 缩写为 A 代表女低音声部;

Tenor 缩写为 T 代表男高音声部;

Bass 缩写为 B 代表男低音声部。

三、如何欣赏合唱歌曲

1. 基础能力

合唱讲究音色整齐,节奏舒缓自然,音高准确,速度适中,力度均衡,特别是各种表情记号的准确度要把握好。好的合唱达到了这些要求,就能让您如痴如醉,仿佛进入了音乐天堂。

2. 声音技巧

这个评判标准对音色的美感,声部统一性、平衡性要求较高,是对合唱有些研究较为专业的音乐人练习时所重点强调的。音色如果不一致,很多声音发出来就难合到一块去,就比如一个高一个矮的人站在一起,不协调。好的合唱应该是均衡而协调,合唱的均衡取决于声音的音量、音色的平衡;合唱的协调取决于声音的谐和、音准。

3. 艺术表现

音乐要实现从感性上升到理性的升华过程,就得注意音乐的整体性和感染力了。具体表现在结构感、韵律感和色彩感上。这与独唱有很大的区别,做到了这点,合唱的魅力就尽显无遗。

四、指挥中的拍子

指挥时打拍子,每拍包含准备(预示)、拍点、反弹几个过程。一般预示部分辅

以加速,与一个假定平面相接触,产生反弹动作,反弹时辅以减速。所假定的接触点,称"拍点",拍点是每拍的开始,而反弹部分则占整个一拍的主要时值,如图:

1. 二拍子
二拍子包含一个强拍和一个弱拍。

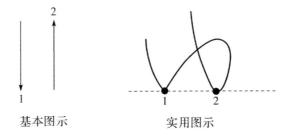

2. 三拍子
三拍子包含一个强拍和两个弱拍。

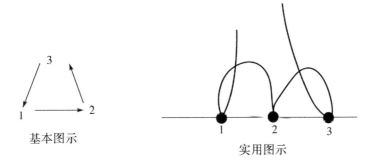

3. 四拍子
四拍子包含一个强拍、弱拍、次强拍、弱拍。

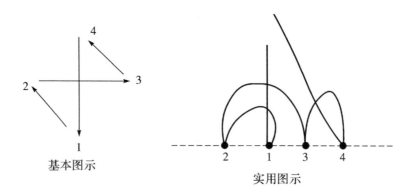

基本图示　　　　　　　　实用图示

五、合唱中的常见队形

合唱队在排练和演出时，为了有利于声部间的互相配合，收到预期的音响效果，便于指挥、合唱、伴奏三者间的合作，合唱队的队形可变成弧形。下面介绍常见的各类合唱队形的排列法。

1. 同声合唱的排列队形

(1) 同声齐唱队形见下图所示。

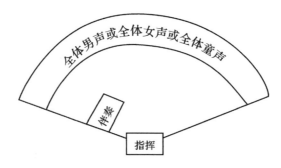

(2) 同声二部合唱队形见下图所示。

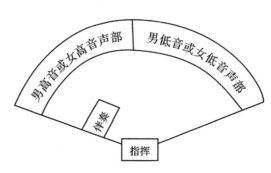

(3)同声三部合唱的两种队形见下图所示。

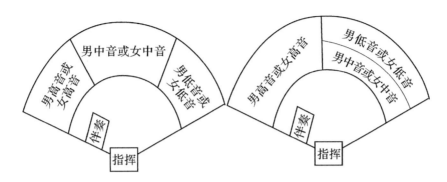

2. 混声合唱的排列队形

(1)混声二部合唱的两种队形见下图所示。

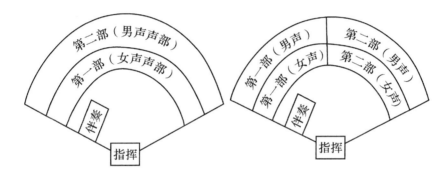

(2)混声三部合唱的两种队形见下图所示。

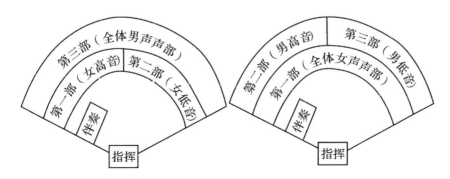

(3)混声四部合唱队形见下图所示。

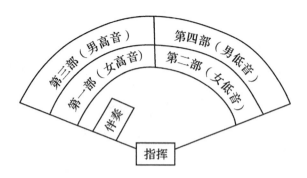

3. 伴奏与合唱队的排列

如果用钢琴或手风琴为合唱队伴奏,可将钢琴或手风琴放在指挥者的左边,见上图所示,这种排列方式多见。

也可放在指挥者前面靠近合唱队,如下图所示:

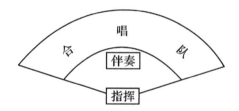

如果用不足 10 人的小乐队伴奏,可将小乐队放在指挥者的左边或右边,也可放在指挥者的前面。

如果有乐队伴奏,一般将乐队放在合唱队的前面。乐队的排列,原则上是弦乐器在前面,管乐器在后面(高音乐器在指挥的左边,低音乐器在指挥的右边),打击乐器放在侧面靠后(左侧或右侧均可),见下图所示。

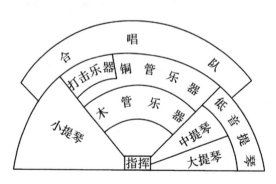

第二节 中外合唱作品欣赏

一、中国合唱作品欣赏

<center>黄河大合唱</center>

音乐家冼星海作曲，诗人光未然作词。冼星海的音乐作品是在群众斗争中产生的，具有强烈的时代感和战斗力。无论在上海、在武汉还是在延安，他所组织的抗战歌声像洪流，从四面八方汇成惊天动地的怒吼，为党动员千百万群众的抗日民族统一战线作出了巨大贡献。词作者为我国现代著名诗人光未然（即张光年）。1938年11月武汉沦陷，光未然和抗敌演剧三队经陕西宜川县壶口附近东渡黄河，转入吕梁山抗日根据地。光未然亲眼看见了黄河船夫们拼着性命和惊涛骇浪搏斗的情景，亲耳听见了激动昂扬雄浑有力的黄河船夫号子，使他久久不能忘怀。1939年1月到达延安后，陕北根据地的各种景象，更激发了他的创作豪情，仅仅5天，他就写出了《黄河》歌词，并亲自在一次晚会上朗诵，受到听众的热烈欢迎。冼星海听了更是异常兴奋，抱病连续6天赶写，于3月31日完成了这部大合唱，5月11日在鲁迅艺术学院演出时，冼星海亲自指挥。根据冼星海的描述："当我们唱完时，毛主席和几位中央领导同志都站了起来，很感动地说了几声'好'，我永远不忘记今天晚上的情形。"不久，《黄河》很快就流传到全国各地。因为，冼星海的音乐"雄壮而多变化，使原有富于情感的词句，就像风暴中的浪涛一样，震撼人的心魂。是抗战中所产生的最成功的新型歌曲"；因为，他"为抗战发出怒吼，为大众谱出呼声"；因为，它喊出了亿万军民的共同心声，点燃了广大群众的满腔怒火，吹响了抗日斗争的战斗号角。这部大合唱，紧紧围绕着黄河这一形象，哭诉了黄河沿岸人民的辛酸悲愤，赞美了黄河形象的伟大坚强，喊出了"保卫黄河"的战斗口号，而保卫黄河就是保卫华北、保卫全中国。这一主题思想，把我们党进行全面抗战的方针路线，化为一句形象而响亮的口号，变成亿万人民的坚强决心和胜利信心。音乐所具有的强烈民族风，更使作品亲切动人。

《黄河大合唱》是一部具有交响乐的作品，共有八个乐章，每章之前有配乐朗诵。演出时一般省去第三乐章配乐诗朗诵《黄河之水天上来》。

第一乐章　黄河船夫曲

这是一首惊心动魄的合唱曲。它以磅礴的气势、紧张的情绪、近似呼喊的音

调,描绘了黄河船夫迎着惊涛骇浪顽强地驶向彼岸的动人画面。音乐素材吸取了北方民歌和船夫号子的某些音调和节奏,经过独具匠心的艺术加工,提炼出了动作性很强、短促有力的主导动机。这个动机贯穿全曲,经过发展、变化,使音乐具有坚毅、勇敢、奋进的特征。

在演唱上采用了领唱、合唱的形式,造成了一呼百应,锐不可当的气势。中间部分将此动机的节奏展宽,改为拍子,速度放慢,和声进行也很平稳;着意刻画了英勇的船夫们战胜风浪,终于登上了彼岸的胜利心情和自豪感。与前段的情绪上形成鲜明的对比,也为下段音乐的出现作了准备。下一段音乐是在前段抒情性、平静的音乐之后展开的,它以雄健的气势、饱满的感情、斩钉截铁的力度和较快的速度把歌曲推向高潮,紧接着,紧张的划船音调再次出现,并加进了喘气的声音,力度也逐渐减弱,给人以船夫们驾船破浪,冲向远方的联想。这段尾声"象征着斗争的不断性"(冼星海语),预示着经过艰苦的奋斗,一定会到达胜利彼岸的前景。

第二乐章　黄河颂

这是一首充满激情、宏伟壮丽的颂歌。为三段体结构。作者用象征的手法,热情讴歌了我国五千年的文化、历史,体现了中华民族坚强不屈的民族精神,音乐充满史诗性。

第一乐段旋律宽广、节奏平稳、充满深情。歌曲叙述了黄河的宏伟气势、源远流长,以她象征着中华民族悠久的历史,体现了中华民族博大、自尊、自强的民族气质。第二乐段速度稍微加快,旋律热情、奔放,赞美了我国五千年的灿烂文化和英雄故事,用黄河代表中华民族——一个伟大坚强的巨人,将出现在亚洲平原之上。第三乐段旋律再次拉宽,跌宕起伏。其中多次出现几次大跳进,气势宏伟、热情奔放,再次表现了中华儿女的坚强决心和民族精神。

第三乐章　黄河之水天上来(略)

第四乐章　黄水谣

这是一首女声齐唱后改为女声二部合唱歌曲。它以今昔对比的手法,揭露、控诉了日本侵略者入侵华北以来所犯下的滔天罪行,记述了黄河两岸人民在日本侵略者的铁蹄下所遭受的深重灾难。歌曲吸取了民谣的形式,经过独具匠心的艺术处理,使它成为一首新型的民谣体歌曲。全曲由三个乐段构成。第一乐段是女声二部合唱,委婉、秀丽、优美、亲切的曲调描绘了黄河两岸沃土千里,两岸人民世世代代在这块土地上劳动生息的和平生活景象,把人们带到对过去和平生活的回忆

之中。旋律呈波浪形起伏，好像是黄河水奔流不息，一泻千里。

第二乐段以缓慢的速度，低沉、悲愤的情绪，描绘了由敌寇的侵略、国土的沦丧，黄河两岸人民妻离子散、流离失所、挣扎在水深火热之中的惨景。在乐段结束句中，作者巧妙地把悲愤、痛苦的情绪推到了新的高度，听来催人泪下，被看做为点睛之笔。

第三乐段可以看做是第一乐段的变化再现，更为徐缓的速度，如泣如诉的歌腔，使无限痛苦、悲愤的情绪更充分地表现出来，在人们心中引起强烈的感情共鸣。在高音区模仿歌腔的尾奏，使人回味无穷。

第五乐章　河边对口曲

这首歌曲原为男声对唱，后改为男声二重唱及混声合唱。这首歌曲的曲调是吸取山西民歌的音调写成的。它以问答的形式，采用不同的调式对比，通过两位流亡在黄河边上的老乡共抒胸臆，反映了千百万流亡群众共同的悲惨遭遇，表现了他们决心拿起武器参加游击队与侵略者决一死战的情景。歌曲为单乐段反复的分节歌形式。旋律质朴、风趣，特别注重与歌词声韵的幅度，塑造了黄河博大胸怀，唱来亲切上口，乡土气息浓郁。最后是乐段上句和下句相叠置的重唱和合唱，很有气势。寓意流亡群众在奔腾叫啸的黄河的启示下，不再犹豫，拿定主意，奋然到太行山参加游击队，坚决打回老家去的决心。合唱部分速度逐渐加快，使感情热烈豪放，犹如千百万群众绝处逢生，结伴同行，浩浩荡荡地踏上了伟大的民族革命战争的光明道路。

第六乐章　黄河怨

歌曲以第一人称的口吻，叙说了一位痛失孩子和丈夫、受日寇蹂躏妇女的悲惨遭遇。

歌曲分为四个乐段，第一乐段整个旋律在中低音区以下行为主进行，低沉的音调，无力的节奏，表现了主人公被污辱后内心的痛苦和哀怨，她只能向风、云，向黄河倾诉。第二乐段在转调后，节奏有所紧缩，悲痛的情绪逐渐增长。特别是"宝贝啊，你死得这样惨"这一句，旋律进行下行，形成泣不成声的音调使感情达到了痛不欲生的程度。第三乐段又回到大调，节奏拉宽，力度渐强，展现出一幅狂风呼啸翻滚、河水汹涌的凄凉景象，象征着主人公内心的哀怨和悲愤。第四乐段旋律好似一种内在的驱动力，带宣叙调的旋律，表达了主人公以死来反抗的决心。音乐速度加快，力度渐强，旋律逐步上行至全曲最高音发出了主人公最后的呼喊："你要替我把这笔血债清还。"这是一个受尽敌人蹂躏，又饱尝人间悲痛，即将离开人世的妇女的

强烈愿望,也是全国人民的战斗决心。

第七乐章 保卫黄河

齐唱、轮唱形式,是这部大型声乐作品的主题歌。它以响亮的战斗口号,铿锵的节奏,振奋人心的旋律,刚毅、自信,充满力量的感情,形象地刻画了游击健儿端起土枪洋枪、挥动大刀长矛,在青纱帐里、万山丛中,为保卫黄河、保卫全中国而战斗的壮丽场景。全曲采用了进行曲体裁、以短促有力的乐句,多分解和弦进行等方法,使歌曲雄伟、豪放、音乐形象分外鲜明,并具有浓厚的民族风格。

齐唱之后的二、三、四部分轮唱,此起彼伏,一浪高过一浪,恰似黄河的波涛,滚滚奔流,巧妙地隐喻了抗日力量由小到大、由弱到强,终于汇成了一支不可战胜的力量。它将压倒一切敌人,显示了英雄民族的伟大气魄。轮唱时"龙格龙格"的人声伴唱,听来变化无穷,情趣横生,增强了生动、活跃、乐观的气氛。这首歌曲音域只有十度,是用六声音阶写成的。曲调吸取了广东民间狮子舞的某些音调和民间打击乐的节奏特点,具有广泛的群众性,是抗日军民广为传播的一首歌曲。

第八乐章 怒吼吧,黄河

混声合唱,是大合唱的终曲。它是整个大合唱主题思想的高度概括,歌曲以主调和复调并用的手法、多变的节奏型、非常宽广的怒吼形象。它排山倒海,惊天动地,显示出整个中华民族的觉醒和巨大的力量,召唤着全中国人民为抗日战争的胜利,为新中国的破晓而战斗。

歌曲开始部分以主调的写法,将"怒吼吧,黄河"重复了三遍。形成了磅礴的气势,给人以紧迫感。接着用复调的手法、多层次地声部节奏处理,描绘了汹涌澎湃的黄河后浪推前浪,像巨人般地发出了怒吼和狂啸,召唤着全中国人民起来战斗。

在气势磅礴的第二段音乐之后,经过四小节间奏的过渡,使曲调速度转入了慢板,以复调的手法,悠长深沉的音调,通过"啊"的感叹,把人们带到了痛苦的回忆中去。接着女低音和男高音声部轮流陈述了历史上我们民族的灾难,男低音和女高音声部也参加起来,交织成一段色彩丰富、感情真挚、哀声四起的悲歌,仿佛神州大地到处都在呻吟,都在控诉。这是一段绝妙的音乐,感人至深。通过情绪的大幅度跌宕,和前段音乐形成鲜明对比,为下乐段高潮的出现作了准备,并为高度地概括整个大合唱作了精巧的安排,体现了作者形象思维和逻辑思维的巧妙结合,也是内容和形式高度统一的典范。

第三段音乐的情绪是突然转换的,速度转为稍快,和声以主调写法为主,描绘了松花江、黑龙江、珠江、扬子江一起在呼号,衬托出四万万民众团结起来,誓死保

卫国土的浩浩荡荡的宏伟情景。最后一段由无限感慨的"啊！黄河"为导句，引出以连续三个小节切分节奏为特点的第一个乐句。曲调是级进上行，造成一种一往无前、锐不可当的气势，令人振奋不已。最后，作者把结束句重复了三、四遍，以递增的速度、多变的和声处理，造成具有排山倒海、雷霆万钧之力的高潮，使黄河战斗的警号声久久在人们的心头回荡，鼓舞着人们永远向着胜利前进！

半个月亮爬上来

《半个月亮爬上来》是蔡余文根据同名青海民歌改编的无伴奏混声四部合唱歌曲。这是一首爱情歌曲，它通过写景来表达青年男子对心上姑娘的一片恋情。

歌曲分为三个部分，第一部分有四个乐句，均由女高音声部担任主旋律声部演唱。第一、二乐句旋律以级进为主，柔美、细腻，女低音声部在女高音声部下方三度进行，男高音在女高音声部上方三度哼唱，男低音声部几乎是用同音高的旋律演唱歌词，以衬托女高音声部。和声相当优美；第三、四乐句是第一、二乐句的变化重复，女低音声部、男高音声部、男低音声部略有一点变化，使和声色彩与前面产生对比。

第二部分只有三个乐句。它以第一部分的音调发展而成，第一乐句由男高音、女高音联合演唱主声部，旋律向上扬起，与前面产生对比，情绪更为饱满。男低音声部以回响形式模仿男高音之后，马上进入和声声部的演唱，但声部的旋律性和流动感加强；第二、三乐句出现了新的旋律因素，节奏有点拉开，好似从心底里发出的一种愿望。这两句由男高音演唱主声部，其他声部演唱和声声部。

第三部分是第一部分的变化再现，仍由女高音演唱主声部。第三、四乐句男低音声部以回响形式模仿女高音声部之后，马上进入和声声部的演唱，女低音和男高音声部略有一些变化。

这首歌曲实际上是由上下式的两个乐句不断变化、反复构成，但由于旋律优美动人，加上在演唱中的和声配置、声部变化等因素，不但不使人觉得单调乏味，反而让人倍感亲切，回味无穷。

二、外国合唱作品欣赏

雪花

女声合唱曲《雪花》是英国近代作曲家爱德华·埃尔加爵士的作品。爱德华·埃尔加是英国人最喜欢的作曲家之一，他的这部作品是根据其夫人爱丽丝·埃尔加的诗《The Snow》所谱的合唱曲，伴奏则由两把小提琴和一架钢琴担任。埃尔

加这首歌曲的色彩丰富,层次清晰,织体明朗。这首合唱曲运用了三部曲式,有呈示部、发展部(高潮)及再现部和尾声。整体采用大调调性,虽然歌名是"雪",但是音乐本身给人以温暖的感觉。四个声部的和声空灵纯净,给听众以"雪花轻轻飘落"的形象。此曲的主题是希望人的灵魂能够似雪纯洁、永恒不渝,歌词也多次重复这一意境。在歌曲的呈示部分为此做了充分的铺垫,唱到高潮"到心地坚强不渝"一句让人心潮澎湃,把心灵似雪、永恒不渝的主题表达得酣畅淋漓。

在歌曲的呈示部,埃尔加描绘了冬日雪飘的图景(O, snow which sinks so light),以及希望灵魂似雪纯洁的愿望(O, soul, be thou as white as snow)。这段音乐略显有些悲伤,色彩黯淡。然后反复的歌词大意,却换了一种色彩,和声显得空灵,向听众呈现雪花轻轻飘落的景象。

接下来音乐的形象开始变化,渐渐地由柔美变得坚定,经历这个转变之后。音乐进入其高潮部分,这时乐曲开始加速,乐谱中的若干强音,使情绪不断高涨,到心地坚强不渝是一个顶峰,这一段音乐节奏鲜明、坚强有力,埃尔加运用了对比的手法,使这一段音乐显得格外突出,但是衔接自然,丝毫不显得突兀。之后,音乐迅速平静下来,情绪转回到全曲开头时的轻柔纯净,完成了发展部与再现部的连接。在乐曲的再现部中,作曲家表达了对白雪融化逝去的不舍,更多地依旧在表达心地永恒不渝这一主题。当歌曲进入了尾声时,速度渐慢,伴奏也渐渐变得舒缓平静,仿佛在一片白雪皑皑的世界中极目眺望,别无他物,只有轻轻落下的雪花。永恒不渝(Not as my soul),这是作曲家的希望,这声音渐渐地远去,与白雪融为一体,最后慢慢消失在空中,只有漫天的雪花还在轻盈地飘舞……

课后练一练:

1. 以 6~8 人为一个小组,排练一个简单的二声部合唱曲。
2. 找出一部你所喜欢的合唱曲目,并简单分析合唱作品的特点。

第六章 歌剧、音乐剧

第一节 歌剧概述及作品欣赏

一、歌剧概述

歌剧是综合音乐、诗歌、戏剧、舞蹈和舞台美术等艺术要素,以故事情节为基础,以歌唱为主要形式的一种戏剧形式。通常由咏叹调、宣叙调、重唱、合唱、序曲、间奏曲、舞蹈场面等组成(有时也用说白和朗诵)。早在古希腊的戏剧中,就有合唱队的伴唱,有些朗诵甚至也以歌唱的形式出现;中世纪以宗教故事为题材,宣扬宗教观点的神话剧等亦香火缭绕,持续不断。但真正称得上"音乐的戏剧"的近代西洋歌剧,却是16世纪末、17世纪初,随着文艺复兴时期音乐文化的世俗化而应运产生的。

从17世纪初到18世纪末,西洋歌剧经历了一个创立、改造和定型的过程。在歌剧发展的这一历史时期,有蒙特威尔、普赛尔、海顿、莫扎特、格鲁克等作曲家,对歌剧的创作和发展作出了重大贡献。19世纪是歌剧发展的高潮阶段,除喜歌剧外,出现了大歌剧、正歌剧、轻歌剧等。主要代表作有:罗西尼的喜歌剧《塞维尔的理发师》、大歌剧《威廉·退尔》、瓦格纳的《罗思格林》《尼伯龙根的指环》、威尔第的《茶花女》《游吟诗人》、比才的《卡门》、普契尼的《蝴蝶夫人》等。这一时期涌现了一大批著名的歌剧作曲家,如:罗西尼、韦伯、唐尼采蒂、威尔第、比才、古诺、德沃夏克、普契尼、格林卡、鲍罗丁、柴可夫斯基、里姆斯基·科萨科夫、索贝、奥芬巴赫等等。20世纪,由于电影、电视的高度发展,歌剧艺术受到一定的影响,但仍然有一些著名的歌剧作曲家,如:理查·施特劳斯、斯特拉文斯基、普罗科菲等。

二、中国歌剧的发展

二十世纪中国歌剧创作的拓荒者是黎锦晖,他创作了儿童歌舞剧《麻雀与小孩》《小小画家》等共12部,在当时的中国曾产生了巨大影响,并为中国歌剧创作开了先河。1934年聂耳和田汉推出《扬子江暴风雨》,这种"话剧加唱"的做法后来也

成为一种较为普遍的歌剧结构形式。从三十年代中期起,上海、重庆一些专业作曲家在创造民族歌剧方面作了不同方式的探索,出现了《西施》(陈歌辛,1935)、《桃花源》(陈田鹤,1939)、《上海之歌》(张昊,1939)、《大地之歌》(钱仁康,1940)、《沙漠之歌》(王洛宾,1942)等作品,其中大多借鉴西洋大歌剧的创作经验,力图解决音乐戏剧化问题。在这些作品中,成就较高、影响最大者,当推黄源洛的《秋子》。在延安也出现了《农村曲》(向隅等作曲)和《军民进行曲》(星海作曲)这两部作品。不久,在延安秧歌运动基础上产生的秧歌剧《兄妹开荒》(安波作曲)、《夫妻识字》(马可作曲)这种载歌载舞、新颖活泼的广场歌舞剧形式,改变了中国歌剧艺术的发展方向并且直接孕育着大型歌剧《白毛女》(马可等作曲)的诞生。《白毛女》在中国歌剧史上是一座里程碑式的作品,它标志着中国歌剧终于寻找到了自己独特的发展道路,形成了自身鲜明的美学品格。继《白毛女》之后,又出现了《刘胡兰》(罗宗贤等作曲)《赤叶河》(梁寒光作曲)等优秀剧目。后来歌剧史家把从《兄妹开荒》到《白毛女》《刘胡兰》《赤叶河》等优秀剧作在短时期内连续出现称为"第一次歌剧高潮"。

新中国成立以后的十七年中,中国歌剧创作在创作思维上形成几种不同的方式:一种是继承戏曲传统,代表性剧目有《小二黑结婚》(马可等作曲)、《红霞》(张锐作曲)、《红珊瑚》(王锡仁、胡士平作曲)、《窦娥冤》(陈紫等作曲);一种是以民间歌舞剧、小调剧或黎氏儿童歌舞剧作为参照系,创作新型歌舞剧,其代表作为《刘三姐》;一种是以话剧加唱作为自己的结构模式,其代表作为"文革"后出现的《星光啊星光》(傅庚辰、扈邑作曲);一种以传统的借鉴西洋大歌剧为参照系,代表作有《王贵与李香香》(梁寒光作曲)、《草原之歌》(罗宗贤作曲)、《望夫云》(郑律成作曲)、《阿依古丽》(石夫、乌斯满江作曲);最后一种是以《白毛女》创作经验为参照系,在观念和手法坚持以内容需要为一切艺术构思的出发点,既不受制于、也不拒绝任何一种手法,只要内容需要,可以兼取西洋歌剧手法、板腔手法或话剧加唱手法。这种创作模式有两部歌剧杰作——《洪湖赤卫队》(张敬安、欧阳谦叔作曲)、《江姐》(羊鸣、姜春阳、金砂作曲),足可证明其卓有建树。

到了新时期,由于歌剧生存环境的变化和艺术观念、歌剧趣味的发展,歌剧创作出现了明显的两极分化的趋势:一种是雅化趋势,即沿着严肃大歌剧的方向继续深入开掘,把歌剧综合美感在更高审美层次达到整合均衡作为主要的艺术探索目标。这种探索的早期成果是《护花神》(黄安伦曲)、《伤逝》(施光南曲),随后是《原野》(金湘曲)、《仰天长啸》(萧白曲)、《阿里郎》(崔三明等曲)、《归去来》(徐占海曲),到了九十年代之后,又有《马可波罗》(王世光曲)、《安重根》(刘振球曲)、《楚霸王》(金湘曲)、《孙武》(崔新曲)、《张骞》、《苍原》(徐占海等曲)、《鹰》(刘锡金曲)、《阿美姑娘》(石夫曲)等作品。就其思想性、艺术性的角度来看:《原野》、《苍原》、

《张骞》可视为新时期严肃大歌剧创作的高峰。另一种是俗化趋势，即把美国百老汇音乐剧作为参照系，探索在中国发展我们自己的通俗音乐剧的途径。这方面最早的成果是八十年代初的《我们现代的年轻人》(刘振球曲)、《风流年华》(商易曲)和《友谊与爱情的传说》(徐克曲)，此后这类探索贯穿于整个八九十年代，公演过的新剧目不下百部，但鲜有成功者。

三、歌剧音乐的基本特点

歌剧主要是通过声乐、器乐来展示剧情的发展过程，抒发人物感情，表达主题思想。其中，声乐是最重要的，它以音乐和文学相结合的形式来表达剧中人们的喜、怒、哀、乐，推动剧情间的发展。但是，器乐并不只是简单地为声乐伴奏，它除了为声乐、舞蹈场面伴奏之外，还有许多独立演奏的形式，如：序曲、间奏曲等等。这些对体现作品的风格特点，暗示剧情的发展趋势，表现人物的内心世界，渲染气氛，都是非常重要的。由此可见，歌剧中的声乐、器乐并不是从属的关系，而是相互合作的关系。

四、歌剧作品欣赏

白毛女

《白毛女》是我国第一部歌剧。创作于1945年1月至4月。剧本由延安鲁艺文艺学院集体创作，贺敬之、丁毅执笔，马可、张鲁、翟维、焕之、向隅、陈紫、刘炽作曲。这是一部五幕歌剧，作品通过叙述杨白劳一家的不幸遭遇，以及后来喜儿被八路军营救这个感人的故事，深刻揭露了旧社会地主阶级对农民阶级的残酷剥削和压迫，歌颂了中国共产党、八路军带领广大农民群众，为争取自由和解放所进行的革命斗争。

大致剧情是：1935年除夕之夜，河北省某县杨各庄贫农杨白劳外出躲债七天，为了与闺女喜儿团聚回到了家里，但地主黄世仁追来，逼他以喜儿抵债。杨白劳于绝望之中服毒自杀。喜儿被抢到黄家之后，受尽凌辱和虐待。喜儿的未婚夫王大春为救喜儿痛打了地主的狗腿子穆仁智后，投奔了八路军。一天深夜，荒淫无耻的黄世仁强奸了喜儿，为灭罪迹还要将喜儿卖掉。在女仆张二婶的帮助下，喜儿逃出了黄家，在深山野林里苦熬了三年，头发也变白了。1938年春，王大春率领部队解放了杨各庄，把喜儿从山洞救出，彻底清算了黄世仁的罪恶，为喜儿和广大的受苦人报了仇。

全剧共分五幕十六场，九十一首唱段。现将其中的两首唱段加以介绍：

《北风吹》是歌剧第一幕的开始,喜儿在家里剪贴"囍"字,等爹爹回家过年时唱的一首歌曲。音乐是根据河北民歌《小白菜》的音调而创作的。全曲共有两个乐段。第一乐段由四个乐句组成,结构方整。前面三个乐句以同一节奏型,采用了排比句的自由模进手法,而第四句将节奏稍作改动,使音乐自然地表现出喜儿愉快的心情和天真、纯朴的性格。第二乐段有五个乐句。前两个乐句采用了变拍子,不稳定的节拍重音及切分音的出现,表现出喜儿内心的焦急和期待。后面三个乐句转为活泼、跳跃的节奏,愉快的音乐把喜儿盼望"爹爹带回白面米,欢欢喜喜过个年"的迫切心情生动地表达出来。

《十里风雪一片白》是第一幕里杨白劳从外面躲债回来时的唱腔。音乐是根据山西民歌《拣麦根》改编而成。沉重的节奏,不断下行的音调、刻画出一个饱受煎熬、敦厚老实的老农形象,音乐中充满了伤感和忧愁。

刘胡兰

二幕歌剧《刘胡兰》是由于村、海啸、卢肃、陈紫等编剧,陈紫、茅沉、葛光锐等作曲。1954年由中央实验歌剧院在北京首演。歌剧热情赞颂了女共产党员刘胡兰为革命努力奋斗,最后英勇就义的英雄事迹。

剧情是:1946年冬,在山西文水县云周西村,年轻的女共产党党员刘胡兰积极带领群众支援前线工作,她在与敌人的斗争中不幸被捕,在敌人的酷刑拷打和威逼利诱面前,刘胡兰决不投降。在刑场上,她面不改色、宁死不屈,并号召人民群众继续与敌人进行斗争的诗篇。

剧中音乐以山西民歌为素材,同时吸取了山西梆子的音调。生动地表现了刘胡兰的高尚品德和英雄气概,成功地塑造了共产党员为革命英勇献身的典型形象。现将剧中刘胡兰的一首唱段加以介绍:

《一道道水来一道道山》是刘胡兰在送别八路军时唱的一首歌曲。全曲为四段体结构,第一乐段有四个乐句,它是以一个上下式的对称乐句发展而成。旋律起伏较大。其中连续的上行跳进,描绘了群山起伏的特点。抒情、悠扬的旋律表达了刘胡兰对自己部队的依依离别之情。第二乐段转为欢快的节奏,情绪有些激动。表现出刘胡兰"不怕风来不怕浪"的坚强性格。第三乐段运用变拍子和长短不一的节奏,使情绪进一步向前推进。坚定而充满信心的音乐,表达了刘胡兰与同志们相互勉励的豪言壮语。第四乐段是第一乐段的完全重复。

茶花女

三幕歌剧《茶花女》作于1853年,当时威尔第正处在他的创作旺盛成熟时期,

这是一部优秀的流传广泛的歌剧音乐作品。

1847年,威尔第阅读了刚刚问世的小仲马的新悲剧性小说《茶花女》之后,便产生了一股歌剧创作的欲望,但因担心小说揭露的是资产阶级社会的虚伪心灵,舞台效果难以把握而罢。当1852年,这部小说被改编为戏剧并获得演出成功之后,威尔第强烈的音乐创作欲望便一发不可收,他立即请皮阿威将小说改编为歌剧脚本。随后,他以极大的创作热情开始了音乐的谱写,极富激情的天才音乐家的灵感如同泉水般涌出,不足一月的时间,他便圆满地画上了音乐总谱的终止符号。

1853年3月6日,在威尼斯首次上演的这部歌剧,如同许多艺术珍品在刚刚问世时并不为人们所认识一样,由于多种原因,其中包括主要演员选择不当和临演时出现噪音、撕裂等这样一些关键性的因素,而致使它并没有取得成功。但是在1854年第二次演出由于对新的演员阵容进行了调整,而且进行了长时间的排练而立即引起了观众的热烈反响,一举成名。此后在世界各地获得了越来越高的赞赏,剧院上座率始终居高不下。小说的作者小仲马观后感慨地评论:"50年以后,也许没有谁会记得我的小说了,然而威尔第创作的歌剧却使它成为了一部不朽的作品"。

剧情是:主角薇奥列塔是法国巴黎上层社会一位年青美貌的名妓,整日过着灯红酒绿的生活,一次她在这种迎来送往中认识了一个叫阿尔弗莱德的普罗旺斯名门世家子弟,两人一见动真情。薇奥列塔为阿尔弗莱德温柔而纯洁的爱情所感动和鼓舞,毅然放弃了她那纸醉金迷的风月浮华生活,离开巴黎到郊外的乡下去过幽居生活,为了支付乡间的生活费用,薇奥列塔变卖了她自己的财产,阿尔弗莱德也自知该主动关心生活事务,便动身到巴黎去弄钱。阿尔弗莱德的父亲乔治·阿芒是一位固执的世俗之人,他曾强烈地反对这门婚事,认为这有辱于他的门庭。但他没法劝阻他的儿子,此次他趁儿子外出之机来到乡间,以多种原因逼迫薇奥列塔答应了他的请求——与阿尔弗莱德分手。于是她只好留言谎称自己不再爱他,要回城重操旧业,并由他人供养她。阿尔弗莱德回来见信后万分悲愤与失望,他在薇奥列塔的女友弗洛拉的舞会上找到了薇奥列塔,并且参加舞会上的牌戏赌博赢了他的情敌男爵。为了避免这场情斗,薇奥列塔请求他离开这里,但他执意要同她一起回去,薇奥列塔不能违背对阿芒的诺言,因而没有答应。阿尔弗莱德由此而确认她已变心,愤怒之极召集了所有的客人当众将赢得的钱抛在了薇奥列塔的脚下,声称为偿还乡间的生活费用,以此来侮辱薇奥列塔,发泄他的愤恨。这样的打击本来已身染肺病的她病情加剧,危在旦夕之时,乔治·阿芒出于良心发现与忏悔将实情告知了儿子,阿尔弗莱德听后火速赶到薇奥列塔身边,他俩重又燃起了昔日的爱情之火,然而好景不长,奄奄一息的她很快就衰竭了下去,薇奥列塔终被病魔和不公

正的社会夺走了她的爱情与生命。

威尔第以高超的创作技法和惊人的艺术才华及对社会的敏锐洞察力,通过优美动人的曲调细致入微地描绘了剧中人物复杂矛盾的心理变化和感人肺腑的悲剧力量,创作了这部具有强烈感染力的歌剧,威尔第在歌剧音乐中采用了优美、明快和流畅的意大利生活风俗曲调,在整体安排上有贯穿全剧的音乐主题的展开,又有场段之间的强烈色彩对比,圆舞曲以多种形式在全剧不断出现,这种活泼、鲜明的音调和节奏在这部歌剧中起了重要的作用,它以不同形式在全剧中不断出现。此外,独唱、重唱和合唱也安排得十分得体,他将抒情曲风格、舞曲风格和交响乐效果糅合在一起,使整体音乐协调而又统一。现将该剧中的著名唱段加以介绍。

饮酒歌

歌剧第一幕开始不久,薇奥列塔为病愈而举行家宴时,多情的阿尔弗莱德演唱了这首著名的《饮酒歌》。他通过歌声向薇奥列塔表达了爱慕之心,薇奥列塔也用歌声作出了回答,最后全体客人加入来伴唱,在热情洋溢的气氛中结束了全曲。

这首《饮酒歌》欢快活泼的 3/8 拍子,单三部曲式结构。曲调共反复了三次,先两遍由阿尔弗莱德和薇奥列塔演唱。第三遍的 A 段内容是客人们合唱,音乐翻高,使情绪更加热烈;B 段回到原调由男女主人公轮唱;再现 A 段时男女主人公和客人全体合唱。

曲中欢快的舞曲节奏和六度音程的大跳,洋溢着青春的活力和热情,抒发了阿尔弗莱德对薇奥列塔强烈的爱情;两人各自表白心意的独唱和心心相印的交替轮唱,使全曲燃烧着爱情的火焰。

第二节 音乐剧概述及作品欣赏

一、音乐剧的概述

德国著名的音乐剧史学家鲁狄杰·柏林在其专著《音乐剧》一书的前言中就无奈地写到:"在音乐剧一百多年的发展中,它经历了风格各异的形式,很难下一个完整而确切的定义。首先,音乐剧没有单一的音乐风格——从科特·威尔《街头景象》中的歌剧特征到弗雷德里克·洛维《窈窕淑女》中的小歌剧风格,以及列昂纳德·伯恩斯坦《西区故事》中带有爵士灵感的音乐和高尔特·麦克德尔莫特《长发》中的摇滚音乐,音乐风格可谓千变万化。其次,就配器而言,从古典管弦乐队、爵士乐队到摇滚乐队也是变化无穷。另外,大多数音乐剧中,歌唱与对白都交替进行,但也有一

些作品很接近歌剧,只有很少的台词,例如安德鲁·洛依德·韦伯的《艾薇塔》。因此,要区分音乐剧与其他音乐作品类型并非易事。"

音乐剧作为20世纪一种独特的文化现象,承载着丰富深刻的人文内涵,在最本真的意义上实现寓教于乐。这一集现代流行音乐、现代舞蹈、戏剧表演和现代舞台技术于一身的综合艺术形式已经越来越受到人们的喜爱,成为了真正的朝阳艺术。音乐剧溶戏剧、音乐、歌舞等于一炉,富于幽默情趣和喜剧色彩。它的音乐通俗易懂,因此很受大众的欢迎。西方的音乐剧在百年多的商业表演经验中总结出了一套成功的市场运作手段,并且创作出一系列老少皆宜的优秀剧目,使这一艺术形式突破年龄、阶层等客观因素的局限,广受观众的喜爱。一些著名的音乐剧包括:《俄克拉荷马》、《音乐之声》、《西区故事》、《悲惨世界》、《猫》以及《歌剧魅影》等。音乐剧在全世界各地都有上演,但演出最频繁的地方是美国纽约市的百老汇和英国的伦敦西区。因此百老汇音乐剧这个称谓可以指在百老汇地区上演的音乐剧,又往往可泛指所有近似百老汇风格的音乐剧。随着中国经济的健康快速发展,人民群众对文化娱乐的需求也出现了多元变化,音乐剧这种新的艺术样式很快以其视听兼备、雅俗共赏的特质吸引了一批固定的并且正在不断扩大的受众人群。

二、音乐剧的特色结构

音乐剧的文本由以下几个部分组成:音乐的部分称为乐谱;歌唱的字句称为歌词;对白的字句称为剧本。有时音乐剧也会沿用歌剧里面的称谓,将歌词和剧本统称为曲本。

音乐剧的长度并没有固定标准,但大多数音乐剧的长度都介乎两小时至三小时之间。通常分为两幕,中间以中场休息。如果将歌曲的重复和背景音乐计算在内,一出完整的音乐剧通常包含二十至三十首曲。

音乐剧普遍比歌剧有更多舞蹈的成分,早期的音乐剧甚至是没有剧本的歌舞表演。虽然著名的歌剧作曲家华格纳在十九世纪中期已经提出总体艺术,认为音乐和戏剧应融合为一。但在华格纳的音乐剧里面音乐依然是主导,相比之下,音乐剧里戏剧、舞蹈的成分更重要。音乐剧善于以音乐和舞蹈表达人物的情感、故事的发展和戏剧的冲突,有时语言无法表达的强烈情感,可以利用音乐和舞蹈表达。在戏剧表达的形式上,音乐剧是属于表现主义的。在一首曲之中,时空可以被压缩或放大,例如男女主角可以在一首歌曲的过程之中由相识变成堕入爱河,这是一般写实主义的戏剧中不容许的。

三、音乐剧的特点

1. 综合性

音乐剧是一种综合性的，集音乐、舞蹈、戏剧表演（特别是话剧表演）等多种艺术形式为一体的现代舞台剧。为了表现舞台故事而创作的有关音乐，常常综合了多种形式、多种风格，特别是常常把歌剧、轻歌剧和爵士乐整合为一个有机体。

2. 现代性

首先，音乐剧产生的土壤就具有现代性，它产生于美国纽约的现代文化中心地"百老汇"。在这样现代化的土壤中诞生，音乐剧先天就带上了现代性的文化基因与艺术细胞。在音乐方面，其不再坚持美声唱法，而是用最符合当代观众需求的唱法，用来自美国民歌与爵士乐的音乐素材。因此，早期有以爵士乐为主的音乐剧，后来有摇滚乐的音乐剧、乡村音乐的音乐剧等。在舞蹈方面，其不只是过去美式的踢踏舞，不单有了芭蕾经典的动作，还有体操式的舞蹈动作和其他很多现代舞蹈语言。无论是最初的爵士舞，还是近年来的迪斯科、霹雳舞、柔姿舞等，都属于现代舞范畴。同时，其舞台技术也很现代化，一些先进科技的布景技巧和影像、灯光方面的先进技术都登上了音乐剧的舞台。

3. 多元性

音乐剧不再坚持单一的艺术形式，从其演唱不再坚持美声唱法而转为更自然的演唱可见一斑。音乐剧的题材包罗万象，从古代到现代，从轻喜剧到重喜剧，从科幻到神话，剧本描写内容也无所不包。因为音乐剧本的来源不同，演出的风格也带有明显的多元化，有的对白较多，有的接近舞剧，有的接近歌剧。其音乐也是不拘一格，不受任何公式化模式约束缚，音乐传统有爵士、摇滚、乡村音乐、迪斯科、灵魂乐，也有大混合式的作曲。其舞蹈形式也更为多样。

4. 灵活性

音乐剧的创作和表现不拘一格，灵活多变。在剧本创作、音乐创作、乐器伴奏、舞美设计和语言选择上，都是创新的并以市场需求为根据，不受传统的约束。在形式上，百老汇音乐剧受音乐喜剧传统的影响比较多，欢快的喜剧题材数量较大。

5. 商业性

音乐剧是建立在以获取最大利益为目的的商业化基础上的大众娱乐文化。音乐剧的商业历程是从最小的能维持剧团生存到更大的吸纳社会资本进行制作的过程，这种投资是有回报的，而事实上在国外的成功例子中可以看出，回报的利润是很可观的，甚至超过了最卖座电影所得的利润。这种面向大众化的娱乐形式，发展到今有如此之大的规模，都是靠优秀的商业化操作来实现的。音乐剧非常注意把

音乐家、制作人和商业化运作的机构用公司的形式组织起来。在对各种版权的处理方面是很突出的。音乐剧是不轻易出售舞台表演的影像制品的,演到一定程度才会被搬上银幕;在版权处理方面是精细分割且商业化的,在制作过程和雇佣演员时。都把经济效益摆在相当突出的地位。

6. 时代性、时尚性

音乐剧所具有的现代性、时尚性使其能够在急速的时代变化中一次次蜕变,一次次重生,保持着永久的生命力。从爵士乐风格的音乐剧到摇滚乐风格的音乐剧,再到新近充满电子味的音乐剧,其形式感和风格与同时期的流行音乐是一致的,这也客观地迎合了大众娱乐,从而确立了音乐剧的市场份额。同时它又以社会关注的热点问题作为题材来进行创作,这些题材是社会心态的焦点,往往会成为具有轰动效应的成功作品。这些作品主要有 20 世纪 30 年代反映美国国内政治斗争的《为您歌唱》等。

四、音乐剧作品欣赏

<center>猫</center>

两幕音乐剧,洛依德·韦伯作曲《猫》是迄今为止最为成功的音乐剧,《猫》从 1982～2000 年,共上映 7485 场,本是在伦敦西区及纽约百老汇上演时间最长的音乐剧,直到 2006 年被音乐剧《歌剧魅影》追平并打破这一纪录。《猫》曾获得七项托尼奖(Tony,可以说是舞台剧界的奥斯卡),"回忆"则成为现代音乐中的经典。

《猫》的故事原著 T. S. 艾略特的《擅长装扮的老猫经》(Old Possum's Book of Practical Cats),大致情节是这样的:杰里科猫族每年都要举行一次聚会,众猫们会在这一年一度的盛大聚会上挑选一只猫升天,我们知道猫有九条命,升天以后可以再次获得新生。于是,形形色色的猫纷纷登场,尽情表现,用歌声和舞蹈来讲述自己的故事,希望能够被选中。最后,当年曾经光彩照人今日却无比邋遢的"魅力猫"以一曲《回忆》打动了所有在场的猫,成为可以升入天堂的猫。

1. 第一幕 子夜的舞会使猫疯狂

午夜,人行道上没有声响。……直到第一只杰里科猫的到来。接着,一只一只的猫儿出现在废物堆积场的各个角落。今夜是一年一度的杰里科舞会,所有的猫儿们都在这里汇集,快节奏的音乐很快地充斥整个舞台,整个剧场。所有的猫儿随着音乐舞蹈歌唱。在歌声中他们演绎出杰里科的猫们引以为傲的特色:"我们能在空中舞蹈,像高空秋千,我们能翻双筋斗,在轮胎上弹跳。"因为人们(观众)出现在猫儿们的天地,猫儿们起先对进入到它们领地者心存厌恶和怀疑,但是很快地,他

们接受了陌生人的观察，并且向他们讲述了猫儿的三个名字：一种是家里的日常称呼，一种是有尊严的独特名字，另一个则是只有猫儿自己才能知晓的秘称。

纯洁的白猫维多利亚表演了一支独舞，象征着一场舞会的正式开始。强健的灰猫蒙克史崔普是猫族首领老戒律伯不在时的管事人，也是小猫的守护者。在故事里他充当旁白的作用，给幼猫（及观众）讲述杰里科的规矩，并介绍其他的人上场。蒙克史崔普给小猫解释了杰里科舞会的意义。这个一年一度的月圆之夜，是只有猫类才能体会它的魔力的，而且，他们一族的首领老戒律伯也将会在黎明到来之前，从族里选出一只猫来，送上云外之路，从而获得重生。因此，在这个舞会上，各种各样的猫儿们都要登场介绍自己，希望能去美妙幸福的云外之路。接下来蒙克史崔普介绍了保姆猫珍妮点点，她对待所有的小猫都亲切慈爱好像老妈妈一样。然后摇滚猫罗腾塔格自己上场介绍自己，它是一只被他的人类家庭宠坏了的好奇的猫，他也最喜欢所有母猫们对他的迷恋。很久没有出现在废物堆放场的魅力猫葛丽兹贝拉出现了，可是她现在又老又丑又脏。

因为她年轻时背叛了杰里科猫，离开猫族到外面的世界里闯荡，尝尽了冷酷和辛酸。现在葛丽兹贝拉疲惫不堪，独自一个人回来。可是所有的猫儿都不原谅她，并把她赶走。葛丽兹贝拉于是悄悄躲在舞台的角落里。巴斯托佛琼斯在歌声中出场，这个爱吃肥猫是让所有同类骄傲的贵族猫。然后是两只小偷盟哥杰利猫和罗普兰蒂瑟猫表演了歌曲和杂技般花哨的舞蹈。在他们的歌曲结束后，老戒律伯出现了。大家向老首领表示了敬意之后，蒙克史崔普为他组织了一个很滑稽的舞蹈，逗得大家哈哈大笑。之后，随着舞会高潮的到达，所有的猫儿加入了歌舞。《猫》的主旋律再次响起。葛丽兹贝拉再次回到舞台中心，猫儿依然不肯原谅她，这时葛丽兹贝拉唱出了动人漾的歌《回忆》，老戒律伯同情地注视着心碎的葛丽兹贝拉再次下场。

2. 第二幕　夏天为何迟到，时光怎样流逝？

猫儿们再次回到舞台上的时候，老戒律伯用歌声提醒他们记忆快乐时光的重要。

老猫高斯登上舞台。高斯是一只曾风靡所有剧院的演员猫，现在他回忆着自己当年的日子，尤其是他最得意的创作《大海盗的故事》。接下来场景转换，大家都仿佛回到了高斯红极一时的时候。因为声音很大，本来在火车上睡觉的铁路猫被吵醒了，铁路猫是个滑稽可爱的叔叔。大家帮他用堆积场的废物堆出一辆火车头，让他神奇地站在上面。可是，在铁路猫的故事刚刚结束的时候，非常快乐的舞会被罪犯猫打断了。在黑暗中罪犯猫带领他的爪牙劫走了老戒律伯。

两只曾经认识犯罪猫的母猫邦贝鲁琳娜和迪米特向不了解犯罪猫的小猫讲述

这只罪行累累的通缉犯的所作所为。这时老戒律伯忽然又回到场上,所有的猫儿还在惊喜之中,可是他甩下灰皮,原来是犯罪猫假扮成老戒律伯来捣乱。

蒙克史崔普带领着其他几只公猫展开了同犯罪猫的斗争,最后罪犯猫在黑暗中逃掉了。"不用担心,我们有神奇的魔术猫密斯托弗里先生",罗腾塔格对大家说。他介绍下一个上场的密斯托弗里先生。魔术猫在众猫的要求下成功地变回了老戒律伯。猫儿们一起感谢了他的贡献,再次准备聆听老首领的选择。

葛丽兹贝拉又一次上场了。可是这一次,在她歌唱《记忆》的时候,猫族里最年幼的小猫杰米玛用清纯的歌声回应。这时猫儿们明白老戒律伯对他们讲过的话。一只接着一只,他们原谅了葛丽兹贝拉使地重新回到洁里科温暖快乐的家族里来。

老戒律伯在黎明到来之前,选择了葛丽兹贝拉登上云外之路,获得重生。在群猫的歌声中,老戒律伯带领葛丽兹贝拉走上了云外之路,葛丽兹贝拉消失在空中五光十色的云彩里。最后一首歌是老戒律伯唱给观众听的。"你要对猫儿脱帽敬礼,说声你好吗,我尊敬的猫,这一定会讨猫儿的欢喜。"因为毕竟,猫儿跟人类没有什么不同。

3. 人物介绍

老戒律伯(Old Deuteronomy)——首领猫

首领猫是猫族的首领,他的年纪很大,而且饱读诗书,充满智慧和经验。在整个部落里,他最受尊敬相爱戴。平时他很少出现在猫族中,日常事务都由年轻的英雄猫来处理。但是在一年一度的舞会上,首领猫是一定会来的,因为只有他才有资格挑选获得重生的猫儿。

首领猫是只几乎没有花纹的大灰猫。与其他猫儿不同,他的皮是像斗篷一样披在身上的,这显得他身材十分硕大。他的个子也很高,在舞台上比其他的猫更有气势。

葛丽兹贝拉(Grizabella)——魅力猫

魅力猫是全剧最重要的角色。她年轻时是猫族里最美丽的母猫。可是后来她厌倦了猫群的生活,离开了猫族去看外面的世界。然而,外面的世界显然并没有令魅力猫更快乐,当她再次回到猫族的时候,魅力猫已经变成了一只蓬头垢面、苍老丑陋的老猫。猫儿们不愿接受这个背叛猫族的流浪者,整个猫族对她非常敌视。魅力猫身上的灰土掩盖了她的本来毛色,从她的头发和脸庞来看,她的皮毛大概是灰色与黑色相间。与其他猫相比,她的样子最像人类:她长发披肩,身上穿着黑色晚礼服短裙和灰色皮衣,脚上甚至穿了一双高跟鞋。

蒙克・史崔普(Munkustrap)——英雄猫

英雄猫是猫族的二把手。在领袖猫不在的时候,他负责照顾整个猫族。在

(猫)剧中,他负责解说,并把所有故事串联在一起,因此是剧中最重要的角色之一。我们还可以看出一些英雄猫的特点,他的勇敢、机智与责任心都是猫族中最突出的。英雄猫是一只银灰色夹杂黑色的花猫,与其他猫相比他的个子比较高,属于纤长的体形,他是一只较年轻的成年猫。

珍妮点点(Jennyanydots)——保姆猫

保姆猫是猫族中的保姆。白天她一般都显得懒散,整天睡觉,最后睡成了一只体态臃肿、但不失可爱的大肥猫。但一到晚上,她便非常繁忙,因为她要训练老鼠织毛衣,还要为跳蚤失业的问题担忧。保姆猫还喜欢出身望族的同类阿谀奉承。保姆猫的肤色以灰白色为主,上面还有虎纹与豹斑。她体态臃肿,尤其是下身特别肥大,这是坐得太多的缘故。

罗腾塔格(Rum Tum Tugger)——摇滚猫

摇滚猫罗腾塔格性格反复无常而且反叛,只喜欢得不到的东西。他是猫中的摇滚猫歌星,他的歌也是傲气十足的摇滚乐,最受母猫的欢迎。他在聚光灯的照耀下狂舞,尽情享受母猫们疯狂的迷恋。摇滚猫的个子很高,动作矫健而有爆发力,是只很有男性魅力的成年公猫。

史金伯·旋克斯(Skimbleshanks)——铁路猫

铁路猫是很有责任感的猫,卧铺车厢基本上归他全权管理。他在火车上的重要性非常高,火车没有他就不能按时出站。所以我们看到他总是跑东跑西,忙个不停。铁路猫是一只白色带浅黄花纹的成年公猫,他拥有一张十分快乐的脸。

维多利亚(Victoria)——纯白猫

纯白猫的纯白毛色反映了她的天真和单纯,她的纯朴本能促使她乐于帮助弱者。她羞怯地向欲回归猫族的魅力猫伸手,却遭到保姆猫阻止。

巴斯托佛·琼斯(Bustopher Jones)——富贵猫

富贵猫是一只受过教育的、整齐得体的、上层社会的猫。他总是穿最好的衣服,上最好的馆子,这一点,让他在猫族里很受尊敬。富贵猫相当胖,他很喜欢吃,然而他却坚持自己保养得很好,仍在最佳状态而并非肥胖。富贵猫全身黑色,只有白色的鼻尖和领口,总是挺着大肚子,舞台上他身穿燕后服,用小汤勺作拐杖,很有绅士风度。

课后练一练:

结合歌剧的特点,找出自己喜欢的一部歌剧并做简单的分析。

第七章 中国乐器及器乐作品欣赏

第一节 中国民族乐器概述

一、民族乐器的分类

我国的民族乐器历史悠久、源远流长，以品种丰富、独具特色、自成体系闻名于世，是世界乐器之林中一簇光彩夺目的奇葩。

据1968年出版的《中国少数民族乐器志》统计，我国的民族乐器有三百多种，仍在经常使用的民族乐器约有二百余种。这些乐器各有其不同的性能和色彩，按照我国传统的分类习惯，通常将这些乐器分为吹、打、弹、拉四类。

1. 吹管乐器

吹管乐器是我国乐器发展史上出现得较早的一类乐器，大部分属于木管性质，具有发音响亮、色彩鲜明、个性突出等特点，适合演奏流畅的旋律，常作为独奏乐器或在合奏中的主奏旋律。乐队中常用的吹管乐器有：笛、唢呐、笙、管等。

2. 拉弦乐器

我国拉弦乐器的出现大大晚于吹管乐器，它是在胡琴的基础上发展起来的。拉弦乐器音色柔和、优美，应用十分广泛，尤其适于演奏歌唱性的旋律。它能以不同的手法、指法等技巧，塑造多种多样的音乐形象，具有丰富、细腻的音乐表现力。乐队中常用的拉弦乐器有二胡、京胡、板胡、高胡、革胡等。

3. 弹拨乐器

弹拨乐器，又称弹弦乐器，指用手指或拨子拨弦和用琴杆击弦发音的乐器，是我国乐器发展史上出现较早的一类乐器。弹拨乐器的音色清脆明亮，表现力丰富，适合演奏活泼跳荡的旋律和鲜明的节奏，是民族乐队中较有特色、不可缺少的乐器。乐队中常用的弹拨乐器有琵琶、扬琴、三弦、阮、筝、月琴等。

4. 打击乐器

打击乐器是通过敲击发声的乐器，是我国民族器乐中极具特色的一部分，不但种类繁多，而且历史悠久。远在三千多年前的殷代，打击乐器就很发达，到了周代

已有了音律的打击乐器——编钟、编磬。秦汉吸收了外来的锣、钹等打击乐器,隋唐出现了拍板等,五代又出现了云锣、八角鼓、木鱼、梆子等。

打击乐器音量宏大、音色丰富、节奏性强,在烘托情绪、渲染气氛、紧张的对比等方面,有着特殊的表现作用。根据制用材料、乐器形制和音响效果,打击乐器可分为鼓、锣、钹、板。音高又可分为定音与不定音两类。

二、中国民族器乐曲的分类

按照中国传统民族器乐曲的表现功能,可分为三类乐曲:

1. 具有强烈实用性的乐曲

多数和民间的民俗活动相联系,如欢庆年节、婚丧喜庆、迎神庙会、宗教活动等;有的则来自戏曲场景或民间歌舞。这类乐曲往往以其单一而概括的情绪来烘托、渲染某种气氛,如《中花六板》、《夜深沉》、《庆丰收》等。

2. 以写实为主的乐曲

通过描绘现实生活中的某些场景、事件来抒发人的感受。如《百鸟朝凤》、《赛龙夺锦》、《流水》等。

3. 以写意、写情为主的乐曲

有的直接抒发人物感情,如《二泉映月》、《江河水》等。有的借物言志、借景生情、寓情于景、情景交融,犹如中国古代的诗歌、绘画一样,讲究意境、神韵,抒发感情的方式内在含蓄,如《渔舟唱晚》、《梅花三弄》等。

第二节　中国民族器乐作品欣赏

一、吹管乐器及独奏作品欣赏

1. 笛子

竹笛作为民族器乐大家族的重要成员,是各族人民喜爱的乐器之一,在它几千年漫长发展历程中,它以独有的魅力和风韵赢得了历代文人墨客的青睐,并以大量诗文对竹笛艺术作了神奇美妙的描摹。尤其在唐宋诗篇里,不难发现有赞颂竹笛艺术的生动咏述。到了近代,竹笛艺术日趋完善,运用范围也不断扩展,几乎涉足了各个音乐邻域,京剧、昆剧乃至各种戏曲音乐,各地民间音乐及部分曲艺音乐都离不开竹笛的伴奏。而以崭新的独奏姿态展示在音乐舞台上,还是在五十年代。著名笛子演奏家冯子存在1953年全国第一届民间音乐舞蹈汇演大会上,以精湛的技艺,奔放的激情,成功地演奏了两首独奏曲《黄莺亮翅》和《喜相逢》博得了全场喝

彩。从此,竹笛独奏形式陆续出现在各地舞台上,并成了舞台上不可缺少的重要艺术表演形式之一。这期间,一大批民间竹笛艺术家以全新的面貌加入了专业音乐行列,以他们多彩的竹笛艺术活跃在舞台上,使数千年来作为配角的竹笛以主角的神采登上国内乐坛,并且风靡世界舞台。

竹笛独奏艺术的确立及其蓬勃发展,促进了竹笛艺术曲目如雨后春笋般涌现。随着时间的推移,演奏技法不断完善创新,笛曲的题材更加广泛,创作手法更趋新颖,结构形式更加多样。笛子独奏曲《姑苏行》便是其中一首脍炙人口,久奏不衰的优秀曲目。

姑苏行

《姑苏行》是笛子演奏家江先渭根据昆曲音乐和江南丝竹音调改编的一首具有典型江南地区音乐风格的笛子独奏曲。优美的旋律恬静婉转,欢快的音调活泼而义不失典雅。乐曲充分发挥了笛子音色柔美、圆润的特点,让人听完后就好像在欣赏一首抒情诗。乐曲是带引子的三部曲式。

引子是节奏比较自由的散板段落,旋律缓慢而从容,具有较大的起伏。

这段旋律高音华丽流畅,低音低回婉转,音调悦耳,意境含蓄。第一段的行板旋律含有一种内在的音乐美,它具有昆曲缠绵柔美的风格特色。这段曲调在音色表现上十分纯净幽雅,加上这里运用韵味十足的古老昆曲音调,使人能获得一种古色古香、典雅愉悦的美感享受。

中段是小快板,旋律细腻、流畅,在连续进行中间有短暂的休止音符加以断句,使得音乐具有抑扬顿挫的效果。忽而上行,忽而下行的旋律也恰如波浪起伏,给人以十分畅快的感觉。曲笛在演奏这段旋律时经常运用圆润的连音及江南丝竹中常用的加花奏法,使音乐具有一泻千里的气势,犹如人们游园登山,浏览名胜时喜不自禁的心情。

第三段音乐是第一段的变化再现,速度较慢,前半段在旋律和情绪上均有所发展,结尾部分则与第一段的终止旋律完全一样。在我国民族音乐中称之为"合尾式",能给人们以统一和谐的印象。这一段行板把人们的想象带到了悠然从容的意境之中,特别是在对比之后重新再现,令人产生一种艺术上满足的感觉。乐曲结尾在袅袅余音中消逝,使人对美丽的姑苏风光悠然神往。

此曲在旋律创作手法上采用了昆曲音调素材和富有民族调声的音阶,在曲式结构上又吸收了西洋音乐所采用的复三部曲式的创作方法,在当时的民族器乐作品中颇具新意。回顾以前的竹笛曲目,多以民间音乐,戏曲音乐直接发展而成,缺乏音乐情绪的跌宕起伏和结构整体与局部的对比统一,因此,《姑苏行》一面世便大

获好评。

2. 唢呐

唢呐由波斯传入，是中国民族吹管乐器的一种。唢呐的音色明亮，音量大，管身木制，成圆锥形，上端装有带哨子的铜管，下端套着一个铜制的喇叭口（称作碗）。所以也称喇叭，在台湾民间称为鼓吹，广东地区亦将之称为"八音"。在中国各地广泛流传的民间乐器，发音高亢、嘹亮，过去多在民间的吹歌会、秧歌会、鼓乐班和地方曲艺、戏曲的伴奏中应用。经过不断发展，丰富了演奏技巧，提高了表现力，已成为一件具有特色的独奏乐器，并用于民族乐队合奏或戏曲、歌舞伴奏。

百鸟朝凤

《百鸟朝凤》是一首根据民间乐曲改编的唢呐独奏曲。《百鸟朝凤》乐曲用热烈欢快的旋律与百鸟齐鸣之声，表现了生机勃勃的大自然景色。这是一首能够唤起人们对大自然的热爱，对劳动生活回忆的优秀乐曲，在乐曲中我们仿佛可以听到布谷鸟、小燕子、画眉、百灵鸟等禽鸟的叫声，还能听到公鸡啼鸣，它象征着黑夜的消逝和朝阳初升的意境。

这首乐曲有许多的演奏谱，但乐曲结构一般包括旋律和模拟音调两大部分，前面有一个小引子：引子在弦乐碎弓的衬托下由唢呐奏出，活泼的音调好似许多鸟类从远方纷纷飞来。

第一部分曲调粗犷、开朗，具有浓郁的北方民间民乐的特点，让人感到开心欢快。第二部分在乐队的旋律伴奏下，唢呐运用各种技巧模仿出许多鸟的叫声和嬉戏声。在模仿各种鸟叫的过程中，也插入了一些唢呐与乐队对答式的旋律，整首乐曲自始至终洋溢着热烈欢快的气氛，随着音乐情绪的不断递增，乐曲在欢乐的高潮中突然结束，使人回味无穷。

3. 管子

管子一种吹管乐器，历史非常悠久。在两千多年前的西汉时期，管子已经成为中国新疆一带通用的乐器，后来，管子传入中原，经过变化发展，它的演奏技艺得到了不断丰富和发展。现在，管子广泛地流行于中国民间，成为北方人民喜爱的常用乐器。管子的音量较大，音色高亢明亮、粗犷质朴，富有强烈的乡土气息。管子的构造比较简单，由管哨、侵子和圆柱形管身三部分组成。管子的用途很广，可用来独奏、合奏和伴奏。

江河水

《江河水》描述了一个家破人亡、走投无路的妇女，面对着滔滔江水哭诉的痛苦

心情,揭露了旧社会里广大劳苦大众的悲惨生活和不幸遭遇,向剥削阶级进行了血的控诉。乐曲为带再现的三段体曲式结构。

乐曲由一个散板引子导入。开始出现在全曲最低音,使人感到非常压抑,然后连续四次四度跳进,似江湖涛涛,如心中的怒火冲天而起。然后旋律逐渐下行,回到极度的痛苦和悲哀的情绪之中,第一乐段内"起、承、转、合"四个不对称乐句构成。第一乐句旋律呈波浪形起伏,节奏沉重,速度较慢,哭泣的音调给人以悲凉之感;第二乐句以大起大落的手法表现了女主人公抑制不住的悲愤心情,开始就以大跳把旋律带到全曲最高音,下行之后又连续两次向上冲高;接着,第三乐句把音乐推向第一个高潮,"3—5"的十度大跳,长达四拍的高音"6"以及抽泣的音调,表达出一种悲痛欲绝的情绪;第四乐句是第一乐句的变化再现,乐曲再次回到凄凉、无奈的情绪之中。

第二乐段采用"对仗"式的句法结构,旋律、节奏比较平稳,用弱力度演奏。在调式、旋法、情绪上与第一乐段形成对比。自问自答式的音乐,好像是主人公在回忆过去,也好像是在苦苦思索着遭遇不幸的原因,但却找不到任何答案。她被种种伤心事缠绕着,内心无比地痛苦,却无处向人诉说。

第三乐段是第一乐段的变化再现。音乐再次转回 A 羽调式。这是一段积压在心头的悲愤和怒火的总爆发,由双管和整个乐队用强力度演奏,激昂、悲愤的音乐向黑暗的旧社会发出血的控诉和愤怒的声讨。

二、拉弦乐器代表及独奏作品欣赏

二胡是中华民族乐器家族中主要的弓弦乐器(擦弦乐器)之一。唐朝便出现胡琴一词,当时将西方、北方各民族称为胡人,胡琴为西方、北方民族传入乐器的通称。至元朝之后,明清时期,胡琴成为擦弦乐器的通称。二胡的构件由九个主要部分组成,构造比较简单,由琴筒、琴杆、琴皮、弦轴、琴弦、弓杆、千斤、琴码和弓毛等组成的。

二 泉 映 月

《二泉映月》是中国民间二胡音乐家华彦钧(阿炳)的代表作。这首乐曲自始至终流露的是一位饱尝人间辛酸和痛苦的盲艺人的思绪情感,作品展示了独特的民间演奏技巧与风格,以及无与伦比的深邃意境,显示了中国二胡艺术的独特魅力,它拓宽了二胡艺术的表现力,获"20 世纪华人音乐经典作品奖"。

曲子开端是一段引子,它仿佛是一声深沉痛苦的叹息,仿佛作者在用一种难以抑制的感情向我们讲述他一生的苦难遭遇。仿佛在乐曲开始之前,作者已经在心

中默默地说了好久了,不知不觉地发出这声叹息,乐曲如同一个老艺人,在坎坷不平的人生道路上徘徊,流浪,而又不甘心向命运屈服。他在倾诉着所处的那个时代所承受的苦难压迫与心灵上一种无法解脱的哀痛,他在讲述着他辛酸悲苦而又充满坎坷的一生,毫不掩饰地表达出作者心中的真挚感情。第四段到达了全曲的高潮,我们仿佛可以听到阿炳从心灵底层迸发出来的愤怒至极的呼喊声,那是阿炳的灵魂在疾声呼喊,是对命运的挣扎与反抗,也是对美好生活的向往和追求。昂扬的乐曲在饱含不平之鸣的音调中进入了结束句,而结束句又给人一种意犹未尽之感,仿佛作者仍在默默地倾诉着,倾诉着,倾诉着……

继引子之后,旋律由商音上行至角,随后在徵、角音上稍作停留,以宫音作结束,呈微波形的旋律线,恰似作者端坐泉边沉思往事。第二乐句只有两个小节,在全曲中共出现六次。它从第一乐句尾音的高八度音上开始。围绕宫音上下回旋,打破了前面的沉静,开始昂扬起来,流露出作者无限感慨之情。进入第三句时,旋律在高音区上流动,并出现了新的节奏因素,旋律柔中带刚,情绪更为激动。主题从开始时的平静深沉逐渐转为激动昂扬,深刻地揭示了作者内心的生活感受和顽强自傲的生活意志。他的音乐略带几分悲恻的情绪,这是一位饱尝人间辛酸和痛苦的盲艺人的感情流露。

全曲将主题变奏五次,随着音乐的陈述、引申和展开,所表达的情感得到更加充分的抒发。其变奏手法,主要是通过句幅的扩充和减缩,并结合旋律活动音区的上升和下降,以表现音乐的发展和迂回前进。它的多次变奏不是表现相对比的不同音乐情绪,而是为了深化主题,所以乐曲塑造的音乐形象是较单一集中的。全曲速度变化不大,但其力度变化幅度大,从 pp 至 ff。每逢演奏长于四分音符的乐音时,用弓轻重有变,忽强忽弱,音乐时起时伏,扣人心弦。

赛马

《赛马》这首乐曲是根据中国北方少数民族蒙古族音乐创作而成。乐曲将蒙古风格的音阶和节奏同汉族音乐中常用的装饰音巧妙地结合使用,使乐曲既有欢快奔腾的场景,又有抒情般地歌唱景象。同时,拨奏和连奏的技巧运用,使乐曲显得更加生动活泼。

《赛马》是由著名作曲家黄怀海在1964年创作的。乐曲表现的是我国内蒙古人民在传统节日"那达慕"盛会上进行赛马比赛时的背景。

《赛马》的旋律简单,主题是蒙古族民歌《红旗歌》。黄怀海先生从这首民歌中得到创作灵感凭借自己娴熟的二胡演奏技巧,把一首仅有四句十六小节的民歌,升华为一首风靡全国,响彻海内外的传世之作。

乐曲开始时描写了奔腾激越纵横驰骋的骏马,来刻画蒙古族人民节日赛马的热烈场面,接着完整地引用民歌的全曲旋律,通过对民歌锦上添花地变奏,创造性地运用大段落的拨弦技巧,使乐曲别开生面,独树一帜,随后自然地引出了华彩乐段,这是模仿马头琴演奏手法的一段"独白"式的音乐。它把草原的辽阔美丽和牧民们的喜悦心情表现得酣畅淋漓,同时把二胡的演奏技巧提到了新的高难度水平。乐曲的最后,以第一段旋律的变化再现结束全曲。

良宵

《良宵》原名《除夜小唱》。作于1927年旧历除夕之夜。乐曲以优美如歌的旋律,轻松活泼的情绪,抒发了作者与友人共度良宵的愉悦心情,同时表达了作者对美好的未来,对自己的理想的追求和向往。乐曲是即兴创作而成的,那天晚上,刘天华先生特别高兴,其一,过去一年里,他创办了"国乐改进社",开办了音乐补习班,并创刊了《音乐杂志》,事业上的重大突破使他对实现自己的理想充满信心;其二,家里来了一些共同筹办"国乐改进社"的朋友和学生,大家开怀畅饮,谈笑风生。在这种喜庆的氛围之中,刘天华先生顿生创作灵感,他兴致勃勃地对大家说:"我好久没有作曲了,想在今天作一个小小的二胡曲,作为今天快乐的纪念。"说完就顺手操起二胡演奏起来,过了一会拿来了纸笔,就这样,他在餐桌旁边拉边记谱,没过多长时间,一首具有东方色彩的"小夜曲"问世了。

乐曲由两个部分组成,第一部分包含三个小段。第一小段有十四个小节,节奏平稳,旋律婉转,起伏较大,使人感到柔美、轻松、舒畅。第二小段情绪比较激动。旋律跳动更多、更大,出现大音程跳进,进一步增强了节日的欢乐气氛。其表现了一种发自内心的喜悦。第三小段进一步把情绪向上推进,当旋律迂回上行到全曲最高音后又自由摸进下行,使得感情得到了充分的发挥。第二部分情绪轻快、活泼。跳动的音符在内外弦灵活地出现,似远处传来的阵阵锣鼓声,人们在欢歌笑语、尽情抒怀。最后变化再现了第一部分的旋律,使首尾相统一音乐结尾在祥和、温馨的气氛之中,使人联想到夜色已深,大部分人已进入梦乡,但有些人的家里还传来阵阵私语。

三、弹拨乐器及独奏作品欣赏

1. 古筝

古筝是我国独特的、重要的民族乐器之一。早在公元前5世纪至公元前3世纪的战国时代,就在当时的秦国(现今的陕西)一带广泛流传,所以又叫秦筝。计算起来,它已经有两千五百年以上的历史了。古筝的音色优美,音域宽广、演奏技巧

丰富，具有相当的表现力，因此它深受广大人民群众的喜爱。

　　古筝是古老的民族乐器，结构由面板、雁柱、琴弦、前岳山、弦钉、调音盒、琴足、后岳山、侧板、出音口、底板、穿弦孔组成；筝的形制为长方形木质音箱，弦架"筝柱"（即雁柱）可以自由移动，一弦一音，按五声音阶排列，最早以25弦筝为最多（分瑟为筝），唐宋时有弦十三根，后增至十六根、十八弦、二十一弦等，目前最常用的规格为二十一弦。

<center>渔舟唱晚</center>

　　《渔舟唱晚》是一首著名的古筝曲。此曲是娄树华在20世纪30年代中期，根据古曲《归去来辞》的素材改编而成。标题取自唐代王勃《滕王阁序》中的名句——"渔舟唱晚，响穷彭蠡之滨；雁阵惊寒，声断衡阳之浦"。《渔舟唱晚》旋律流畅优美，被改编成多种形式演奏，成为最受广大群众喜爱的中国传统乐曲之一。

　　《渔舟唱晚》以歌唱性的旋律，形象地描绘了夕阳西下，晚霞斑斓，渔歌四起，渔夫满载丰收的喜悦欢乐情景，表现了作者对祖国美丽河山的赞美和热爱。乐曲的前半部分（第一段），乐句与乐句基本上是上下对答的"对仗式"结构，给人结构规整之感；乐曲的后半部分（第二、三段），则运用递升、递降的旋律和渐次发展的速度、力度变化，表现了百舟竞归的热烈情景。

　　全曲大致可分为三段。

　　第一段，慢板。这是一段悠扬如歌、平稳流畅的抒情性乐段。配合左手的揉、吟等演奏技巧，音乐展示了优美的湖光山色——渐渐西沉的夕阳，缓缓移动的帆影，轻轻歌唱的渔民……给人以"唱晚"之意，抒发了作者内心的感受和对景色的赞赏。

　　第二段，音乐速度加快。这段旋律从前一段音乐发展而来，通过音色的变化使旋律短暂离调，造成对比和变化。这段音乐形象地表现了渔夫荡桨归舟、乘风破浪前进的欢乐情绪。

　　第三段，快板。在旋律的进行中，运用了一连串的音型模进和变奏手法。形象地刻画了荡桨声、摇橹声和浪花飞溅声。随着音乐的发展，速度渐次加快，力度不断增强，加之突出运用了古筝特有的各种按滑叠用的催板奏法，展现出渔舟近岸、渔歌飞扬的热烈景象。

　　在高潮突然切住后，尾声缓缓流出，其音调是第二段一个乐句的紧缩，最后结束在宫音上，出人意料又耐人寻味。

　　由于《渔舟唱晚》旋律优美动听，情调乐观向上。因此，被许多乐坛名家改编成高胡、二胡、小提琴等各种不同形式的独奏、重奏、合奏，受到国内外广大听众的

喜爱。

2. 琵琶

琵琶是我国历史悠久的民族乐器,也是最富于特点的弹拨乐器之一,以其丰富的演奏技巧与独特的表现力被誉为"弹拨乐之王"。琵琶是由"头"与"身"构成,头部包括弦槽、弦轴、山口等。身部包括相位、品位、音箱、覆手等部分。

传统的琵琶曲中文曲一般旋律抒情优美、节奏轻缓、技巧多用左手推拉捻揉手法,擅于描绘优美的自然景色或表达内心细腻感情。而武曲情绪激烈雄壮,节奏复杂多变,富于戏剧性,多用右手力度较大的演奏技巧,擅长于表现强烈的气氛和情绪。

<center>十面埋伏</center>

《十面埋伏》是一首著名的大型琵琶曲,乐曲内容的壮丽辉煌,风格的雄伟奇特,在古典音乐中是罕见的。这首乐曲是根据公元前202年楚汉两方在垓下(今安徽省灵璧县东南)进行决战时,汉军设下十面埋伏的阵法,从而彻底击败楚军,迫使项羽自刎乌江这一历史事实加以集中概括谱写而成的。

乐曲采用了我国传统的大型套曲结构的形式。全曲共有十三个小段落,每段冠以概括性很强的标题。这些标题是:一、列营;二、吹打;三、点将;四、排阵;五、走队;六、埋伏;七、鸡鸣山小战;八、九里山大战;九、项王败阵;十、乌江自刎;十一、众军奏凯;十二、诸将争功;十三、得胜回营。

全曲可分为三大部分。

第一部分描述汉军大战前的准备,着重表现威武雄壮的汉军阵容。共包括前五个小段。

"列营"实际上是全曲的引子。节奏比较自由而富于变化。开始就使用"轮拂"手法先声夺人,渲染了强烈的战争气氛。铿锵有力的节奏犹如扣人心弦的战鼓声,激昂高亢的长音好像震撼山谷的号角声,形象地描绘了战场特有的鼓角音响。此后用种种表现手法表现人声鼎沸、擂鼓三通、军炮齐鸣、铁骑奔驰等壮观场面,恰如其分地概括了古代战场紧张激烈的典型环境。

"吹打"是全曲中唯一的旋律性较强、抒情气息浓郁的段落。琵琶用轮指奏出的长音,模拟了古代管乐器演奏的行进曲音调。这段音乐极像古代行军时笙管齐鸣的壮丽场面,刻画了纪律严明的汉军浩浩荡荡、由远而近、阔步前进的形象。这段音乐在乐曲艺术形象的塑造上具有高屋建瓴的气魄。

"点将"、"排阵"、"走队"三个段落在实际演奏中是有所变化和取舍的。它们的相同特点是节奏整齐紧凑,音调跳跃富于弹性,表现了刘邦汉军战斗前的高昂的士

气,操练中队形变换的迅速和士兵步伐矫健的形象。乐曲有条不紊的结构安排,使得情绪的发展步步进逼,为过渡到激战场面作了充分的铺垫。

第二部分包括六、七、八三个小段落,是全曲的中心部分。它形象描绘了楚汉两军殊死决战的激烈情景。

"埋伏"这段音乐和它描绘的意境都很有特色,它利用一张一弛的节奏音型加以模进发展的旋律,造成了一种紧张、恐怖的气氛。它给人以一种夜幕笼罩下伏兵四起,神出鬼没地逼近楚军的阴森的感觉。

"鸡鸣山小战"中琵琶运用了特有的"刹弦"技巧,形象地表现了双方短兵相接小规模战斗的情景。刹弦发出的声响不是纯乐音,而是一种含有金属声响的效果,犹如刀枪剑戟互相撞击。逐渐加快的速度和旋律的上下行模进,使情绪更为紧张。

"九里山大战"是整个乐曲的最高潮。这段音乐中运用了多种琵琶技巧手法描绘了千军万马声嘶力竭的呐喊和刀光剑影惊天动地的激战。琵琶对喧嚣激烈战斗音响模拟十分出色,使人仿佛身临其境,具有强烈的感染力。整个乐曲描绘楚汉两军的冲突,发展至此,胜负已定,矛盾已获解决。

第三部分包括最后五个小段落,前两段写项羽失败后在乌江边自杀,低沉的音乐气氛与前面的高潮形成鲜明的对照。其中"乌江自刎"这段旋律凄切悲壮,塑造了项羽慷慨悲歌的艺术形象。后三小段描述汉军以胜利者的姿态出现的种种情景。但目前演奏一般都作删节,有的省略整个第三部分,有的删节去"众军奏凯"后三小段,目的是使乐曲情绪集中,避免冗长。

3. 古琴

古琴长约三尺六寸五分(约122~125cm),宽约六寸(约20cm),琴体厚约二寸(约6cm),由琴体和琴弦构成。琴体由弧形的面板和平直的底板胶合而成。面板琴首嵌有用于穿弦的"承露"、支撑琴弦的"岳山",琴尾嵌有支撑琴弦的"龙龈"。琴面一侧沿琴弦方向嵌有用于标示泛音音位的十三个圆点,称为"徽"。

<center>梅花三弄</center>

《梅花三弄》是一首我国著名的古代古琴作品。乐谱最早见于《神奇秘谱》,相传是一千五百多年前晋国桓伊所作的一首笛曲,后来由唐代琴人颜师古将其改编为古琴曲。乐曲通过赞美梅花傲雪凌霜的品格和气质,表达了一种刚直不阿、孤芳自赏的思想感情。

因为乐曲是以梅花为主题,加上在音乐中主题变化出现了三次,因此取名为《梅花三弄》。

乐曲共有十段,结构如下:

第一段　引子
第二段　主题(一弄)
第三段　新的旋律(一)
第四段　主题变奏(二弄)
第五段　新的旋律(二)
第六段　主题变奏(三弄)
第七、八、九段　新的旋律(三)
第十段　尾声

第一段旋律在古琴的低音区演奏,音色浑厚柔美,前十二小节旋律以五、六度的上下行跳进为特征进行,节奏平稳,具有庄重自傲的特点;后面的音乐中多处采用了同音反复和附点节奏,增加了乐曲的活力和动感,好似梅花在寒风中傲然晃动。

第二段是主题的第一次呈现。这是一段活泼、流畅、明亮、跳动的旋律表现了梅花一花独放的特殊魅力。这一主题全部用泛音弹奏,在乐曲中先后出现三次,给人留下了深刻的印象。

第三段出现了新的旋律,音乐在低音区进行。具有刚毅挺拔的个性。第五段在第三段的基础上进行了引申、发展,第七、八、九段以快速、急促、大起大落的旋律,加上刚劲有力的拂弦奏法,表现出梅花迎风斗雪的坚贞形象,使音乐达到高潮。尾声的旋律比较平稳,节奏拉宽,仿佛在经受了风雪的考验之后,梅花仍然挺拔屹立,散发出阵阵的芳香。

4. 扬琴

扬琴,又称打琴、铜丝琴、扇面琴等,击弦乐器。扬琴是中国民族乐队中必不可少的乐器。无论用于独奏、伴奏还是合奏,扬琴的音色特点都可得到淋漓尽致的发挥。扬琴由共鸣箱、山口、弦钉、弦轴、马子、琴弦和琴竹等构成。

<center>雨打芭蕉</center>

《雨打芭蕉》是一首广东音乐的早期作品,乐曲通过描绘雨点打在芭蕉树上的淅沥之声,表现了一种明朗向上、生气勃勃的情绪。

乐曲由两段不同性格的旋律构成。

第一乐段旋律活泼、流畅,表达了人们愉快、欣喜的心情,音乐中好像有雨点滴滴打在芭蕉叶上的声音。第二乐段句幅缩短,运用疏密相间的节奏,如闻雨滴芭蕉声声。这极富南国情趣的音调流露出畅快、愉悦的心情。

四、打击乐器

小镲是打击乐器的一种，流行于西藏、四川、甘肃、云南、贵州、湖南等省区。响铜制，钵形，镲面较平稍厚，面径9.8～12cm，碗径4～5cm，碗高1.5～2cm，碗顶系以皮条或绳，两面为一副。演奏时，双手各持一面，互击而发音。用于民间节日喜庆、婚丧活动等器乐合奏中。

鸭子拌嘴

《鸭子拌嘴》是一首打击乐器合奏曲，乐曲共分三段，分别为中板、华彩和快板，另有一个小前奏和小尾声。生动地描绘了鸭子拌嘴的情景。

乐曲一开始，用"小钹"的独奏来模拟一只只调皮的小鸭，拍着翅膀窜出鸭棚，冲破黎明时的宁静引颈高唱，沐浴在金色的阳光下。接着"小钗"发出闷击的声音，酷拟老鸭"嘎嘎嘎"的叫声，"小钹"与"小钗"像鸭子在一问一答对唱着，它们拍打着翅膀，一步一摇地漫步在空旷的场地上。其间两只高低不同的"木鱼"敲击出轻盈活跃的"各的各的"声与叮咚作响清脆的"云锣"声节奏均匀地结合在一起，好似鸭子们"嘎嘎嘎"的拌嘴声，"噗噗噗"的脚板扑地声交织成一片，让我们不禁联想到鸭群你追我赶地往河边跑去的情景，好不热闹。此后，大锣、木鱼、云锣等六器齐鸣，乐声时而轻快、时而热烈，还不断穿插鸭子的鸣叫声，描绘出鸭群游弋水中，有的如箭离弓，飞快地向前游去，有的钻入水底，寻觅食物，有的伸长脖子左顾右盼，悠闲自得，那"嘎嘎嘎"的拌嘴声伴随着鸭子互相逗趣。突然"小钹"与"水镲"的声音响起，此起彼伏，互不相让，好像鸭子们在拌嘴，吵得不可开交。在一阵热烈的乐声之后，又响起了渐缓渐弱的轻盈的木鱼和云锣声，鸭子们纷纷跳上河岸，抖落羽毛上的水珠，一群饶有风趣的鸭子，昂首凸肚，那"嘎嘎嘎"的拌嘴声不绝于耳，在斜阳余辉下摇摇摆摆渐渐远去……

此曲构思新颖，充分运用音色、音量、力度和配器等方面的对比变化，在演奏上充分发挥了各种乐器的特性，进行了各类形式的组合，运用滑、点、扣、刮、滚、闷、等各种打击技巧，通过配器显示其音色、织体的丰富之美、变化之美、和谐之美。

五、民族管弦乐合奏

中国传统乐种中的民乐合奏、以小型多样、地域性强、地方特色浓郁为特点。民族管弦乐队吸取了传统乐种中各类乐器组合的优点，根据民族乐器性能、特点和音色等情况，并考虑到高中低声部的配合与音量的均衡、音色的协调等因素，一般包括四个乐器组：吹管乐组、弹拨乐组、拉弦乐组、打击乐组。由于乐队的大小编制

不同,选用的乐器的各类和数量也不同。同时各个乐器组各具高、中、低音区的完整乐器。这类乐队一般在三四十人以上,规模宏大,音色丰富,能演奏各种调性、织体、声部组合,表现能力强。

春江花月夜

《春江花月夜》是一首著名的民族管弦乐作品,20世纪30年代,作者柳尧章根据琵琶曲《夕阳箫鼓》改编而成。新中国成立后,经过多次整理改编、更臻完善。乐曲借用《琵琶行》中"春江花朝秋月夜,往往取酒还独倾"一句,取名为《春江花月夜》。

乐曲分为十段,每段各有一个小标题,分别是:江楼钟鼓、月上东山、风回曲水、花影层叠、水深云际、渔歌唱晚、回澜拍岸、桡鸣远濑、欸乃归舟、尾声。乐曲以优美柔婉的旋律、巧妙的构思和变奏手法,形象地描绘了月夜春江的迷人景色,犹如一幅清新、淡雅的长卷山水画,使人听后心旷神怡。全曲采用具有展衍性的变奏曲结构。

第一段:江楼钟鼓

散起,琵琶模拟江楼的鼓声,叙述着暮色的降临,箫、筝奏出波音,描绘微风起涟漪的江波,然后乐队奏出舒展、优美的主题,在人们面前展现出一幅夕阳西下时江南水乡的秀丽景色。主题以头两小节为全曲的主导音型,其后是它的种种模进。

第二段:月上东山

这一段是主题旋律移高四度的展衍,音乐开阔而流畅,描写了水波涟漪,明月升空的意境。

第三段:风回曲水

音乐主题又在高五度的位置上做自由模进变奏,表现了江风拂水的意境。

第四段:花影层叠

音乐在六小节徐缓的曲调之后,琵琶突然弹出了四个向下的移位模进的短句,急促而热烈,描写了花枝弄影、香飘春江的情形。

第五段:水深云际

音乐一开始进入低音区回旋,接着八度跳进,并运用颤音和泛音奏出飘逸的音响,由不同音色和不同音区构成的对比,鲜明地刻画了水天一色的壮丽景色。

第六段:渔歌唱晚

柔美的洞箫声犹如远处渔歌,接着,乐队合奏,速度加快,又如船上众人的应声合唱,刻画了人们欢快、兴奋的心情。

第七段:回澜拍岸

音乐一开始琵琶用"扫、轮"法,奏出一连串由慢而快、顿挫有力的模进音型,继而是乐队的合奏,音乐快速而热烈,有如群舟竞归、江水拍岸、波涛飞溅的景象。

第八段:桡鸣远濑

音乐强弱拍对比鲜明,仿佛远处的群舟在归途中,摇橹声与水流声相互映衬的意境。

第九段:欸乃归舟

这一段音乐是全曲的高潮部分。"欸乃"是形容摇橹的声音。一连串的四音一组的旋律音型作强有力的上下模进,由慢到快,由弱到强,形象地描写了江湖起伏、归舟破水、浪花飞溅、橹声"欸乃"由远到近的意境。音乐达到高峰后,恢复原速,转入尾声。

第十段:尾声

归舟远去,江月更幽,万籁皆寂。结尾时,大锣轻轻一击,颇有余韵。全曲各段,都有一个共同的尾部旋律作为贯穿、统一全曲的音调。

金蛇狂舞

《金蛇狂舞》是人民音乐家聂耳根据民间乐曲《倒八板》改编而成;由于受当时器乐演奏条件和水平的限制,乐队的配器基本上是以齐奏为主,但还是注意发挥了各种乐器的音色和表现功能,音乐具有很强的感染力。乐曲以金蛇狂舞象征着中华民族的崛起,体现了对革命胜利的坚定信念和乐观主义精神。

乐曲主要由两段旋律循环地出现,所以是一首循环体结构的乐曲,混合拍子。

乐曲开始是一个引子性质的小乐段,情绪活泼、欢乐,具有很强的律动感。紧接着打击乐敲起了欢快的节奏,引出了明快、活泼的第一段旋律,好似条巨龙从人群中出现。

第二段旋律以上下对答句的形式出现,演奏中采取了吹管乐、弹拨乐的交替领奏与乐队全奏对答呼应的手法,随着句幅的缩短,速度的逐渐加快以及打击乐的热烈烘托,使情绪达到全曲高潮。

这首乐曲较好地发挥了各种打击乐器的作用,不仅给音乐增添了气势和热烈的气氛,而且使音乐具有浓厚的民族色彩。

瑶族舞曲

民族管弦乐曲《瑶族舞曲》是根据刘铁山、茅沅的同名管弦乐曲改编而成的。乐曲生动地表现了瑶族人民欢庆节日时的歌舞场面,抒发了瑶族人民热爱生活、追求幸福的思想感情。

乐曲采用复二部曲式结构,D羽调式。

引子轻盈、徐缓,内中阮、低阮等乐器轻轻地拨奏出来,让人仿佛看到月光下一群群青年男女敲着长鼓、踏着舞步从四面八方汇聚在一起。接着,高胡奏出了抒情、柔美的第一主题,好似一位窈窕少女在独自翩翩起舞。主题第二次重复时,加入了琵琶和柳琴,后面扩展的旋律由二胡、中胡等乐器演奏;第三次出现时由笛、笙、筷管等乐器演奏,最后加入唢呐。随着乐器音色的不断变化和乐器的不断增加,好像是姑娘们一个个先后加入了舞蹈行列。

第二主题粗犷、奔放,由具有男性色彩的中音芦笙奏出,节奏活跃,速度较快。表现小伙子情不自禁地闯入姑娘的舞蹈之中,后面的扩展旋律中笛子演奏,具有女性色彩,流露出害羞的神态。这段音乐一共出现了六次,第二次由高胡、二胡、扬琴、柳琴、琵琶等乐器演奏;第三次由唢呐、筷管演奏。后面三次是前面三次的重复。跳动的节奏、快速的旋律,加上定音鼓、钹等打击乐器的衬托,把音乐推向高潮。然后速度逐渐慢下来,由过渡句进入到第二部分。

第二部分旋律改为3/4拍。第一主题旋律柔美质朴、含情脉脉。首先由笛、笙演奏,然后交给二胡演奏,再加入高胡、中胡。好像姑娘、小伙子们在成双成对地边歌边舞、互表爱慕之情。第二主题旋律跳跃、轻快,两支笛子衬托,与前面形成对比。

第三部分是第一部分的再现,但在乐器的安排上有所变动;最后,乐曲在乐队的全奏高潮中结束。

课后练一练:

1. 说出一种自己感兴趣的民族乐器,并试着去演奏。
2. 找出一首自己喜爱的民乐作品并作简单的分析。

第八章　西方乐器及器乐作品欣赏

第一节　西洋乐器知识概述及作品欣赏

西洋乐器主要是指18世纪以来，欧洲国家已经定型的管弦乐器和弹弦乐器、键盘乐器。常用的西洋乐器有：木管乐器、铜管乐器、弦乐器、键盘乐器、打击乐器等。

一、木管乐器及典型乐器作品欣赏

木管乐器主要有长笛、短笛、双簧管、英国管、单簧管、大管、萨克管。木管乐器起源很早，从民间的牧笛、芦笛等演变而来。木管乐器是乐器家族中音色最为丰富的一族，常被用来表现大自然和乡村生活的情景。在交响乐队中，不论是作为伴奏还是用于独奏，都有其特殊的韵味，是交响乐队的重要组成部分。木管乐器大多通过空气振动来产生乐音，根据发声方式，大致可分为唇鸣类（如长笛等）和簧鸣类（如单簧管等）。木管乐器的材料并不限于木质，同样有选用金属、象牙或是动物骨头等材质的。它们的音色各异、特色鲜明。从优美亮丽到深沉阴郁，应有尽有。正因如此，在乐队中，木管乐器常善于塑造各种惟妙惟肖的音乐形象，大大丰富了管弦乐的效果。

单簧管又称黑管或克拉管，单簧管是木管乐器的一种，有管弦乐队中的"演说家"和木管乐器中的"戏剧女高音"之称。高音区嘹亮明朗。中音区富于表情，音色纯净，清澈优美。低音区低沉，浑厚而丰满，是木管族中应用最广泛的乐器。

《单簧管波尔卡》是波兰单簧管演奏家普罗修斯卡根据民间音乐改编的，乐曲表现了人们在跳波尔卡舞时的欢快情绪和优美舞姿。乐曲为A、B、C三段体结构，2/4拍，每段都有反复，并且从调性上进行对比。

A段旋律呈上行趋势，加上轻巧的上波音及跳音演奏，使情绪显得十分活跃。B段是A段情绪的进一步发展，在音调上没有太多的区别，主要是调性色彩的变化。C段旋律跳动较大，出现了新的节奏，与前两段形成对比，音乐带有诙谐、风趣的情调。

二、铜管乐器及典型乐器作品欣赏

铜管乐器主要有圆号、小号、短号、长号、次中音号、小低音号、大号。铜管乐器的前身大多是军号和狩猎时用的号角。在早期的交响乐中使用铜管的数量不大。在很长一段时期里,交响乐队中只用两只圆号,有时增加一只小号。到十九世纪上半叶,铜管乐器才在交响乐队中被广泛使用。铜管乐器的发音方式与木管乐器不同,它们不是通过缩短管内的空气柱来改变音高,而是依靠演奏者唇部的气压变化与乐器本身接通"附加管"的方法来改变音高。所有铜管乐器都装有形状相似的圆柱形号嘴,管身都呈长圆锥形状。铜管乐器的音色特点是雄壮、辉煌、热烈,虽然音质各具特色,但宏大、宽广的音量为铜管乐器组的共同特点,这是其他类别的乐器所望尘莫及的。

小号俗称小喇叭,铜管乐器家族的一员,常负责旋律部分或高亢节奏的演奏,也是铜管乐器家族中音域最高的乐器。常用于军乐队、管弦乐团、管乐团、爵士大乐团或一般爵士乐,视曲目编制需求而有不同。

《那不勒斯舞曲》是19世纪俄国作曲家柴可夫斯基创作的芭蕾舞剧《天鹅湖》第三幕里的一首舞曲。后来被改编为一首小号独奏曲,沿用原名,又称做《那波里舞曲》。乐曲情绪热烈奔放,表现了欢快的舞蹈场面。

这是一首单三部曲式结构的乐曲,4/4拍,D大调。在乐队全奏四小节热烈的引子后,出现了小号用小快板速度独奏的活泼而轻快的第一乐段主题,具有强烈的切分节奏感,旋律进行比较平稳,但音乐很有特色,生动地描绘出舞蹈者轻盈、飘逸的舞姿,这一主题反复一遍之后,接第二乐段。第二乐段的节奏与第一乐段的节奏相近,但速度稍慢而富有表现力,显得有条不紊。第三乐段加快了速度,采用密集型节奏,旋律热情奔放,是全曲的高潮部分。这段旋律运用了小号的"双吐"技巧,使音乐具有跳跃感,在演奏时有一定的难度。

三、弦乐器及典型乐器作品欣赏

弦乐器是乐器家族内的一个重要分支,在古典音乐乃至现代轻音乐中,几乎所有的抒情旋律都由弦乐声部来演奏。可见,柔美、动听是所有弦乐器的共同特征。弦乐器的音色统一,有多层次的表现力,合奏时澎湃激昂,独奏时温柔婉约;又因为丰富多变的弓法(颤、碎、拨、跳等)而具有灵动的色彩。弦乐器从其发音方式上来说,主要分为弓拉弦鸣乐器(如小提琴、中提琴、大提琴)和弹拨弦鸣乐器(如竖琴、吉他、电吉他、贝司)。

1. 小提琴

小提琴的出现已有300多年的历史,是自17世纪以来西方音乐中最为重要的

乐器之一,被誉为乐器皇后。小提琴音色优美,接近人声,音域宽广,表现力强,从它诞生那天起,就一直在乐器中占有显著的地位,为人们所宠爱。它广泛流传于世界各国,是现代管弦乐队弦乐组中最主要的乐器。它在器乐中占有极重要的位置,是现代交响乐队的支柱,也是具有高难度演奏技巧的独奏乐器。

♭E大调协奏曲

《♭E大调协奏曲》也称《D大调第一小提琴协奏曲》,由号称小提琴鬼才的意大利作曲家尼科罗·帕格尼尼作于1811年。帕格尼尼一共写了十数首以小提琴主奏,并加入管弦乐的乐曲,其中小提琴协奏曲至少也有六首以上,但经印刷出版的小提琴协奏曲则只有两首,至今仍常被演奏的只有一首《D大调第一小提琴协奏曲》。此曲原来是用降E大调写成,但为了减少小提琴演奏的难度,显现特殊效果,所以将乐器调高半音,并使用D大调乐谱,如同使用移调乐器一般。而如今无论是管弦乐或主奏小提琴,一般都是以D大调演奏。

这首乐曲充分发挥了帕格尼尼独特的二重泛音或跳弓等艰难的技巧,是一首具有巨匠风格的精品协奏曲,曲中充满了意大利民间音乐的风格,展现出如歌般优美的旋律。但音乐本身并不特别深奥,没有复杂的和声,形式非常单纯。

全曲共分三个乐章:

第一乐章,庄严的快板,D大调,4/4拍子,奏鸣曲式。音乐华丽而富于变化,使听者没有丝毫倦怠之感。管弦乐序奏之后,主奏小提琴立即展现出轻快、活泼的主题。此后小提琴的各种技巧发挥得淋漓尽致,把听众引入浪漫而充满梦幻的境界。此乐章规模宏伟,主奏小提琴华丽而飘逸,经常被提出来单独演奏。

第二乐章,富有表情的慢板,b小调,4/4拍子,三段体。以管弦乐持续强而有力地呈现的和弦开始,音乐非常生动精彩。在管弦乐沉默之后,主奏小提琴即奏出如抒情曲般热情洋溢而又悠缓深沉的委婉旋律。紧接着是管弦乐再度奏出强烈的和弦,直接进入第三乐章。

第三乐章,精神抖擞的快板,D大调,2/4拍子,回旋曲式,曲中主奏小提琴轻快而诙谐的主题,如跳跃般的断奏奏法,在当时的小提琴作品中尚属罕见。本乐章中,各种复杂而华美的小提琴技巧构成绝妙的效果,最后在管弦乐齐奏的热烈气氛中结束全曲。

吉普赛之歌

《吉普赛之歌》也称《流浪者之歌》,是十九世纪西班牙著名小提琴家、作曲家萨拉萨蒂所有作品中最为世人所熟悉的名作。他的演奏技艺精湛,被后人称为"帕格

尼尼再世"。这是根据吉普赛人的生活特点而取名的。吉普赛人长期过着流浪卖艺的生活,社会地位低下。但他们能歌善舞,性格热情乐观、放荡不羁。在吉普赛的音乐中也体现了这一特征。由于生活贫困的缘故,音乐中也常常夹杂着忧虑、哀怨的情绪。萨拉萨蒂对吉普赛人非常了解,并寄予同情。这首小提琴独奏曲不仅反映了吉普赛人的生活,而且抒发了他们内心的情感和苦楚。

乐曲以吉普赛音乐为素材,并揉进了匈牙利查尔达什舞曲的因素。全曲由四个部分组成。

开始是 c 小调序奏。先由乐队奏出一段低沉而伤感的旋律,紧接着小提琴以强奏在 G 弦上再现了这一旋律,在悲伤的情绪之中仍表现出泼辣、倔强的性格。接下来是小提琴演奏的华彩段落,演奏者运用了长连弓、泛音、滑奏、双弦演奏、左右手拨弦等技巧。在具有吉普赛音阶特点的旋律起伏中,表现了吉普赛人复杂矛盾的内心世界,忧虑又充满欢乐,缠绵里带有豪放。

第二部分是抒情的慢板,速度比较自由。音乐充满忧愁和痛苦的情绪,但又不乏倔强的性格,好像是在诉说自己坎坷的人生。由小提琴奏出的旋律,是一种美丽的忧郁,以变奏和反复,做技巧性极强的发展,轻巧的泛音和华丽的左手拨弦显示出这一主题的丰富内涵。在这部分,管弦乐不太明显,始终是小提琴奏出的轻柔旋律。这一部分有的乐句模仿匈牙利民间弹拨乐器基塔琴,颇具异乡韵味。

第三部分是略为缓慢的慢板。小提琴极有"表情"地奏出充满感伤情调的旋律,如泣如诉,悲伤的情绪达到极点。这一部分采用吉普赛民歌曲调写成,优美而具特色的旋律堪称世界最美的小提琴旋律之一,蕴藏着悲剧的美感,暗示了吉普赛人的命运。

第四部分以管弦乐极快快板的强奏为先导,小提琴演奏出十分欢快的旋律,非常活泼、富有活力的舞曲。在极快的速度中,小提琴运用跳弓、左拨右拉的交替、高音区游丝般旋律的滑奏等高难度技巧,使乐曲充满舞蹈的热烈气氛,展现了吉普赛人性格的另一个侧面——热情、奔放、乐观,具有永不衰竭的生命力。全曲在欢快而热烈的高潮中结束。

2. 大提琴

大提琴是管弦乐队中必不可少的次中音或低音弦乐器,属提琴族乐器里的下中音乐器,音色浑厚丰满,具有开朗的性格,擅长演奏抒情的旋律,表达深沉而复杂的感情,也与低音提琴共同担负和声的低音声部,有"音乐贵妇"之称。它也是非常为人们所喜爱的独奏乐器。

<center>天鹅</center>

《天鹅》是法国作曲家圣·桑创作的《动物狂欢节》组曲中的第十三首子。《天

鹅》它不仅是一首大家所熟悉的脍炙人口的名曲,也是作者在这部作品中唯一允许在他生前叫人演出的乐曲,被视作圣桑的代表作品。乐曲通过优美、华丽的旋律,表现了天鹅在荡漾的碧波上浮游的神态,端庄而高雅,仿佛把人引入一种纯净崇高的境界,赞美了天鹅圣洁高雅的情操与性格。

该曲是 6/4 拍子、由单主题发展而成的三部曲式。乐曲一开始,钢琴以清澈的和弦、清晰而简洁地奏出犹如水波荡漾的引子,在此背景上,大提琴奏出旋律优美的主题,描绘了天鹅以高贵优雅的神情,安详浮游的情景。中间部分由第一部分主题固定发展而成,犹如对天鹅优雅而端庄形象的歌颂,把人带入一种纯洁崇高的境界。第三部分,钢琴以优美的琴音表现出天鹅游荡于水面时,水面波动、天鹅高雅悠闲。全曲在最弱奏中逐渐消失。

在这乐曲里,如果大提琴代表了天鹅,钢琴就是那波光粼粼的湖水,美丽的天鹅公主在湖水里载沉载浮,期待着王子的到来。

四、键盘乐器及典型乐器作品欣赏

键盘乐器主要有钢琴、管风琴、手风琴、电子琴、电钢琴。在键盘乐器家族中,所有的乐器均有一个共同的特点,那就是键盘。但是它们的发声方式却有着微妙的不同,如钢琴是属于击弦打击乐器类,而管风琴则属于簧鸣乐器类,而电子合成器,则利用了现代的电声科技等等。键盘乐器相对于其他乐器家族而言,有其不可比拟的优势,那就是其宽广的音域和可以同时发出多个乐音的能力。正因如此,键盘乐器即使是作为独奏乐器,也具有丰富的和声效果和管弦乐的色彩。所以,从古至今,键盘乐器备受作曲家们和音乐爱好者们的关注和喜爱。其中,钢琴被誉为乐器之王。

钢琴是源自西洋古典音乐中的一种键盘乐器,由 88 个琴键和金属弦音板组成,普遍用于独奏、重奏、伴奏等演出,作曲和排练音乐十分方便。弹奏者通过按下键盘上的琴键,牵动钢琴里面包着绒毡的小木槌,继而敲击钢丝弦发出声音。

牧童短笛

《牧童短笛》原名《牧童之笛》,是驰名世界的中国优秀钢琴作品之一。作者贺绿汀是一位伟大的作曲家、音乐教育家。这首钢琴小品具有恬静的田园风格。它的曲调优美动听,写作手法也非常清新简练,描绘了天真的牧童骑在牛背上吹着短笛在田野里漫游、嬉戏的情景。

全曲采用带再现的单三部曲式结构。第一乐段犹如"一幅淡淡的水墨画",优美清秀。音乐采用民族调式,速度徐缓,富有浓郁江南色彩的旋律描绘出一片绿草

成茵的田野美景和牧童的笛声,用对位手法写成,左右两手各演奏一个声部,两个声部相互对应和衬托,写作手法简单而清新。第二乐段旋律活泼跳跃,节奏较快,采用主调和声的写法。右手高声都是欢快、流畅的主旋律,左手低音部采用跳跃的节奏型伴奏。音乐模仿了笛子的颤音吹奏,明亮高亢,富有舞蹈性,好似牧童在尽情地游戏、玩耍。第二段是第一段的再现,主旋律有所加花、变奏,与第一段前后呼应、和谐统一。这首乐曲采用民间风味的主题,具有浓郁的中国民族风格,它是我国近代钢琴音乐创作上一个具有创造性的范例。

土耳其进行曲

《土耳其进行曲》是莫扎特《A 大调钢琴奏鸣曲》的第三乐章。因在这一乐章前标有 Alia turca（土耳其风格）几个字,因此,在单独演奏时就被称为《土耳其进行曲》。

《土耳其进行曲》的弹奏技巧不是很难,曲调却十分流畅动听,乐曲显得独特而别致,初学钢琴的人有兴趣弹奏它,著名的钢琴家们也将它作为经常演奏的曲目,可以说,这是一首雅俗共赏的乐曲。

《土耳其进行曲》,a 小调,2/4 拍子,具有法国风回旋曲。首先是著名的主题以 a 小调出现,整部作品中以这个主题最为脍炙人口。这一异国情调十足的乐章,在极为华丽而热烈的气氛中结束。

乐曲一开始是在 a 小调上的第一主题,曲调轻盈活泼、节奏富于弹性;接着是第二主题的出现;然后重复第一主题而结束了第一乐段。乐曲的中部,曲调转到了 A 大调上,由四个小乐段组成。第一小乐段是富于东方色彩的明朗而又雄壮的进行曲,主题音调节奏铿锵有力,气势雄伟,使人豁然开朗,与第一乐段形成强烈的对比。这一主题在全曲中出现了三次。第二小段是几乎全由十六分音符构成的快速旋律,有如队伍在急速飞快地奔跑。紧接者的第三小乐段也是由几乎是十六分音符构成的快速旋律,顺着第二小段的旋律一泻而来,不可阻挡。第四小段与第一小段完全相同,即重复这一乐段中富于东方色彩而又雄壮的进行曲。接着,曲调转回 a 小调,这是第一乐段的再现。乐曲的结尾部分较长,它是以进行曲风格的音调为素材,加以变化发展而成的。曲调在 A 大调上进行,使乐曲显得壮丽辉煌,气势磅礴,音调继续发展,曲调不断推向高潮而结束了全曲。

五、打击乐器

打击乐器是乐器家族中历史最为悠久的一族了。其家族成员众多,特色各异,虽然它们的音色单纯,有些声音甚至不是乐音,但对于渲染乐曲气氛有着举足轻重

的作用。打击乐器主要有定音鼓、大鼓、小军鼓、钹、架子鼓、三角铁、沙槌、钟琴、木琴、排钟等。通常打击乐器通过对乐器的敲击、摩擦、摇晃来发出声音。

小军鼓又称"小鼓",在各类乐队中与大鼓的重要性相同,常与大鼓同时使用。但小鼓不像大鼓那样用来加强强拍,而是在弱拍上敲击细小的节奏,以调和音色,增强乐曲的节奏感。小鼓的音响穿透力强,力度变化大,还可以通过在鼓面上盖绒布,或使用不同硬度的鼓槌来改变音色,能奏出各种气氛,表现力非常丰富。属双面膜鸣乐器,无固定音高,但发音频率高于大鼓。音色清晰、明快,并伴有沙沙的声音,别具特色。双锤极迅速地交替敲击,发出颗粒清晰的音响,各种处理效果(如轻、重、缓、急的区别)可以表达出不同的音乐情绪。

第二节 西方器乐音乐体裁及作品欣赏

音乐体裁就是作品的存在形式。一般把音乐体裁分为两大类:声乐体裁、器乐体裁。器乐体裁有:交响曲,序曲,交响诗,奏鸣曲协奏曲(20 世纪),室内乐,小夜曲、回旋曲、叙事曲、谐谑曲、组曲,变奏曲,舞曲,即兴曲,幻想曲,随想曲,摇篮曲、夜曲、狂想曲等。

一、交响曲

交响曲是在 18 世纪下半叶的古典时期确立起来的四个乐章套曲结构的大型管弦乐体裁。一般公认,德国作曲家海顿是交响曲的创始人,他享有"交响曲之父"的荣誉。海顿创作了 100 首左右的交响曲,特别是他后期成熟的交响曲,确立了古典交响曲的标准范式结构:第一乐章是交响曲的核心,是一个快板乐章,奏鸣曲式。第二乐章是一个慢板。第三乐章是典雅的小步舞曲。第四乐章是舞曲性格的急板,活跃热烈。

第五交响曲

德国作曲家路德维希·凡·贝多芬(1770-1827)是站立在西方音乐历史之巅的伟人,他承前继续了古典主义音乐的发展路线,继后开启了浪漫主义音乐的新时代,对他以后的 19 世纪音乐产生了深远的影响。贝多芬一共写有九部交响曲,交响曲创作贯穿了他的一生。

《第五交响曲》与第三、第九交响曲一样,是一部充满英雄性、史诗性的作品。因为贝多芬把第一乐章的主题动机比喻作"命运"的敲门声,因此又称为《命运交响曲》。整首作品充满斗争性和英雄主义精神,体现了贝多芬"通过斗争,获得胜利"

的坚定信念。贝多芬曾说过:"我要扼住命运的咽喉,它不能使我完全屈服。"这个"命运"有两层含义:一是指贝多芬本人所遭受的不幸;二是指当时德国的封建统治阶级。作品始终突出了对"命运"抗争这一主题。号召人民群众起来与封建势力作斗争,体现了人民群众渴望民主、平等、自由的理想和愿望。

《第五交响曲》由四个乐章组成。

第一乐章:有活力的快板,2/4 拍,奏鸣曲式,呈示部的开始是"命运"的敲门声,由单簧管和弦乐器强奏出来,这个主题动机给人很大的压抑感,它在大管和大提琴的长音衬托下,在第二小提琴、中提琴与第一小提琴之间来出现,使人感到惊慌不安。然而,乐队以有力的强奏和节奏一次又一次与之对抗,预示着双方激烈较量的开始。连接部之后,出现了圆号号角式的音调,它引出了副部主题。这是一个充满希望、抒情如歌的主题,它象征着人民群众的力量。之后,这一主题在弦乐与木管乐之间以对答的方式不断重复、发展,像是在辩论、在奋斗,音乐中充满了信心和力量。突然,"命运"的音调再次出现,表示斗争非常激烈,这时音乐充满激情和战斗性。主部的音调在这里不断地发展、变化,形成了第一个戏剧性的对立和冲突。最后,以号角式的音调和象征人民群众的副部主题而结束。展开部将主部动机与副部音调进行了变化、发展。首先由圆号奏出"命运"主题的变型,经过不断地重复、模仿和转调之后,"命运"主题变得威风凛凛,不可一世。几次当弦乐演奏副部号角音调时都被它粗暴地打断,而副部主题几乎全部被淹没。激烈的对抗达到了高潮,突然,管乐与弦乐交替奏出了悠长的和弦,力度逐渐减弱,而"命运"主题却显得更为神气,好像"命运"暂时占上风,但斗争仍在继续。再现部在主部主题出现后,插入了一段由双簧管演奏的旋律,充满凄凉和哀怨,表现了人民在封建势力压迫下的痛苦心情。接下来是极度不安的连接部。在大管奏出号角式音调之后,副部主题再次出现,它充满精神和斗志。双方再次展开了激烈的斗争。尾声将主部、副部的音调交错在一起进行发展,突出了英雄性和斗争性,把整个乐章推向高潮。但音乐中仍流露出哀伤和不安的情绪,乐章在暗淡的小调上结束。

第二乐章:稍快的行板,3/8 拍,乐曲时而展现欢快的气氛和坚忍不拔的气质和顽强的毅力,同时充满了自豪感和自信心。

第三乐章:快板,3/8 拍,这一乐章是通向最后辉煌乐章的过渡和铺垫。这个部分有两个不向性格的主题:第一主题向上但有些犹豫;第二主题刚健、果断。他们互相的较量斗争。

第四乐章:快板,4/4 拍。这一乐章是整个作品的高潮部分,表现了人民取得胜利后的欢庆场面。呈示部有两个主题。主部主题是宏伟壮丽的凯旋进行曲,由整个乐队强奏。展开部以副部主题为基础展开,热烈欢快的音乐表达了人民欢庆

胜利的喜悦心情,向我们展示了一幅狂欢的动人画面。突然间音乐收住,"命运"的音调又出现了,但此时它已失去了往日的威风,而变得乖巧起来,代表着人民和英雄已经完全征服了"命运"。再现部基本上是呈示部的重复,进一步表达了人民经过艰苦斗争后取得胜利的激动心情。雄壮有力的音乐鼓励人民为争取民主、自由而继续斗争。

田园交响曲

一说起贝多芬的交响曲,人们往往想到的《第三(英雄)交响曲》、《第五(命运)交响曲》这类具有强烈斗争拼搏精神的作品,但贝多芬的音乐风格其实是多方面的,既有英雄斗争性的,也有轻松谐趣性格的(如《第七交响曲》),而《第六(田园)交响曲》则充满了诗情画意,表达了作者生活中悠闲自在的一面。

贝多芬对大自然有特殊的爱恋,据说在维也纳期间,他经常独自在维也纳乡间长时间散步,流连忘返于乡村的田野、森林和小溪。在贝多芬的交响曲中,第六交响曲具有比较明确的标题性,在首演节目单上写有标题:"乡村生活的回忆",并对每一乐章加写小标题以使人便于理解。尽管贝多芬在这部交响曲中有一些标题音乐的考虑,但他总的还是希望听众不要过多被外在描写所吸引。

交响曲的第一乐章是快板、奏鸣曲式,原有的标题是:"到达乡村时的喜悦心情"。开始的主题建立在明朗的 F 大调上,歌唱并充满活力,一反过去交响曲第一乐章主题严肃深沉的气质。

第二乐章:"溪畔景色"。这个乐章有三个基本要素:小溪的潺潺流水;舒展的歌唱旋律;木管偶尔点缀的鸟鸣。以上三个要素合成在一起,一幅情趣盎然的溪畔景色生动地呈现在人们面前。

第三、四、五乐章总谱上注明的标题分别是:"农民快活的聚会"、"雷电,暴风雨"、"牧歌,暴风雨过后的欢乐,感激的心情"。在交响曲中它们是不中断地连续演奏,表现了乡村生活中的一个连贯的事件。

第三乐章是一曲快乐的乡村舞曲,随着舞蹈热烈气氛的进展,天气突然发生了变化,一时间阴云密布雷电交加,这是全曲中唯一一段音响比较强烈的段落。很快天气转晴,交响曲进入第五乐章,气氛立刻松弛,又恢复了欢乐祥和的乡间生活气氛。

幻想交响曲

《幻想交响曲》是由艾克托·柏辽兹创作的交响曲,柏辽兹是一个具有典型法兰西民族性格的作曲家,此人极富幻想,充满火一般的浪漫激情,促成《幻想交响

曲》产生的直接灵感是他的一段爱情经历。1827 年,一家英国的莎士比亚剧团来巴黎演出,柏辽兹陷入对一女演员哈里特·史密斯的苦恋,以至于到了日不能息,夜不能寐的地步。正是在巨大的爱情力量的推动下,这位 24 岁的音乐学院大学生决心"冒险去做一件法国作曲家中以前无人问津的事",写一部戏剧交响曲来求得女演员的垂青。

这部交响曲果然很不一般。这是一部非常富于幻想的自传性器乐作品,作者原名"一个艺术家的生活片段(五乐章的幻想大交响曲)",后来最后定稿出版时颠倒了这个名字:"幻想交响曲,一个艺术家的生活片段"。

在 1830 年这一作品首演时,柏辽兹为了让听众能更好地领悟他的标题性意图,特别在节目单上写下了这部作品产生的由来以及为每个乐章加写小标题,以传达所要表达内容的梗概:"一个敏感、具有病态神经质和炽热想象力的年轻音乐家在失恋的绝望中,吞服鸦片企图自杀,但鸦片剂量太小,没有被毒死,在昏睡中头脑中出现一些奇异的幻象,这些幻象转变成乐思,形成一幅幅音乐形象。"

第一乐章:"冥想与热情"。柏辽兹对这个乐章表达的是"他回忆起遇见他所爱的人之前那困倦的灵魂和难以表达的渴望,她以强烈的爱情给予他以宗教般的慰藉"。乐曲的第一部分是一个长大的缓慢引子,演奏时间几乎占了全曲的三分之一。引子的基本主题若有所思,像是喃喃自语。之后,在 C 大调上引出了快板的呈示部主题,这也是著名的贯穿整个交响曲的象征恋人的主题。

在这一乐章临近结束,固定乐思又回到开始的缠绵的恋人形象,同主音大小调的交替突出了梦幻般的景象,整个乐章最后在安静的沉思中结束。

第二乐章:"舞会",表现的是在一个华丽的舞会上,与雍容华贵的恋人不期而遇又一次相会的激动心情。这是一段甜蜜而温柔的圆舞曲,伴随着音乐,使人踏起轻盈的舞步。

第三乐章:"田园景色"。与第二乐章相比音乐发生了很大变化,从灯火辉煌的舞会转移到宁静的乡村。临近结束,空旷的乡野回响着孤寂的笛声,远处雷声隆隆,好像预示一种不祥之兆的来临。

第四乐章:"赴刑进行曲"。根据柏辽兹提供的线索,这是"在梦幻中杀死了自己的恋人,被押解刑场,执行死刑。"

第五乐章:"妖魔夜宴",这是一个极富于幻想的场景,描写各路巫师、精怪和幽灵来参加死者的葬礼。死亡的钟声敲响了,大号吹出象征死神的歌调"愤怒的日子"。这是安魂弥撒中的"末日经",整个交响曲最后在丧钟长鸣,末日经高奏的群魔乱舞的狂欢中结束。

自新大陆交响曲

《自新大陆交响曲》是捷克作曲家德沃夏克创作的。德沃夏克音乐创作范围非常广泛,几乎所有的音乐创作领域他都涉及,在歌剧、歌曲、合唱、交响曲、协奏曲、交响诗、钢琴音乐、室内乐到处可以看到他的踪影。德沃夏克一共写有九部交响曲,这个数量在民族乐派作曲家中无人相比。《自新大陆交响曲》是其中的第九部,也是影响最大、演奏最多的一部。1892年,51岁的德沃夏克已经名满欧洲,这一年美国纽约国家音乐学院邀请他去担任该音乐院院长,在美国期间,德沃夏克接触到大量的美国民间音乐,他被美国黑人音乐的无比美妙所吸引,希望把这些素材运用于自己的创作。

e小调《第九交响曲》的副标题"自新大陆",表达的是一个在遥远异国他乡的游子,对自己祖国的思念之情。

《第九交响曲》一共为四个乐章,虽然没有明确标题,但也有标题含义,因此尽管四个乐章各自独立,但无论在素材使用上,还是音乐在内在表达意念上都有内在联系。

第一乐章:慢板,稍快的快板,这是一个充满火热斗争场面的乐章。开始有一个慢速度的引子。引子引出了第一乐章的主部主题。这是一个号召性的战斗主题,由长笛独奏的优美的副部主题,采用了黑人歌曲《轻快的马车从天上下来》,这首旋律与主部主题有内在联系,开始两小节与主部主题节奏相同,也是号角式的,但具有抒情的歌唱性格。

第二乐章是一个极为优美慢板乐章,由英国管吹出了广为流传的歌唱主题,据说这是作者在读了19世纪美国诗人费朗罗的叙事诗《海华沙之歌》之后所产生的想象和感受。这首旋律由五声化音阶构成,非常朴实,具有民歌风格。中段突然闯入一个陌生的新主题,由长笛和双簧管奏出,节奏略加快,显的有些哀怨和不安宁。

第三乐章是一个快板的谐谑曲乐章,回旋曲结构,仿佛是对乡村生活的不同场景的描写。此乐章以一个轻快活跃的谐谑风格主题为核心。这种美好的乡村生活画面又再次被第一乐章的斗争主题打断,轻快活跃的谐谑主题与强暴的斗争主题交织在一起,表现了生活的严峻和不协调,这引出了第四乐章。

第四乐章,奏鸣曲式快板乐章。这一乐章又重新强调了斗争的主题。乐章一开始在铜管乐上就奏出了果敢、庄严的召唤战斗的主部主题。紧跟着的是连接部,这是一段群情激奋的音乐,好像是一场波澜壮阔的人民起来斗争的场面。展开部把前面各个乐章出现的一些重要主题进行了一次综合性的呈现。首先是第四乐章主部主题,其次是第二乐章的歌唱主题,还有第一乐章的主部主题。这些主题常常

以变形样式,通过各种手段交织在一起。再现部临近结束时全曲达到发展的高潮,音乐最后在热烈的斗争气氛中结束。

二、奏鸣曲

源于17世纪的巴洛克时代,是巴洛克和古典时期的最重要的器乐体裁。多指钢琴独奏,或钢琴与一件其他乐器(小提琴、长笛等)合奏的器乐演出形式。三或四乐章的套曲结构。19世纪浪漫主义后作曲家的兴趣偏向小型体裁,并淡出了人们的关注中心。在西方音乐体裁中,奏鸣曲是一个非常重要品种。奏鸣曲这种体裁是在维也纳古典乐派达到成熟的。在古典时期奏鸣曲形成了一些固定的规范,一般三个乐章(也有四个乐章的情况),第一乐章为奏鸣曲式快板,第二乐章慢板,第三乐章往往是一个活跃的回旋曲。海顿、莫扎特和早期贝多芬都对古典奏鸣曲做出了重要贡献,而莫扎特的作用尤其突出。

钢琴奏鸣曲 K576

在莫扎特的创作中奏鸣曲占据了非常重要的地位,他为各种乐器写的奏鸣曲占了其全部作品的四分之一。莫扎特的钢琴奏鸣曲的主要特点是典雅、细腻,无论是在抒情的慢板还是在灵巧的快速段落中都充满着优雅的歌唱性;他的音乐有时也具有戏剧性,但却是喜歌剧样式的,充满着天真和童趣。

K576是莫扎特的最后一部钢琴奏鸣曲,共三个乐章。

第一乐章,开始的主题是典型的古典主义风格。主部主题本身由两个对比材料构成,一个是三和弦分解的"号角"音调,与之对比的是灵巧的由装饰音构成的片段。主部主题紧接着进行了一次变化重复,但号角音调移到了左手。副部很短小,似乎不太均衡,很快进入结束部结束了呈示部。展开部主要运用了"号角"音调的材料,在各种不同的调性上转移。

第二乐章,安静的慢板,复三部曲式,中部转入平行小调,整个这一乐章像一首恬静的夜曲。

第三乐章,是一首回旋曲,主题具有舞曲性格,由一些模进环节构成,这首回旋曲没有新材料出独立插部,出现的插部都是由上面主题的动机构成,具有展开的性质。

春天小提琴奏鸣曲

贝多芬的生活时期处在奏鸣曲艺术的鼎盛时代,他写有大量独奏的钢琴奏鸣曲和二重奏类型的钢琴小提琴奏鸣曲。贝多芬的奏鸣曲继续了古典主义前辈的传

统,但在许多方面具有重大发展和创新。同贝多芬的其他体裁一样,在奏鸣曲这一领域,贝多芬承前启后,站立在古典主义向浪漫主义发展的转折关头,他的奏鸣曲被认为是代表着奏鸣曲套曲宏大结构的顶峰。

贝多芬共留有32首钢琴奏鸣曲,其中有许多是广为人知的著名篇章,如《悲怆》、《月光》、《黎明》、《暴风雨》等。除了钢琴奏鸣曲外,贝多芬还写了十首钢琴小提琴奏鸣曲(贝多芬称"钢琴和小提琴奏鸣曲"),其中第五《F大调春天奏鸣曲》是比较著名的一首。

《春天奏鸣曲》写于1800年左右,是贝多芬早期阶段的创作,由于此曲第一乐章所荡漾的青春气息,被人们恰当地称为"春天奏鸣曲"。尽管这首乐曲写于贝多芬的早期,但与海顿、莫扎特的真正古典主义音乐相比还是不一样,它充满自信乐观的精神信念,表达了成长起来的中产阶级的思想感情和精神风貌,这首奏鸣曲一共有四个乐章。

第一乐章为奏鸣曲式快板乐章。第一乐章一开始,小提琴奏出了器乐化的抒情歌唱主题,这是这首奏鸣曲中最著名的一个主题,一股春风顿时扑面而来,使人心旷神怡。在进入副部主题里表现了对青春年华的另一侧面的刻画,这段主题与第一主题形成对比,它充满蓬勃的朝气,刚健和充满生机,具有不可阻止的动力性。副部也同样被钢琴紧接过来重复了一遍。展开部比较短小,同贝多芬中期创作比较没有多少戏剧冲突和复杂曲折的调性变化。再现时与呈示部主题出现的顺序交换了,最先由钢琴奏出主题旋律,然后由小提琴重复。比较特别的是再现的和声不是通常的属和弦到主和弦,而是以一个F大调的中音大三和弦引导出主和弦。

第二乐章是一个慢板乐章,比较简单的三部曲式结构,但有一个比较长的结束段。慢板旋律先由钢琴演奏,小提琴与之亲昵对话,小提琴虽然只用了很简单的音型,但与钢琴的二重唱效果极佳。

第三乐章为谐谑曲。这是一个复三部曲式,每一个部分又分为两段。开始的主题由钢琴奏出,活跃和充满弹性的节奏。三声中部改变了前面断断续续的节奏,以连续不断的快速流动音型与第一段形成对比。第三段原样重复了第一段。

第四乐章是一个回旋奏鸣曲乐章,结构为A—B—A—C—A—B—A,一共有三个主题。第一个主题首先在钢琴上奏出,这段旋律情绪活泼。第一主题的最后一次出现时进行了变奏处理,首先是钢琴的变奏,使用了很富于钢琴化的音型,使旋律隐隐约约,但可以分辨;然后是小提琴的变奏,小提琴变奏主要在节奏上突出了附点特征。整个奏鸣曲最后在钢琴与小提琴的对话中愉快的结束。

降b小调钢琴奏鸣曲

肖邦的音乐创作基本上只涉及钢琴,众所周知他对钢琴音乐发展具有重大贡

献。肖邦对钢琴音乐贡献的一个重要方面是对钢琴音乐体裁的开发,很多钢琴音乐体裁如夜曲、谐谑曲、叙事曲、前奏曲、马祖卡、波罗奈兹、练习曲,或者是他的创新,或者是被他赋予崭新面貌。但是肖邦涉及大型套曲体裁作品很少,只留下三首钢琴奏鸣曲,一首大提琴奏鸣曲。

《降 b 小调钢琴奏鸣曲》是肖邦的第二首钢琴奏鸣曲,也是他最好的这类作品,经常在音乐会上演。此曲作于 1839 年,这时肖邦侨居法国巴黎,是他一生中创作的最高峰时期。

第一乐章仍然是快板的奏鸣曲式乐章。乐曲一开始有四小节的导入性引子,导入了主部主题激动人心的左手音型。这个导入很有必要,否则一开始就出现使人喘不过气来的呈示部主题会显的太突兀。主部主题完全是器乐化的,旋律性并不明显,效果主要出在节奏和钢琴织体的安排上,非常富于动力,一开始就紧紧抓住了人心。这个主题经过比较充分的发展,出现一次重复形成了复乐段结构,并很快导入了副部。副部转入平行大调,这是一段抒情的歌唱主题,由于主部主题旋律特征不够明晰,因此副部主题旋律出现时特别醒目,在一个比较漫长紧张的快速乐段之后,副部的出现给人以听觉上的满足感。副部主题紧接着在高八度,以强的力度被反复一次。结束部出现了一个新的主题因素,这个主题在节奏上有所改变,突出三拍子的特点,特别在临近结束时造成了心潮澎湃的非常激动的表情特征。展开部使用了引子和主部主题的材料。由于主部主题材料已经在展开部很充分地被发挥,因此再现时省去了主部主题的再现,直接从副部的抒情歌唱主题再现。这是浪漫主义奏鸣曲式的一个变化特征,即非常抒情的副部被放在了一个很醒目的位置,这很符合浪漫主义者的表现需要。

第二乐章是一个带有谐谑曲风格的幻想性乐章。中段是一个抒情性的歌唱主题,这一段音乐语言具有肖邦幻想性风格的典型特征,建立在平行大调上。

第三乐章是著名的葬礼进行曲,这是悼念波兰人民英雄和自己苦难祖国的一曲悲歌。

奏鸣曲的第四乐章是一个令许多人感到费解的乐章,这是一个托卡塔式的快速段落,整个这一乐章自始自终是左右手相距八度的飞驰跑动,篇幅极短,似乎很难与前面的乐章取得平衡,最后乐曲戛然而止,人们在茫然中面对着全曲的结束。

A 大调小提琴奏鸣曲

西撒尔·弗兰克(1822—1890)是一个比利时籍的法国作曲家,15 岁进入巴黎音乐学院学习,但直到他去世在创作上名气并不是很大,他被人所知更多的是作为一个著名的管风琴演奏家。他的《A 大调小提琴钢琴奏鸣曲》(1886 年)是 19 世纪

法国为数不多的取得成功的器乐作品,这首作品一直被演奏家和听众所钟爱,在当今乐坛上保持着很高的上演率。

《A 大调小提琴钢琴奏鸣曲》在风格上仍然比较传统,虽然它所产生的时代正值德奥晚期浪漫主义风行一时,虽然这部作品的基调仍然是浪漫主义的抒情性,但它却充满着法国音乐典雅、高贵的细腻气质,在和声、旋律等各个方面都透露出清新的气息。

这首乐曲一共四个乐章,但并没有传统的四乐章套曲那样的结构模式,比如第一乐章并非一般意义上的奏鸣曲式快板,第二乐章也不是对比的慢板,终曲也不是活跃的急板。全曲并没有非常明显的对比效果,而是以抒情歌唱性贯穿始终。

第一乐章是奏鸣曲式,以四小节钢琴柔和的伴奏引入了小提琴进入,这是一段非常亲切的抒情旋律,旋律是分解和弦样式的,句法单位比较小,气息都不长,很细腻。这个主题也是这一乐章,乃至贯穿全曲的一个核心动机,作者给它以无穷变化的可能性。副部有新的材料构成,由钢琴独奏,小提琴完全没有涉及这一主题,它只是起到了一个对比变化的作用。展开部很短小,仍然是以小提琴的基本主题变形。

第二乐章是一个快板乐章,也是奏鸣曲式。主题先由钢琴奏出,三小节的引子后,主题进入。

第三乐章作者标以"宣叙——幻想"的标题,这是一个比较自由的松散乐章,有两个片段构成。第一个片段是小提琴即兴发挥的段落,具有器乐宣叙调的性格。第二个片段主要由一些抒情歌唱性片段组成。

第四乐章与第一乐章是这首奏鸣曲最成功的乐章,这首奏鸣曲的流行与这两个乐章的广为人知有很重要关系。这个乐章是一个复三部曲式,但由于第一部分主题几次反复,这一部分较长。这个主题非常著名,它很优美、流畅。这个旋律第一乐章旋律一样也使人感到亲切,好像是在交谈。音乐一开始,主题就在钢琴和小提琴上一前一后的模仿,一种交谈的亲切气氛油然而生。这个旋律在第一部分中出现了三次,中间插入两次对比旋律,这个插入的旋律来自第三乐章中的那个民谣风的旋律。

三、协奏曲

协奏曲一般指的是独奏乐器与大型管弦乐队合作的表演形式,大约在 18 世纪以后发展成熟。由于协奏曲在表演方式上突出主要的独奏声部,因此不同于欣赏复调作品,室内乐或交响曲那样要应付很多复杂的声部层次,相比而言,协奏曲有更广泛的听众基础,是相对比较容易为人接受的管弦乐体裁。

第八章 西方乐器及器乐作品欣赏

梁山伯与祝英台

该作品作于1959年。作品构思是根据我国一个古老的民间传说。4世纪中叶，我国南方的农村祝家庄，祝员外的女儿祝英台女扮男装去杭州求学。在那里，她遇上憨厚的穷书生梁山伯，当学业结束分别时，祝英台用各种美妙的比喻向梁山伯倾吐蕴藏已久的爱情，但梁山伯却没有领会。一年后，梁山伯得知祝英台是个女子，便立即向祝求婚，但祝家嫌梁家境贫穷，而把祝英台许配给一个豪门子第——马太守之子马文才，出于得不到自由婚姻，梁不久便抑郁而死。祝英台闻此不幸，悲痛万分，在送亲的途中，她来到梁山伯的坟墓前，向封建礼教发出了血泪控诉，此时坟墓突然裂开，祝英台毅然投入坟墓之中，遂化为一对彩蝶，在花丛中双双飞舞。

作者选择了故事情节中"相爱"、"抗婚"、"化蝶"三个主要内容进行音乐创作，以浙江的越剧唱腔为素材，成功地将我国民族音乐与西方作曲技法融为一体。作品自问世以来，在国内外受到热烈的欢迎，它以其中华民族的鲜明特征与风格，得到国际社会和音乐界的高度评价。该作品为单乐章的协奏曲形式，采用奏鸣曲式结构。全曲主要分为三大部分：呈示部、展开部、再现部。

呈示部包含引子、主部、连接部、副部、结束部五个部分。在弦乐轻柔的颤音衬托下，长笛奏出了一段优美的华彩旋律，随后引子主题由双簧管奏出，在我们面前展示了一幅山清水秀、鸟语花香的春景。主部为单三部曲式结构，4/4拍，第一乐段是抒情唯美的爱情主题，由小提琴在高音区独奏，这一主题由小提琴在低音区重复一遍之后，乐曲进行了转调，进入了大提琴与小提琴对答式演奏的第二乐段，表现了两人相识后，在草桥结拜为兄弟的这一过程。第三乐段是爱情主题的再现，由乐队全奏的音乐进一步表现了梁祝之间的真诚友谊与深厚感情。连接部是小提琴演奏的一段华彩，表现了人物内心的喜悦与爱慕之情。副部是回旋曲式结构。这段音乐表现了梁祝同窗三载，共读共玩的幸福情景，副部主题来自于越剧音乐，具有活泼、轻快的特点。结束部是以爱情主题为基础进行发展的。音乐表现了梁祝离别时依依不舍的动人情景，生动地描绘了祝英台面带羞涩、脉脉含情、欲言又止的神态。

展开部由抗婚、楼台会和哭灵投坟三部分组成。抗婚这一部分主要由两个主题组成，第一主题代表了残暴的封建势力的铜管乐奏出，第二主题由独奏小提琴演奏，代表了祝英台抗婚的形象与决心，这一对矛盾的主题在不同的调性上反复出现，表现了激烈的抗婚场面，但最终是封建势力的主题占了上风。楼台会这一段音乐表现了梁祝在楼台相会时，互诉衷肠，倾诉爱慕之情的感人情景。采用了大提琴与小提琴对答演奏的形式，音乐如泣如诉、感人至深。哭灵投坟这段音乐运用了京

剧中的倒板与越剧中紧拉慢唱的手法,并加进了板鼓。独奏小提琴激动的散板强奏与乐队快板齐奏的交替出现,表现了祝英台泣不成声、悲痛欲绝的痛苦形象。在锣钹齐鸣声中,英台毅然投坟,乐曲达到最高潮。

再现部是化蝶。长笛以飘逸的旋律,结合竖琴的滑奏,把人们带入了仙境。这时在加弱音器的弦乐衬托下,第一小提琴与独奏小提琴先后加弱音器演奏了优美、抒情的爱情主题。仿佛使人们看到一对彩蝶在花丛中自由自在地飞舞,他们永不分离。这一段音乐讴歌了伟大的爱情,寄托了人们对梁祝的深切同情和美好祝愿。

第四布兰登堡协奏曲

J.S.巴赫的协奏曲创作是从对意大利协奏曲的学习开始的,《布兰登堡协奏曲》是巴赫在1718年前后受聘于克滕宫廷期间写作的,几年之后,巴赫将他在克滕写作的器乐作品中精心挑选了6首协奏曲送给布兰登堡总督,这些协奏曲是不同时期写成的,各首乐曲所要求的乐队编制也不一样,巴赫把它们合称为《六首不同乐器的协奏曲》,但是这些精美的作品长期被存放在总督家中的图书馆,束之高阁、无人问津,一直到19世纪才在布兰登堡的档案室里发现了这些作品的手稿,从此他们也被命名为《布兰登堡协奏曲》。

《第四布兰登堡协奏曲》是巴赫的这套协奏曲中最轻松优雅的一首,这是一首所谓的大协奏曲,它不同于我们今天熟悉的一件乐器独奏,管弦乐队伴奏的独奏协奏曲形式,在大协奏曲中独奏是一个较小型的重奏组,它与另一个稍大一些的重奏组进行呼应对答和交替配合。在《第四布兰登堡协奏曲》中巴赫使用了一个弦乐五重奏组与拨弦古钢琴作为伴奏,另外使用两个直笛和一把小提琴的三重奏组作为独奏,独奏组时而以两个直笛,时而以小提琴独奏,有时又以三重奏形式与伴奏的乐队穿插对比,显得富于变化又情趣盎然。

这首协奏曲的第一乐章仍然使用了巴洛克协奏曲的典型的"回归曲式"结构,这种曲式通常的情况是由乐队齐奏作为叠句,独奏(插句)与叠句不断交替,并形成对比。协奏曲的第二乐章惯例是歌唱性的慢板,这一乐章旋律略显哀怨,但并不过分,反而又具有几分高贵和典雅,巴赫布兰登堡协奏曲的第二乐章一般都具有这种气质。末乐章仍然是一个"回归曲式",但它的叠句是一个赋格式的乐段,形成了赋格段与直笛、小提琴独奏的周而复始。这是一个非常富有生气的旋律,它由弦乐队演奏,很快被模仿紧跟,形成了赋格。赋格段以后,小提琴独奏发挥了尤其重要的作用,可以听到小提琴很有精神的华彩,而直笛则不时地穿插于独奏和乐队之间。

四季·春

安东尼奥·维瓦尔第(1678-1741)是18世纪上半叶意大利最重要的作曲家,

他出生在威尼斯,父亲是一个提琴手,他很小在教堂接受包括音乐在内的各种教育,20多岁时被任命为教堂牧师,由于他长着一头很红发,因此有"红发牧师"的称号。维瓦尔第的作品数量巨大,包括协奏曲、奏鸣曲、歌剧和各种声乐作品。但在协奏曲领域影响最大,他被公认是第一个将协奏曲导向成熟的音乐家。

小提琴协奏曲《四季》是维瓦尔第流传最为广泛的作品,它被作者用来献给波西米亚的摩尔金公爵。此曲于1825年由法国出版商列塞那在荷兰的阿姆斯特丹出版。它的最早版本并不是独立的,而是一本小提琴曲集的前四首,该曲集被命名为《和谐与创意的竞争》,包括十二首乐曲。在前四首协奏曲中维瓦尔第分别标以春、夏、秋、冬的标题,并且在乐谱上对每一首配上十四行拉丁诗,概括了所要表达的意境,这可能是最早的标题协奏曲了。

全曲由三个乐章构成,以快、慢、快顺序,除慢板的第二乐章外,一、三乐章都是"回归曲式"结构,这是典型的巴洛克协奏曲样式,即由乐队全奏和独奏不断交替,其中乐队全奏不断再现(每次再现可以换调或缩减)形成叠部,独奏插入在各叠部之间,每次插入使用新的材料,无论在材料上还是在演奏乐器上均与乐队的叠部形成对比。

在第一乐章维瓦尔第配上的拉丁十四行诗的大意是:春天来临,快乐的小鸟在愉快的歌唱中嬉戏,潺潺而流的山泉亲切絮语,突然,乌云密布,雷电交加,雨过天晴鸟儿又开始快乐的歌唱。这一乐章一共出现了六次叠部。一开始乐队全奏出叠部,这是一个节奏明快、充满活力的春天主题。叠部之后小提琴独奏的第一插部,这一插部具有很强的写景的特点,独奏好像是在模仿春天林中跳跃鸣叫的小鸟,乐队的提琴同独奏的一前一后的模仿,更是刻画出小鸟在枝叶间嬉戏追逐的画面。第二叠部使用了叠部的第二动机材料,并进行了缩减。以后小提琴进入,以十六分音符描写了潺潺奔流的溪水,以及在此背景上的歌唱。第三叠部移到了属调,旋律仍然用第二动机,但有些变形。突然音乐气氛改变,在乐队全奏描写的隆隆雷声中,独奏小提琴好像闪电一样惊恐地跃出明显的紧张。不安的气氛很快过去,春天主题的第四叠部出现,仿佛一切又归于平静,第四叠部移调到平行小调,也是第二动机的变形。之后独奏小提琴与乐队又开始愉快的模仿和嬉戏。音乐最后在春天的气息和小提琴的愉快歌唱中结束。

第二乐章是一段非常安详的小提琴独白,略带一丝忧郁的色调,在协奏曲中插入这类有一定表情深度的慢板乐章是维瓦尔第的贡献。

第三乐章,田园舞,表现的意境为:伴随着田园中牧笛的愉快曲调,水仙女和牧羊人在草地上欢乐舞蹈,赞颂光明的春天。这是一段愉快的舞曲,用回归曲式,第一叠部与第一乐章的音调有一些内在相似。叠部共出现了四次,中间的两次一次

都在小调性,一次是平行小调,一次是同主音小调,叠部与插入其间的活跃的独奏呼应对照。

d 小调小提琴协奏曲

芬兰作曲家耶安·西贝柳斯(1865-1957)是芬兰民族乐派的杰出代表,他从小显露出音乐才能,并学习小提琴、钢琴。中学毕业后入赫尔辛基音乐学院学习法律,但由于酷爱音乐,同时在音乐学院学习提琴与作曲,不久放弃法律,一心一意地专攻自己喜爱的音乐。西贝柳斯虽然大部分时间生活在 20 世纪,但在 1926 年以后很少创作,他的音乐风格基本上是属于 19 世纪。西贝柳斯的主要成就体现在管弦乐领域,他创作了 7 部交响曲,以及包括《芬兰颂》、《塔皮奥拉》在内的一批交响诗。

《d 小调小提琴协奏曲》创作于 1903 年,这是他唯一的一部协奏曲,但却是一部深受广大听众和演奏家喜爱的、经久不衰的佳作。这部作品充分发挥了小提琴演奏艺术的表现力,它将宏大的气魄、史诗般的壮阔、委婉的歌唱和浓郁的民族风格融为一体,成为世纪之交小提琴独奏作品中不多的珍品。这部协奏曲仍按传统的三乐章结构设计。

第一乐章为奏鸣曲式,一开始,在乐队轻柔的伴奏背景下,独奏小提琴奏出了主部主题,这是一段充满民族风格的歌唱旋律,悠长而不规整,但非常流畅,具有西贝柳斯特有的苍凉、奔放的特征。这段旋律的开始三个音,成为以后音乐发展的一个重要动机,结束部是一段轻松活泼的带有谐谑风格的旋律。这一乐章奏鸣曲式的一个特点是省略了展开部,而以一大段独奏华彩段代替,在华彩段还没有结束的背景下,在乐队出现了主题的再现。再现部不是在原调,而是在低五度的 g 小调上再现,但后面很快回到了原调。第一乐章在小提琴激越的高潮中结束。

第二乐章柔板,简单的三部曲式,这是一个非常感人的乐章,乐曲从低到高层层推进,跌宕起落、扣人心弦。中段更像一个大的连接,它把音乐推向激动的高潮,并在高潮中迎接了再现。再现时主题旋律交给了乐队,乐队赋予这段伤感的旋律以力量,在再现的多数时间中,独奏小提琴都是演奏华丽的音型作为陪衬,音乐在最后又回到了先前安静的气氛。

第三乐章主要由两个主题构成,奏鸣曲式。这两个主题都具有粗犷有力的奔放性格,充分表达出北欧民族的强悍个性。第一个主题在这一乐章一开始就由独奏提琴奏出,这是一个充满内在力量的旋律,节奏具有动力,第二主题仿佛展现出另一幅北方民族的风俗性生活画面,非常粗犷豪放,具有舞曲特点。值得注意的是这一部分节奏的处理,独奏小提琴坚持以三拍子节拍,而伴奏部分则为八六拍,形

成了复节拍,这个节奏上的微妙变化,使这一段音乐具有一种独特的意趣。

四、序曲

序曲最早只是为等待观众入场而演奏的简短音乐段落,多为管弦乐形式的器乐体。随着 19 世纪公众音乐会形式的增多,人们常常把一些优秀的戏剧序曲放在音乐会作为独立器乐曲演奏,脱离了歌剧的序曲比原来更容易得到传播,如威伯的《魔弹射手序曲》甚至比歌剧本身更广为人熟知。这种情况激发了作曲家写作一种与任何戏剧场合无关的管弦乐,这导致了一种新的管弦乐体裁——独立的音乐会序曲的产生。19 世纪浪漫主义作曲家留下了不少这样的序曲,如门德尔松的《芬格尔山洞》,柏辽兹的《罗马狂欢节》,布拉姆斯的《悲剧序曲》和《学院庆典序曲》等。

春节序曲

创作于 1955-1956 年间,是李焕之先生创作的管弦乐作品《春节组曲》的第一乐章《序曲》。这首序曲在我国当代乐坛上广为流传,也常单独演奏,故又称《春节序曲》。《春节序曲》以它质朴的陕北民间秧歌音调,浓郁的民俗风情,热烈的节奏,明快的旋律,展现了陕北人民喜庆佳节,热闹欢腾,放歌狂舞的场面。

乐曲是带再现的复三部曲式结构,开始是以乐队全奏展开的一段引子,气氛欢快而热烈,之后是第一部分的第一主题。它以陕北的一个唢呐曲牌为素材进行发展。这个主题的不断进行,表现了欢快的闹秧歌情景,既有唢呐高亢的吹奏,也有一唱众和的歌声。接下去的第二主题具有舞蹈性的特点,像秧歌表演开场的集体歌舞,由柔和的木管乐器演奏。主题重复一遍后,出现几小节过渡,接下来的音乐用上述两个主题,把欢乐的气氛推向一个小高潮。然后,音乐慢下来,出现了整个音乐的中间部。中间部的主题采用陕北秧歌调《二月里来打春过》,旋律优美抒情、亲切感人。先由双簧管演奏,继而是大提琴温暖的演奏,木管颤音伴奏,活跃欢畅。最后由弦乐组合奏,把乐曲推向全的高潮。再现部只有第一主题的再现,锣鼓齐鸣,歌声四起,闹秧歌的人们沉浸在春节的欢腾之中,民间音乐中刚健、明快的特点和中国锣鼓的出现,使整个乐曲具有强烈的民族色彩。

1812 庄严序曲

俄罗斯作曲家柴可夫斯基一生写了许多交响乐作品,其中包括他的六首交响曲、《曼弗雷德交响曲》以及两部钢琴和一部小提琴协奏曲。除此以外,柴可夫斯基还写了很多单乐章的标题管弦乐作品。

《1812 序曲》写于 1882 年。这是作曲家应尼古拉·鲁宾斯坦之约,为庆祝在

1812年被战火摧毁的莫斯科大教堂重新建成的典礼而写。1812年法国皇帝拿破仑率领欧洲各国联军60万人进攻俄罗斯,俄罗斯在强敌面前团结一致、同仇敌忾,度过了开始的极其被动的局面,终于将敌人赶出了自己的家园。这段历史一直是俄罗斯引以为自豪的历史,它是俄罗斯人不屈不挠、英勇奋斗的民族精神的体现。70年以后,柴可夫斯基用这首序曲重现了历史,该作品气势宏大、通俗易懂,具有强烈的振奋人们精神的鼓动效果,首演时获得了极为热烈的欢迎。

这首序曲的构思宏伟,结构比较复杂,它是一个带有引子和尾奏的特殊奏鸣曲式结构。

引子很长,描写了俄罗斯的平静生活、不安和骚乱,以及俄罗斯军队的结集。

音乐从慢板开始,在降E大调上弦乐奏出的一段旋律,这段旋律取自一首宗教赞美诗《主啊,拯救你的子民》,充满着俄罗斯风味,安详持重、不动声色,但感觉隐藏着一种内在力量这种不谐和的气氛逐渐增长,音乐充满了战斗的火药味,预示着敌大军压境。突然军鼓敲起,嘹亮而振奋人心的号角吹响,这是抗敌的号角,大敌当前,群情激昂,人民已经做好了保卫祖国,与敌人拼杀的准备。

随后音乐进入奏鸣曲式的呈示部,呈示部把战斗的场面描写得非常逼真,人们仿佛可以感受到旌旗飘舞、鼓角齐鸣的宏伟的战争场面。

呈示部中有两个副部,副部转向表达俄罗斯人的内心情感,表达他们对祖国的热爱,对美好生活的向往。副部第一主题是一首颂歌似的旋律,旋律舒展而深情,充满浓郁的俄罗斯民歌风情,混合里底亚调式,开始在升C的调性,后来反复时移到降B调性上。

第二副部是一个舞蹈性的主题,旋律来自俄罗斯民歌《在大门旁》。这一段好像是插入的回忆,人们仿佛又回到安宁的乡村,过着无忧无虑的生活。美好的回忆很快被打破。展开部开始,音乐又回到战争场面。在乐曲最后,嘹亮的军号再一次吹响。但是在这里,它已不是集结队伍的召唤,而是辉煌壮丽的胜利凯旋。这是一个群情激奋、万众欢欣的日子,在礼炮轰鸣、号角震天的激越气氛中,人们终于迎来了民族解放的伟大胜利。

五、交响诗

交响诗一种单乐章的标题交响音乐,脱胎于19世纪(1850年)的音乐会序曲,强调诗意和哲理的表现。交响诗的形式不拘一格,常根据奏鸣曲式的原则自由发挥,是按照文学、绘画、历史故事和民间传说等构思作成的大型管弦乐曲。它是标题音乐的主要体裁之一。通常多采用单乐章的曲式,结构较自由。

匈牙利李斯特所创19世纪的新管弦乐体裁,在性质上属于标题音乐,常以小

说、诗歌、戏剧和绘画为创作题材,主要表现其中的诗意。曲式为单乐章。著名作曲家有捷克的斯美塔纳,芬兰的西贝柳丝,德国的理查·施特劳斯。19世纪是交响诗的黄金时代,20世纪这典型的浪漫主义体裁走向衰落。

前奏曲

李斯特的一部名为《四要素》(地球、风、海洋、星辰)的合唱的序曲,几经修改后成为《前奏曲》,1854年在德国魏玛首演,李斯特亲自担任指挥。这个作品被命名为《前奏曲》并非因为它本身来自于一部序曲,而是另有寓意。

这首《前奏曲》实际是对生命的思考和理解。在李斯特看来,死亡是永恒的,生命只是短短的一段序曲。虽然如此,李斯特并不是以悲观态度面对人生,而是以积极的态度肯定生命的伟大意义,人生虽然有困苦、有灾难,但人们应该去冲锋陷阵,去发挥自己的力量。这种乐观的精神在整个交响诗中表达得非常清楚。

这首作品在结构上很有特点,它由一个短小的三音动机贯穿发展,使用李斯特惯用的"主题变形"手法把全曲统一在一个奏鸣曲式的框架中。这是一个小二度下行,然后四度上行跳进的动机。这被认为是一个疑问动机,仿佛是在对生命的意义发问,在经过耐心的酝酿以后,在乐队全奏中迎出了激动人心的主部主题,主部主题开始仍然保留了三音动机,但后面却给予比较自由的变化处理。

在极其亢奋的高潮之后,进入平缓的连接部。连接部主题仍然以三音动机为核心,但原来三音动机的小二度下行悄悄改成了大二度,这一改动使调式色彩发生变化,这段音乐由低音弦乐器演奏,显得温柔而充满深情,与主部主题的严峻形成对比。连接部从C大调开始逐渐过渡到E大调,并在E大调上重复一次,然后在这个调上出现副部,副部主题也是一段抒情性旋律,由圆号和加弱音器的中提琴奏出,仿佛是由深情的倾述,转向对爱情的更加激动的歌唱。

展开部一开始就笼罩在阴沉的气氛中,半音的旋律和和声越来越强烈,最后变成一场搏击和斗争,前面出现过的温柔的抒情主题在这里被变形处理成战斗的号角。这一段好像是在表达李斯特所写下的:"美好梦幻被狂飙吹得烟消云散,命运之坛碰上电闪雷鸣,不堪一击而化为灰烬"。紧接着音乐安静下,进入一幅新的画面,仿佛是在表达"狂风暴雨中脱身后对平静的农村生活的记忆",以及"久久沉湎于在大自然的怀抱所享受的慈爱温暖"。

在接近结束时,温柔的连接部主题被变形为有力的"警报号角"。最后在辉煌而振奋人心的乐队全奏中,主部主题再现,音乐在激越高昂中结束。

伏尔塔瓦河

斯美塔那(1824-1884)是19世纪捷克民族乐派的奠基人,作曲家和音乐社会

活动家,为了捷克民族音乐积极奔忙、不遗余力地作出了重大贡献。在创作上,他的主要领域是歌剧和交响诗。

《伏尔塔瓦河》是交响诗套曲《我的祖国》中的一首。这部交响诗套曲共有 6 首,写于 70 年代,从不同的侧面表现对祖国的热爱,如第一首《维谢格拉德》和第三首《萨尔卡》都与捷克历史传说的民族女英雄有关,维谢格拉德是一座古堡,坐落在伏尔塔瓦河畔的峭壁上,传说由民族女英雄里布舍建造,象征着捷克民族的发祥地;萨尔卡是捷克古代历史传说中的女英雄,交响诗叙述了她带领娘子军进行战斗的传奇故事。第二首《伏尔塔瓦》与第四首《波西米亚的原野与森林》都是对捷克大好河山和自然风光的描写,乐曲以景抒情,表达对祖国的热爱之情。最后两首《塔博尔》、《伯兰尼克》都是表现 15 世纪捷克人民反对外来侵略。

《伏尔塔瓦河》是六首交响诗中最著名和上演最多的一首。伏尔塔瓦是从南到北穿越捷克的河流,是捷克民族的摇篮,斯美塔那在这首交响诗中倾注了他对祖国母亲河的深情。

交响诗从伏尔塔瓦河的源头开始。两支长笛交替演奏短小的上行旋律,像一股涓涓溪流,欢乐的嬉戏;很快在两支单簧管上奏出了下行的流水音型,这象征着另一个源头。这两个源头汇合在一起,随着更多的乐器加入,奔流越来越湍急,越来越浩大,终于宽广壮观的伏尔塔瓦河展现在我们眼前。在奔腾不息的弦乐背景下,木管和第一小提琴唱出了抒情的 e 小调伏尔塔瓦主题,这个主题后来变形出现,先在 C 大调、a 小调,最后在明亮的 E 大调上完整奏出。紧接此后的是打猎场面,号角式的进行曲音调暗示了这一情景。音乐突然安静下来,整个画面出现了剧烈的变化,仿佛暂时离开了汹涌奔腾的河流。这里正在举行乡村婚礼,富有强烈捷克民族性格的波尔卡舞曲把人们带入具有浓郁民族风情的喜庆场面。安宁的画面流逝而去,音乐趋于强烈,木管的固定音型渐渐变成奔腾的流水,又回到伏尔塔瓦河湍急的河流,e 小调的伏尔塔瓦主题再现。

在经过一个高潮之后,伏尔塔瓦主题速度加快,改变了原先的抒情性质,变成庄严雄壮的颂歌,把交响诗推向顶点。此后,乐器递减,音乐逐渐平息,伏尔塔瓦河滚滚奔流与易北河汇合,渐渐远去消逝。交响诗最后以两个强有力的和弦结束。

课后练一练:

1.请上网查找西洋乐器的图片,并简单说出各种乐器在交响乐中所起到的作用。

2.找出一首自己喜欢的交响曲或单独乐器的独奏曲,并做简单分析。

参考文献

[1] 孟令红.非艺术类普通高等学校音乐欣赏[M].沈阳:东北大学出版社,2006.
[2] 孙继南.中外名曲欣赏[M].济南:山东教育出版社,1985.
[3] 季秀萍.心灵的完美表现——中外名曲赏析[M].哈尔滨:哈尔滨工业大学出版社,1999.
[4] 于陪杰,张榕明.艺术鉴赏——音乐舞蹈[M].上海:华东师范大学出版社,1997.
[5] 余甲方.音乐鉴赏教程[M].上海:复旦大学出版社,2006.
[6] 苏仲芳,虢胜龙.外国音乐名著教程[M].济南:山东大学出版社,2002.
[7] (德)Rudiger Bering 著.高放译.音乐剧[M].哈尔滨:黑龙江美术出版社,2001.
[8] 李重光.音乐理论基础[M].北京:人民音乐出版社,1962.
[9] 吴跃跃.音乐欣赏与素质教育[M].长沙:湖南文艺出版社,2010.
[10] 王建欣.音乐欣赏[M].北京:高等教育出版社,2010.
[11] 杨新宇.金色大厅的辉煌[M].郑州:郑州大学出版社,2004.
[12] 杨马转.音乐欣赏教程[M].北京:中央民族大学,2003.
[13] 姚亚庚.西方音乐欣赏指南[M].杭州:西泠印社出版社,2003.
[14] 贺锡德.365首外国古今名曲欣赏[M].北京:人民音乐出版社,2003.
[15] 朱玲.走近音乐——中国声乐作品欣赏[M].杭州:浙江大学出版社,2006.
[16] 吴晶.音乐知识与鉴赏[M].合肥:合肥工业大学出版社,2008.
[17] 匡惠.音乐欣赏基础教程[M].上海:上海音乐出版社,2000.
[18] 袁静芳.民族器乐[M].北京:高等教育出版社,2004.
[19] 岳英放.外国音乐鉴赏[M].郑州:河南人民出版社,2005.
[20] 陈林,夏威.大学音乐鉴赏[M].青岛:中国海洋大学出版社,2005.
[21] 周复三,黄正刚.音乐欣赏教程[M].济南:山东大学出版社,2004.
[22] 杨民望.世界名曲欣赏[M].上海:上海文艺出版社,1987.
[23] 刘晓静,李斌.音乐精品选释[M].上海:上海音乐学院出版社,2004.
[24] 沈旋,谷文娴,陶辛.西方音乐史简编[M].上海:上海音乐出版社,2005.